**DEBUT D'UNE SERIE DE DOCUMENTS
EN COULEUR**

THORÉ-BÜRGER

PEINT PAR LUI-MÊME

Lettres et notes intimes

PUBLIÉES PAR

Paul COTTIN

> *He was a man!*
> (HAMLET).

PARIS

BUREAUX DE LA *NOUVELLE REVUE RÉTROSPECTIVE*

55, RUE DE RIVOLI, 55

NOUVELLE REVUE RÉTROSPECTIVE

MATIÈRES DU TOME XII

PP. 1, 73, 193, 265, 413, 509. Théophile Thoré, lettres à sa mère et à M. Félix Delhasse (1829-1869). — PP. 25, 97. Souvenirs du capitaine de vaisseau Krohm (1766-1823), *fin*. — Le général Moncey en Cisalpine (1801), lettres au ministre de la Guerre et au Premier Consul. — P. 115. Un placet du comédien Beaubour (1724). — P. 120. Les mœurs à la Bastille. — P. 131. Lettres de La Tour d'Auvergne (1787-1800). — PP. 145, 217. Les Correspondants de l'amiral Bruix (1794-1800). — PP. 169, 241, 437. La Corse pendant les Cent jours, mémoire du général baron Simon. — P. 237. Mlle Saint-Val l'aînée, et son frère (1769). — PP. 389, 485. Un Anglais en France, de 1790 à 1795. Souvenirs de Henry Sherwood. — P. 441. Lettres du prince Eugène de Beauharnais à la baronne Caroline L... (1819-1821). — P. 451. Le général Caffarelli et l'impératrice Marie-Louise (1814). — P. 460. Le citoyen Dodieu et la Métempsycose. — P. 461. Chateaubriand et le chevalier de Cussy (1820-1848).

ABONNEMENTS

Les ABONNEMENTS partent de Janvier et de Juillet. Un an : France, 10 fr. Étranger, 11 fr. — La *Revue* paraît le 10 de chaque mois. Un numéro : 1 franc. Prix du volume semestriel : 5 francs.

Le prix, réduit pour MM. les Abonnés, de la collection des vingt volumes de la *Revue rétrospective* (1884-1894), est fixé à 64 francs au lieu de 89. (Envois *franco*.)

THORÉ-BÜRGER

PEINT PAR LUI-MÊME

Lettres et notes intimes

Extrait de la *Nouvelle Revue rétrospective.*

Vingt-cinq exemplaires numérotés de ce tirage à part ont été mis dans le commerce.

N° 22.

THORÉ-BÜRGER

PEINT PAR LUI-MÊME

Lettres et notes intimes

PUBLIÉES PAR

Paul COTTIN

He was a man!
(HAMLET).

PARIS

AUX BUREAUX DE LA *NOUVELLE REVUE RÉTROSPECTIVE*

55, RUE DE RIVOLI, 55

THÉOPHILE THORÉ

LETTRES A SA MÈRE ET A M. FÉLIX DELHASSE
(1829-1869)

Quand M. Félix Delhasse nous remit à Bruxelles, en 1898, le manuscrit des *Notes et Souvenirs* de Théophile Thoré, que nous avons, depuis, publié dans notre tome IX, il nous dit : « Si vous revenez, je vous communiquerai sa correspondance, qui me semble digne d'être présentée à vos lecteurs ; je serai heureux de voir ramener l'attention du public lettré sur cette intéressante figure, qui fut celle d'un de mes plus chers amis. »

En nous parlant ainsi, M. Delhasse nous donnait une preuve de son obligeance, dont Thoré et tant d'autres ont senti les effets, et qui est restée légendaire, à Bruxelles. Car hélas ! quand nous retournâmes dans cette ville, l'excellent homme n'était plus ! Notre collaborateur et ami Maurice Tourneux, auquel nous devions nos rapports avec lui, nous engagea alors à nous adresser à ses petits-fils. Nous le fîmes, et bien nous en prit, car, héritiers de l'amabilité de M. Delhasse, comme des papiers de Thoré, MM. Lucien et Félix Jottrand n'hésitèrent point à nous confier ces derniers. Ils voudront bien trouver, ici, l'expression de notre vive gratitude.

Outre les lettres à M. Delhasse, qui vont de 1839 à 1869, ces papiers contiennent celles que Thoré écrivit à sa mère, de 1829 à 1856. Les deux correspondances se complètent. Celle-ci le montre aux prises avec les difficultés de l'existence, cherchant sa voie et, dès qu'il l'a trouvée, la suivant avec une énergie que rien n'arrête. Avec celles-là, on l'accompagne dans son exil, dans ses voyages, dans le labeur acharné où M. Delhasse le soutient de son fraternel appui.

Ces correspondances, qui comprennent une période de quarante années, peuvent d'autant moins être publiées *in extenso*, qu'elles entrent souvent dans des détails sans intérêt pour le lecteur. Aussi n'en donnerons-nous que la partie essentielle. Elles peignent leur auteur sur le vif, car il est de ceux qui se révèlent tout entiers dans leurs œuvres : son style (nous ne disons point cela, naturellement, pour ses premières lettres, écrites à l'âge de vingt ans), remarquable par la précision comme par la fermeté, est, par là même, bien français.

Né à la Flèche (Sarthe), le 23 juin 1807, Étienne-Joseph-

Théophile Thoré était fils d'Étienne Thoré, négociant — et, détail à noter, — ancien combattant des armées de la première République. Sa mère était Suzanne Boizard.

Après avoir fait ses études classiques à l'École militaire de La Flèche, il est reçu licencié de la Faculté de droit de Poitiers en 1827; vient à Paris en 1829; prend, aux journées de juillet, une part qui lui facilite l'obtention d'un poste de substitut à la Flèche; s'en démet bientôt, retourne à Paris, s'affilie aux Carbonari, fréquente les Saint-Simoniens, se crée des relations dans le monde de la politique, des lettres et des arts, et, grâce à un travail soutenu, à une volonté qui brise les obstacles, grâce enfin à des facultés intellectuelles de premier ordre, voit, à 28 ans, s'ouvrir devant lui les portes des principaux périodiques, à commencer par la *Revue de Paris* et l'*Artiste*. Ses *Salons* du *Constitutionnel* consacreront bientôt sa renommée.

La politique ne l'occupe pas moins que les Beaux-Arts : il collabore au *Réformateur*, au *Siècle*, au *Monde*, etc. En 1839, il est sur le point de fonder, avec Victor Schœlcher et Henry Celliez, un journal d'opposition, *La Démocratie*, dont le prospectus, rédigé en termes hardis, paraît seul, faute d'argent.

En 1841, une brochure, *La Vérité sur le parti démocratique*, le fait condamner à un an de prison.

En 1842, il crée, avec Paul Lacroix, sous le titre d'*Alliance des Arts*, une société pour l'expertise et la vente des tableaux et des livres, qui se dissout au bout de quelques années.

En mars 1848 paraît, sous sa direction, *La Vraie République*, organe des revendications socialistes auxquelles l'*autre* République ne suffit point.

Le 21 mai 1849, il se présente aux électeurs de Paris, recueille 104 358 suffrages et n'échoue que faute de 3 à 4 000 voix; participe à l'attentat du 13 juin; est condamné à la déportation par la Haute-cour de Versailles; se réfugie en Angleterre, puis en Suisse, enfin en Belgique, où il reste jusqu'à l'amnistie de 1859, qui lui permet de rentrer en France.

Pendant ces dix années d'exil, il étudie sur place les maîtres des Écoles anglaise et allemande; publie ses *Trésors d'art exposés à Manchester*, ses descriptions des *Musées de la Hollande*, du *Musée van der Hoop*, du *Musée de Rotterdam*; des catalogues de collections particulières, telles que les *Galeries d'Arenberg* et *Suermondt*, sans parler des brochures politiques *Liberté*, *Contre la Guerre*, des articles de journaux, de deux volumes de nouvelles, *Dans les Bois* et *Çà et là*, etc.

Rentré à Paris, il se consacre exclusivement aux Beaux-Arts, collabore à la *Gazette des Beaux-Arts*, à laquelle il donne des travaux sur Frans Hals, Van der Meer, Hobbema, Rembrandt; à la *Revue universelle des Arts*, à l'*Histoire des peintres*, sous la direction de Charles Blanc; publie le catalogue de la galerie Pommersfelden, fait les *Salons* du *Temps* et de l'*Indépendance belge*, de 1861 à 1869, et s'apprête à les réunir en volumes, comme il vient de le faire pour ses *Salons* de 1844 à 1848, quand il meurt le 30 avril 1869.

En art comme en politique, Thoré se montra partisan décidé des révolutionnaires, des novateurs : il plaida la cause de Delacroix, Rousseau, Decamps, comme il eût plaidé celle de Proudhon, Louis Blanc et Pierre Leroux. Il est, certes, permis, de contester la justesse de ses vues ; on ne peut méconnaître ni la sincérité de ses convictions, ni le talent qu'il employa à leur défense.

Thoré à sa mère.

Paris, 23 novembre 1829. — C'est vraiment une drôle de chose que l'inconstance des goûts de l'homme ; figurez-vous (je suis toujours censé vous causer au coin du feu, à toi, ma chère maman (1), et à Arsène, car c'est pour remplacer ces causeries, si je ne me trompe, que la correspondance a été inventée) — figurez-vous donc, comme dit la cousine Richard, que, depuis huit jours, je ne suis plus si enchanté d'être à Paris et que je m'avoue presque que je me voudrais à La Flèche, tant il est vrai qu'on désireroit toujours être où l'on n'est pas ! Paris pour s'étourdir, la province pour une petite vie tranquillement heureuse !

Vous allez dire que je ne suis guère raison-

(1) Marie-Anne-Arsène Rivière, sœur de Thoré, née en 1801.

nable ; je désirais Paris, m'y voici et je ne suis pas content. En vérité, j'en conviens, mais j'espérais presque voir pleuvoir les places : il y a bientôt un mois que j'y suis, et je ne suis guère plus avancé que le premier jour. Paris est comme la grande échelle du songe de Jacob (ça te regarde, ça, maman !) (1) Il y en a beaucoup qui montent rapidement les échelons, un plus grand nombre attendent au bas de l'échelle ; heureux ceux qui mettent un pied sur la première marche ! Moi, je suis comme celui à qui on a bandé les yeux et fait faire trois tours sur lui-même au Colin-Maillard ; je ne sais même pas par où aller trouver cette maudite échelle.

Plaisanterie à part, Paris est un gouffre où tout le monde se remue pour monsieur Plutus. Vous pouvez demander à la première personne que vous arrêterez dans la rue, ce qui la fait aller si vite, vous pouvez être sûr que c'est l'argent. L'intrigue, à Paris, il y a que cela. Or, comment voulez-vous que moi, qui ne suis pas plus intriguant que l'enfant qui vient de naître, je puisse me caser avantageusement au milieu de ces 800,000 *fourmis* qui se remuent pour leur intérêt ; Paris doit nécessairement rendre égoïste, dur, et gare même à la probité ! Il est de convention qu'il y a une guerre pécuniaire perpétuelle ; tant pis pour vous si vous ne savez pas vous

(1) Allusion aux sentiments religieux de Mᵐᵉ Thoré qui, sous ce rapport, s'accordait mal avec son fils, et essayait, mais vainement, de le ramener dans « la bonne voie ».

défendre! Un marchand vous volera sans scrupule 200 pour cent, si vous vous laissez faire, et il ne s'en regardera pas moins comme le plus honnête homme du monde.

Paris est charmant, quand on n'est point obligé de toujours calculer, mais, pour une petite vie de travail, il a bien des désagrémens : un bien-être physique moindre qu'en province à même fortune, un isolement pour soi, un égoïsme dans les autres qui vous rend misantrope ou vous cause le spleen. Vous me direz, par exemple, qu'il y a un bien suprême qui efface tous les maux, c'est cette liberté, cette indépendance entière qui résulte précisément de l'ambition et de l'égoïsme généraux. Il semble qu'on respire à son aise, qu'on se dilate. Personne n'a, sur vous, le droit d'inspection, de censure, de conseil ; cette indépendance est certainement le premier et le plus grand point pour le bonheur, s'il étoit possible d'être heureux.

A part les réflexions. J'ai vu le grand fabricant de baleines Robineau et Langlois, qui est fort bien établi ici et a une femme étonnante pour son intelligence, son activité et son esprit de commerce. Il n'y a qu'à Paris où on trouve des femmes comme ça ; il est possible qu'ils puissent me servir : ils m'ont promis de parler à quelques agens d'affaires. Adolphe Bertron (1)

(1) Il s'agit évidemment du fameux « candidat humain » Adolphe Bertron, né à La Flèche en 1802 (par conséquent concitoyen de Thoré), mort à Paris en 1887.

m'avoit promis de me placer, mais tu sais que tous les Bertron sont le type de la *ficellerie*. Je crois qu'il avoit seulement envie de m'embaucher simple commis chez lui, sans appointemens : ils ont besoin de commis. Enfin, ce seroit toujours une dernière ressource ; peut-être pourrais-je finir par entrer chez eux, sauf au destin à conduire le reste.

Je suis allé pour voir madame Lahaitrée : elle n'étoit pas chez elle, je lui ai laissé la lettre et une carte de visite ; je compte aller la voir un de ces jours, mais le mauvais tems m'en a empêché jusqu'ici. Aujourd'hui encore, il n'a pas cessé de tomber de la neige. Ceux qui connoissent Paris savent combien les rues sont propres après huit jours de pluies ; j'attends un beau jour pour endosser le vieil habit bleu et la cravate blanche et aller voir madame Lahaitrée, M. Noyer que je n'ai pas encore vu, M. Compain, dont je suis enchanté que vous m'ayez donné l'adresse, et M. Hyacinthe Hubert. Je n'ai pas encore vu Philippe Beaufeu. Comme il ne peut pas m'être d'une grande utilité, j'ai toujours remis à une occasion pour l'aller voir, quoique son notaire soit près de chez moi.

Victor Thoré a quitté la rue du Sentier pour la rue Saint-Martin, mais je ne sais pas son numéro. Vous m'obligerez de me le dire. J'ai retrouvé ici mon ancien ami Firmin Barrion (1),

(1) Firmin Barrion, qui resta, jusqu'à la mort de Thoré, son fidèle ami, devint médecin à Bressuire (Deux-Sèvres).

après cinq ans de séparation : il a un petit frère au collège de La Flèche, qui voudroit bien être recommandé à madame Rivière ; il paroit que le petit Charles Ducque lui a parlé de toi, madame Rivière. Frémont est venu me voir. Il fait toujours des vers à la rose et des vaudevilles.

J'ai fait faire une redingotte croisée au grand faiseur de capotes des Gardes du Corps ; Girard m'a fait un pantalon noir, gilet de soie d'hyver, et un manteau bleu rond, 150 francs. Il m'a fallu acheter brosse à habit, ciseaux, plumes, pinceau à barbe, faire couper les cheveux, acheter du bois, de la chandelle, payer déjà un petit blanchissage de 4 francs, 4 sous 6 deniers par chemise, autant par gilet, 2 sous mouchoir, etc.

Je n'ai plus qu'une seule paire de bottes ; encore 20 francs à dépenser ! En vérité, l'argent va, on ne se fait pas d'idée ; j'ai beau aller courir dans la rue de l'Arbre-Sec chercher un déjeuner à 18 sous, ou dans le faubourg Saint-Jacques un dîner à 18 ou 20, l'argent coule, coule ! Il semble que tout s'en mêle : depuis que je suis à Paris, j'ai des appétits d'enfer ; à peine si mes deux repas d'une livre de pain peuvent me rassasier, et cependant je me lève fort tard.

Que je te donne un exemple de ma sagesse et de mon économie : j'ai ici une foule de connaissances, de maisons de jeu, tables d'hôtes, femmes honnêtes, actrices, etc., etc. Je ne suis pas allé les voir, de peur de faire trop de dépense, de sorte que je suis désorienté à Paris. Je mène une

vie exemplaire. Je me couche de bonne heure ; je fais, pour me distraire, régulièrement quatre ou cinq lieues par jour sur le pavé de Paris, quand il n'est pas trop sale : la promenade est la seule chose qui ne coûte rien, mais je m'ennuie, en vérité, par économie.

Voilà une vingtaine de lignes sur l'article *ménage* d'un garçon, que la chère sœur aura sautées, je l'espère ; je suis enchanté que les roses reviennent sur ses joues et qu'elle emploie sa belle santé aux bals et aux plaisirs.

Et la commission pour le manteau ! Je m'en informerai auprès de madame Lahaitrée ; d'après ce que mes foibles connaissances peuvent me faire juger, il me semble que je vois, au Palais, des manteaux absolument comme tu le désires, qui sont cotés 30, 35, 40 francs, ce qu'il y a de mieux. Ainsi, ça ne me paroît pas cher. Au reste, quand j'aurai vu madame Lahaitrée, je te donnerai des renseignemens positifs. Je remercie maman de l'adresse de M. Taillandier ; elle est comme les bonnets de coton qu'elle m'envoie, parfaitement inutile. Voilà M. Taillandier mêlé avec des bonnets de coton, mais c'est égal, vous savez comment j'écris mes lettres *currente calamo* (c'est du latin), ce qui veut dire *avec la plus grande rapidité*, pour ne pas laisser reprendre le dessus à la paresse. J'espère qu'en voilà une lettre longue, et encore je me sens aujourd'hui en train de causer pendant deux heures de plus. Il faut cependant finir par vous assurer que

vous me faites un grand vuide, quoiqu'en dise la chère sœur. On aime toujours avoir des gens qui s'intéressent un peu à vous, c'est de l'égoïsme, mais je suis à Paris.

Adieu, je vous embrasse.

THORÉ.

Réponse prompte et longue.

Je compte sur la complaisance de ma mère pour bien faire soigner *Sapho*; si elle venoit à avoir la maladie, on pourroit consulter Buté, ou je prierai un ami à moi, Lambron ou Laroche, d'indiquer le traitement.

11 février 1830. — Tu as dû recevoir ma dernière lettre, où je te demandais des conseils sur ce que j'avais à faire; il n'est plus tems. Je suis sorti de chez mon banquier, voici comme : j'ai été tout un jour sans aller au bureau. J'étais à la noce de Robineau, qui m'avoit prié de lui servir de témoin à la mairie et à l'église. (C'est la première fois que je me suis absenté tout un jour.) Le lendemain, M. Soccard, par l'inspiration de sa respectable épouse, m'a dit que la liberté que je prenois, ne pouvoit lui convenir. Je lui ai évité la peine de tirer la conclusion; bref, je ne suis plus chez lui.

Il n'y a pas grand mal, puisque je ne pouvais espérer d'y gagner des appointemens. Le seul inconvénient, c'est que je me serois placé plus facilement ailleurs, pendant que j'étais dans une maison de banque. Me voilà donc dans un grand embarras, c'est de trouver une place. Je ne sais

pas ce que tout cela va devenir ; je suis dans le plus grand découragement ; je ne vois rien d'avantageux pour l'avenir. Ne pourrai-je donc, comme tant d'autres, m'accrocher dans quelque carrière ouverte? Non, je n'ai pas ce qu'il faut pour cela, il faudroit que je fusse poussé (1).

Je commence à en essuyer de rudes : je suis exactement sans argent. Aujourd'hui, je suis resté jusqu'à six heures sans savoir où et comment dîner; j'ai été obligé d'avoir encore recours à Barrion; je me suis fait inviter à dîner. On voit bien que tu ne sais pas ce qu'est Paris, sans argent. Tu as raison, d'un autre côté. Je sais bien que ce sont déjà de très grands sacrifices, pour notre très médiocre fortune, de dépenser, moi seul, 12 ou 18 cents francs. Enfin, comment donc faire? Ne me parle pas du passé (2), ça ne sert à rien, mais aide-moi, je t'en prie : au lieu de me décourager, donne-moi de bons conseils, car je ne sais vraiment ce que je vais devenir.

Je ne puis plus tirer sur toi, puisque je ne pourrais pas placer mon mandat ; envoye-moi donc de suite, de suite, de l'argent, je t'en supplie,

(1) Dans une lettre du 4 février, Thoré écrit à sa mère : « Vous savez que je ne suis pas éloigné du mariage. Ainsi, si vous me trouviez quelque chose qui pût me convenir — beaucoup de moral, surtout, — ne manquez pas de m'en prévenir, comme de toute autre place ou établissement avantageux. »

(2) Une lettre de M^{me} Thoré à son fils, en date du 19 avril 1828, nous apprend qu'il avait fait des dettes à La Flèche et à Poitiers.

que je n'attende pas plus de 4 ou 5 jours. Tu trouveras facilement du Paris chez Couchot, ou un bon sur le Trésor chez M. Fourmy, ou à la poste, chez M. Auvé. Si je ne reçois pas des fonds d'ici six jours, je serai obligé de vendre ma montre ou des habits pour retourner à La Flèche.

Pardonne-moi, ma chère maman, de te causer tous ces ennuis, je sais tout ce que doit avoir de désagréable, pour toi, de voir ton fils de 23 ans, avocat, ne pouvoir se placer avantageusement et ne plus être à charge à personne : j'en souffre plus que vous, allez! Que faire? Vous me direz : travailler, mais trouvez-moi donc une place lucrative! A présent que j'ai travaillé pendant deux mois et demi dix et douze heures par jour et même, quelques fois, jusqu'à dix heures du soir, vous ne pourrez pas m'objecter que je ne sois propre à rien ; combien de gens qui, en ne travaillant que 5, 6 ou 8 heures par jour, ce qui est déjà raisonnable, gagnent de quoi bien vivre, et même font fortune?

Comment vais-je faire pour vivre, en attendant de l'argent? Je n'en sais rien, j'ai souvent ri de ces figures affamées qui se promènent, le matin, dans le jardin du Palais-Royal, en méditant sur les moyens de déjeuner : m'y voilà!...

Je ne suis pas beaucoup en train de causer avec Arsène ; je ne pourrais pas beaucoup l'amuser, mais qu'elle m'écrive, elle, elle me fera tant de plaisir!

Paris, 30 juillet 1830. — Paris est maintenant tranquille ; n'aie aucune inquiétude, ma bonne maman, je ne puis retourner à La Flèche pour le moment. Peut-être, d'ici à quelque tems, irai-je vous voir ; je te recommande, par dessus tout, de n'être nullement inquiète, ainsi qu'Arsène.

Je vous embrasse de cœur,

Thoré, avocat.

5 août 1830. — Jusqu'à aujourd'hui, j'ai toujours été en l'air, pour ainsi dire, sans dormir et sans paroître chez moi, et pendant quelques jours, les postes ne sont pas parties. C'est ce qui fait que vous n'avez reçu de moi que mon billet de vendredi, qui a dû vous tranquilliser complètement. Je suis fâché de vous avoir laissé dans de si grandes inquiétudes. Enfin, je suis parfaitement bien portant, je n'ai pas couru de grands dangers, et, par-dessus tout, nous sommes libres ; je souhaite que ça continue sur un bon pied.

Mes intérêts me conseilleroient peut-être de rester à Paris ; il est excessivement probable que je pourrais y attraper quelque bonne place ; tous mes antécédens, qui m'étoient un obstacle pour l'ancien gouvernement, deviennent, pour celui-ci, des titres favorables, et, dans la nouvelle organisation judiciaire, j'aurai des chances de succès que je pourrai, sans doute, mieux mettre à profit de près. Mais encore faudroit-il se remuer, et je ne suis pas solliciteur ; j'irai donc calmer vos inquiétudes ; je pars vendredi pour La Flèche.

Les journaux doivent vous tenir au courant des affaires politiques. Je suis allé, aujourd'hui, à la Chambre des députés qui s'est installée hier. Mornard, Robineau, l'abbé Noyer et tous les Fléchois que je connois se portent bien ; il n'y a que ce pauvre Edouard Guays qui m'inquiète ; il étoit dans une bien fausse position. Que sera-t-il devenu ? Qu'aura-t-il fait ? Aura-t-il suivi le roi ? Je l'ignore. Je souhaite qu'il se tire bien d'une circonstance aussi critique. Tu pourras donner des nouvelles de Robineau à M^{lle} Chatelet, qui t'a donné des miennes. Tranquillise tous les bons Fléchois généralement quelconques qui s'intéressent à quelques Parisiens, personne de nos connaissances n'a été victime ; et nous en cueillerons les fruits.

[Ce que Thoré ne dit pas à sa mère, c'est qu'il a pris une part active à la Révolution de Juillet. Il en rend compte dans la note suivante, écrite vers la fin de sa vie, et que nous avons retrouvée dans ses papiers.]

On a fait raconter, ce soir, au « vieux George » (1) son « histoire des 55 nobles emprisonnés », lorsqu'il était magistrat — *républicain* — après la révolution de 1830 (2).

(1) George, un des nombreux pseudonymes de Thoré. Ses Salons de la *Revue du Progrès* sont signés « George Dupré ».
(2) Un article de M. Delhasse, dans le *Petit Bleu* (de Bruxelles), donne l'explication de cette phrase : « C'est lui, dit-il en parlant de Thoré, qui, ayant à faire le procès de la conspiration de la duchesse de Berry, au lieu de charger les

Puis, il se mit à dire :

— Si vous voulez, je vais vous raconter la Révolution de juillet :

Nous demeurions dans la rue des Grès, n° 12, un hôtel fameux, plein de la plus originale bohème des étudiants : républicains, romantiques, mauvais sujets sans religion, sans respect pour les rois, les aristocrates et le reste. Nous autres, républicains, nous étions affiliés aux Carbonari, et c'était Chevallon (1), du *National*, qui était le lien entre nous, la jeunesse des écoles, et les comités supérieurs.

Le 27 au matin, Chevallon vint nous trouver :

— Eh bien, c'est le moment !... Nous allons faire la République !...

— Naturellement !

— Le père Lafayette...

— Bon !

— C'est convenu.

Deux jours de mouvement, par-ci, par-là. Je passe ces préludes. Le 29, nous allons prendre la caserne de Babylone, la caserne de la rue de

prévenus, comme l'exigeaient les devoirs de sa fonction, s'appliquait, au contraire, à les défendre, si bien que ce qui eût dû être un réquisitoire, devint, dans sa bouche, une chaleureuse plaidoirie. »

De son côté, M. Henri Rochefort a raconté dans la *Lanterne* de 1869, comment, chargé de requérir contre un journaliste républicain, Thoré oublia son rôle d'accusateur pour faire l'éloge du prévenu.

(1) Chevallon, né à la Motte-Saint-Héraye en 1798, député des Deux-Sèvres à la Constituante, en 1848.

Tournon. De là, aux Tuileries, qu'on avait prises pendant ce temps-là.

Le soir, j'ai couché dans le corps de garde de l'Odéon, et, le lendemain matin, je montais la garde, avec mon fusil et en casquette, autour du théâtre.

C'est ainsi que j'ai été nommé magistrat. Je venais d'être reçu licencié en droit. Notre petit bataillon d'étudiants, pour sa belle conduite, eut la faveur d'être distribuée dans des places de substitut, d'aide-major, de lieutenant, etc....

[Après les événements de 1830, Thoré était retourné à La Flèche, où il reçut d'un de ses cousins, M. Richard, une lettre datée de Paris, 27 août, lui mandant que M. de Vauguyon, député de la Sarthe, appuyait sa pétition pour entrer dans la magistrature. Une seconde lettre en date du 31, lui annonce qu'il est présenté pour une place de substitut.

Il fut donc, vraisemblablement, nommé dans le courant de septembre, mais ne conserva point longtemps des fonctions pour lesquels il était si peu fait. En revenant à Paris, son premier soin fut de s'affilier aux Saint-Simoniens, au sujet desquels il écrit à sa mère :]

Paris, 7 décembre 1832. — Je ne puis m'empêcher de vous dire, madame Thoré, que vos vœux sont à peu près exaucés : moi, qui ai si souvent *renié* le christianisme, je me trouve maintenant presque chrétien, grâce à cet *odieux* saint-simonisme ; je suis aussi, à ma manière, comme Lamennais à la sienne, Châteaubriand et les autres à la leur, un chrétien *régénéré* : « Aimez-vous les uns les autres », a dit Christ ; je pars de là.

20 juillet 1837. — Mes affaires sont bien avancées, depuis le départ d'Arsène ; je désirois bien avoir à ma disposition les colonnes d'un journal, car ce qui me manquoit, ce n'étoit pas le pouvoir de travailler, c'étoient les moyens d'utiliser mon travail. Eh bien, je suis, maintenant, en relation avec un des meilleurs journaux de Paris, *l'Artiste*, qu'Arsène connoît ; je suis au mieux avec le directeur, et j'ai donné quelques articles qui me seront payés, bien entendu ; dimanche prochain, il y en aura un de moi, fort long, et j'espère continuer d'écrire avec ces messieurs ; en tous cas, me voilà en bonne route pour faire des connoissances, et c'étoit ce dont j'avois besoin. C'est toujours le premier pas qui est le plus difficile ; une fois qu'on a vu votre nom dans un journal, c'est fini.

Je suis, de plus, *intimement* lié avec Dumoutier (1), et nous nous occupons ensemble de phrénologie et de *magnétisme*, cette curieuse nouveauté qu'on a accueilli avec tant d'incrédulité et de sarcasmes ; mais le progrès n'en marche pas moins malgré les perruques et les arriérés, et tel que vous me voyez, je magnétise (2).

(1) Professeur d'anatomie, membre de la Société de phrénologie, dans les Mémoires de laquelle il a inséré diverses notices.

(2) Thoré s'occupait alors beaucoup, en effet, de magnétisme et de phrénologie. Il a publié, en 1836, un *Dictionnaire de phrénologie et de physiognomonie à l'usage des artistes, des gens du monde*, avec gravures sur bois.

Tout cela n'empêche pas que je suis sans le sol, à l'heure qu'il est, et que la présente est pour te demander 200 francs le plutôt possible.

Jeudi, 17 avril 1834. — Ma chère mère, comme je connois votre affection inquiète pour moi, je veux vous donner de mes nouvelles, après les tristes événemens qui viennent de se passer à Paris. Je me porte à merveille.

Vous savez, sans doute, tout ce que je pourrois vous dire sur le caractère, la gravité et les suites de la malheureuse émeute des 13 et 14 avril ; tout cela a été commencé par une des sections de la Société des Droits de l'homme, même sans l'assentiment du parti, et presque tous ces pauvres exaltés ont été hachés par morceaux et, avec eux, beaucoup d'innocens, *des femmes et des enfans de cinq ans !!!*

Les soldats et la garde nationale ont montré la férocité la plus lâche et la plus brutale — et les suites de tout cela, c'est que le gouvernement, se trouvant plus fort, va poursuivre ses persécutions contre la pensée et la liberté. On annonce une loi contre la Presse ; voilà qui nous touche, nous autres hommes d'avenir ; nous allons être forcés de subir une nouvelle censure ! Dans quel tems vivons-nous !...

Parlons de mes affaires personnelles. Au milieu de tous mes projets de journal, un autre travail fort important se présente à moi : l'ancien directeur de la première *Revue Encyclopédique* se prépare à en fonder une autre, sur le plan le

plus large ; il a déjà vingt et quelques mille francs, et cherche encore quelques actionnaires, après quoi l'opération sera montée. J'ai été mis en rapport avec lui et il est convenu que je serai *rédacteur en chef* de cette importante publication.

Que cela réussisse, et me voilà la plus belle position à Paris, de bons appointemens, des relations fort étendues et, par-dessus tout, une grande influence de pensée ; je ne pourrais rien souhaiter de plus que cela. *Nous verrons* ; je vous en reparlerai.

1er septembre 1834. — Ma chère mère, je vous remercie beaucoup, Arsène de sa longue lettre, et toi de tes extraits des Pseaumes.

Je suis fort pressé et n'ai que le tems de vous tranquilliser sur mes affaires : je travaille beaucoup et ça va bien ; dans un ou deux mois, je serai directeur de deux publications : mon journal de Beaux-Arts, avec Lassailly (1), va paroître le mois prochain ; *toutes nos actions sont placées*, c'est une affaire finie. Ma *Revue phrénologique*, avec Dumoutier, est en bon train ; il est à peu près sûr qu'elle paroîtra aussi, vers le mois d'octobre. En attendant, mes relations s'augmentent de jour en jour ; j'écris dans un nouveau journal, la *Gazette des Travaux publics*, où

(1) Charles Lassailly (1812-1843), auteur du livre singulier *Les Rôderies de Trialph* (1833), rédigeait alors le *Journal des gens du monde*, qu'illustrait Gavarni (1833-34) et auquel collaborait Thoré.

les articles me sont payés, ainsi que dans la *Revue républicaine*, qui a un article de moi dans tous ses numéros.

Je n'irai point à Poitiers ; ça n'empêche pas que j'aie besoin de 100 francs, que je te prie de m'envoyer par la prochaine occasion.

26 septembre 1834. —Mes affaires vont toujours assez bien : j'ai gagné au moins 2 ou 3 cents francs, depuis que je suis de retour à Paris, et j'espère, cet hiver, asseoir tout à fait ma position. Dans quelques mois, j'en verrai la conséquence ; déjà je gagne une partie du nécessaire ; avant peu, je dois gagner entièrement ma vie. J'ai adopté spécialement une partie dans la critique de journalisme, c'est la critique des Beaux-arts, peinture, sculpture, etc., et j'espère arriver, sur ce sujet, à une certaine compétence ; il y a fort peu d'hommes s'occupant de cette partie, en sorte qu'il m'est facile de me poser. Je fais déjà les Beaux-Arts pour plusieurs journaux ou revues. Ma vie est encore une vie de lutte et d'agitation, mais, une fois assuré sur le positif, je vivrai tranquille.

Comme je crains de n'avoir pas d'argent au 8 octobre, époque du terme de loyer, bien qu'on m'en doive beaucoup, je te prie de m'envoyer, avant le 7, cent francs.

31 décembre 1834. — Vous verrez, sans doute, dans le journal, le résultat d'un duel entre Raspail, du *Réformateur*, et Cauchois-Lemaire, du *Bon Sens*. Ne soyez aucunement inquiets sur

moi : tout est fini, et je n'ai pas pris part dans l'affaire de force brutale (1).

Je fais, maintenant, le compte-rendu des théâtres pour le *Réformateur* : j'ai mes *entrées* gratis à tous les spectacles de Paris, à toutes les places. Je commence à recueillir les fruits de ma persévérance. J'ai beaucoup souffert ; j'ai souvent été sans argent, et sachant à peine où dîner ; mais, à présent, je gagne environ 300 francs par mois, et ma vie est assez agréable, puisque mon *état* est d'aller m'étendre au balcon d'un théâtre, de visiter les tableaux, les ateliers, de lire les belles choses, de voir les hommes les plus avancés de Paris, les artistes, etc., etc.

Je ne puis donc guère désirer mieux que le présent, si ce n'est un journal plus répandu et plus apprécié que le *Réformateur*, comme le *National*, par exemple ; en attendant, je puis vivre ainsi, et je n'imagine pas pouvoir aller à reculons, maintenant ; si cette position changeoit, ce ne seroit sans doute que pour une meilleure. Avant peu, j'aurai, sans doute, une certaine compétence dans tout ce qui touche aux Arts.

Je ne me rappelle pas devoir quelque chose à La Flèche. Envoie-moi donc mon compte définitif ; tu ne dois plus avoir à moi que quelques

(1) Cette rencontre au pistolet, dans laquelle Cauchois-Lemaire fut légèrement blessé au cou, avait eu lieu au bois de Vincennes, le 28 décembre.

centaines de francs. *Pour ma bonne année*, je ne veux pas d'argent, j'aime mieux pouvoir compter sur toi, quand j'aurai besoin de certains objets.

11 février 1835. — Ne te tourmente pas de notre œuvre sociale : Dieu est avec nous. Nous sommes les fils du Christ. Nous prêchons l'Évangile : la fraternité sur la terre. *Aimez-vous les uns les autres*, voilà toute la loi et les prophètes. Nous sommes le *Verbe du Verbe* divin. La meilleure preuve de la sainteté de notre mission, c'est le succès de nos idées, je dis les idées enfantées par le saint-simonisme. Aimez-nous comme nous vous aimons, vous autres catholiques, et ne faites pas comme les juifs et les pharisiens, en présence du Christ : ne fermez pas vos oreilles à la parole nouvelle qui doit opérer, sur le christianisme, la même évolution que le christianisme a opérée sur le mosaïsme : Moïse aussi étoit inspiré de Jehovah, et sa doctrine étoit la véritable jusqu'au moment où la marche de l'humanité a appelé une révélation divine qui s'est fait chair en Jésus. Le tems est venu d'une révélation plus compréhensive. Nous en sommes les apôtres. Dieu est grand !!

Je pense à cette robe de magistrat que j'ai laissée à La Flèche. Tâche donc de me la vendre, ça me feroit de l'argent, ou bien je la vendrai moi-même à Paris.

Mes affaires vont assez bien. Je crois que j'aurai un bel avenir, dans quelques années. De jour en jour, je sens le progrès de mon travail.

Mais je suis encore gêné dans le présent. Je ne roule pas sur l'or. Je vis en prolétaire.

15 décembre 1835. — Tu es vraiment désespérante avec tes mercuriales. Tu ne veux donc pas comprendre la lutte dans laquelle je suis engagé ? Je souffre beaucoup, et j'ai besoin d'appui et de sympathie, au lieu de remontrances. Je ne suis plus un enfant menant la vie au hasard, capricieusement et sans but ; j'ai choisi une direction, et je la poursuis courageusement. Il n'y aurait qu'une seule objection à me faire, c'est que j'ai trop d'ambition et que je ne pourrai jamais atteindre à mon but : mais alors, pour me faire quitter cette voie, il faudrait m'en indiquer une autre où je pusse trouver le calme et le succès, et ce serait stupide de ma part, d'abandonner une carrière dans laquelle j'ai déjà surmonté tous les premiers et les plus difficiles obstacles. Je suis journaliste et artiste, entends-tu bien ? J'y ai acquis de la compétence, et je suis en train de me poser au premier rang de la critique. Mon ascension a été rapide, puisqu'après deux ou trois ans seulement de travail et d'efforts, je suis arrivé aux premières revues. Pourquoi donc me décourager au moment où je touche le terme ? Qu'importent quelques mille francs de plus ou de moins, quand j'aurai une position, qui peut me mener *à tout*. Certes, si je voulais, dès à présent, ne faire que du métier, je vivrais dans une plus grande aisance, mais je sacrifierais mon avenir. J'aime bien mieux atten-

dre, et faire des travaux sérieux, quoique moins lucratifs, parce qu'ils sont moins multipliés. Le flot me prend, il faut que j'en profite. Quand j'aurai eu cinq articles dans la *Revue de Paris* et deux dans la *Revue des Deux Mondes*, je serai un des premiers, sinon le premier critique d'art. Mais il faut de la patience, et, comme mon nom ne vaut pas le nom de M. Balzac, on a fait passer ses articles avant les miens. Je n'ai donc touché aucun argent depuis deux mois, parce que je ne me suis pas inquiété d'écrire ailleurs, et même, comme je n'ai pas eu d'argent, je n'ai pas pu travailler depuis quinze jours, parce qu'il m'a fallu songer à dîner. Tu ne comprends pas l'isolement de Paris et les tourmens, quand on n'a pas le sol. J'ai fait plus de trente courses pour aller emprunter 5 francs chez des amis aussi pauvres que moi. J'ai eu un billet de 80 francs en payement de la Revue espagnole où j'écris, et je n'ai pas pu escompter le malheureux billet. Il m'est arrivé, touchant cela, une bonne scène chez *mes amis* Bertron : je suis allé les prier de me rendre ce service et ils n'ont pas voulu m'escompter une faible somme de 80 francs ! C'est misérable ! La semaine prochaine, je vais me retrouver dans l'aisance : mon premier article passe décidément dimanche prochain, et je toucherai de l'argent. Le second article est imprimé, et le troisième est en train. J'ai accepté aussi la collaboration à un nouveau journal, le *Moniteur industriel*, fondé par un de mes amis : j'y ferai

un ou deux articles par semaine et j'aurai un fixe, sans doute environ une centaine de francs par mois. Ça m'aidera à manger en attendant que je roule sur l'argent, comme cela ne peut manquer d'arriver.

Que pourrais-je donc faire, si je quittais le journalisme, je t'en prie? Me mettrais-je épicier ou avocat? Il n'y a pas de milieu : je vivrai ou je mourrai dans la pensée et dans l'art. C'est un pli pris, et remarque bien que si j'avais présentement de l'aisance, si je n'étais pas tourmenté par la vie matérielle, je réussirais infiniment plus vite. Si j'avais 200 francs de rente par mois, je serais le plus heureux des hommes, parce que je pourrais me livrer tranquillement à ma vocation.

Dimanche, 27 décembre 1835. — Un chapitre de la vie d'artiste (sic). — Tu me diras peut-être que je ferais aussi bien de garder ma vie intime pour moi, puisque je l'ai acceptée ainsi. Pourtant j'ai besoin de parler ce soir, et je parle :

Si vous recevez, à La Flèche, la *Revue de Paris*, vous aurez lu l'annonce suivante :

« La *Revue* contiendra, dans ses prochaines
« livraisons, les articles suivans :
« Telle chose par M. Jules Janin,
« Telle chose par M. Balzac,
« Telle chose par MM. Un tel et Un tel,
« *La Sculpture moderne*, par M. Thoré. »

Voilà donc M. Thoré fourré avec les premiers noms de Paris, dans la première revue.

C'est bien.

Or, M. Thoré n'a pas le sol.

Or, il s'agit de dîner, même quand on n'a pas d'argent, et le problème est difficile à résoudre. Je pourrais bien, à la vérité, en guise de dîner, aller au Théâtre français ou à l'Opéra, car j'y ai mes entrées pour rien. Je pourrais bien aussi aller passer la soirée chez des députés ou des poètes, car je connais les premières célébrités de Paris, mais avant toutes choses, le ventre réclame, il faut manger, et j'ai le malheur d'avoir un organe *d'alimentivité* très développé.

Comment donc faire pour dîner ?

Il est vrai que j'ai trois articles imprimés à la *Revue de Paris*, mais qui ne sont pas encore payables, puisqu'ils ne sont pas parus. Il est vrai que j'ai un article commandé à la *Revue des Deux Mondes*, et que je dois y faire le Salon.

Mais l'avenir n'est pas le présent.

Comment donc faire pour dîner ?

Je vais chez deux ou trois de mes amis qui ont ménage et table où je puis m'asseoir.

Personne.

Je n'ai qu'un moyen, c'est d'attendre un de mes amis avec lequel je dîne souvent *Au rosbif* à 25 sous. Peut-être pourra-t-il me payer ma pâture.

C'est bien. J'attends une heure en me promenant dans la rue. Il fait beau, un peu froid. L'ami n'arrive pas. Enfin, le voici :

« As tu 25 sols pour me payer à dîner ? — Je n'ai que 30 sols en toute fortune. — Comment faire ? — Allons dîner chez toi, avec 10 sols de charcuterie et 10 sols de pain. — C'est convenu. »

Et j'ai parfaitement dîné avec de la galantine et du pain de gruau, chauffé par un feu d'enfer, car j'ai crédit avec le marchand de bois ; éclairé avec de la bougie, car j'ai crédit avec l'épicier ; le tout assaisonné d'une pipe infime, car j'ai crédit avec la marchande de tabac, une femme délicieuse, sur ma parole !

Mais je n'ai pas crédit au restaurant, et demain lundi, comment dîner ?

Nous verrons.

Et mardi et jusqu'à dimanche ?

Nous verrons.

Il y a une providence, ou il n'y en a pas.

> Aux petits des oiseaux, il donne la pâture
> Et sa bonté s'étend sur toute la nature.

Nous verrons.

Si la providence ne finit pas par se révéler, nous serons notre providence à nous-mêmes, une providence infernale ; alors, au lieu de la lutte intellectuelle, nous accepterons une lutte active, radicale, implacable. *Les hommes comme nous* ont bien le droit de vivre. Alors nous nous établirons les martyrs de la protestation sociale.

Mais demain ?

Demain matin, à sept heures, j'irai chez mon usurier, car j'ai encore un billet de 80 francs,

que mes amis Bertron n'ont pas voulu m'escompter, un billet qui représente mon travail de huit jours, et mon usurier m'en donnera bien 50 francs. Alors, je serai riche pour une semaine.

Jusqu'à ce que nous ayons mis la main sur la société, mais alors nous courons le risque d'être devenus des canailles démoralisées, au lieu de ces natures dévouées et intelligentes que Dieu nous a données.

C'est ainsi que la vertu est toujours récompensée.

Amen.

Lundi soir, 4 janvier 1836. — Il faut que je te remercie tout de suite. *J'ai trouvé en toi la mère, c'est-à-dire l'abnégation, puisque même sans me comprendre et m'approuver, tu me soulages.* J'avais besoin de cela, car, vois-tu, ce qui me faisait le plus souffrir dans ma lutte matérielle, c'était de ne pouvoir travailler, de ne pouvoir poursuivre ma foi, mon but, ma vie. Je puis me tromper, car je suis un homme bon, naïf même, mais est-on responsable de ses idées et des actes? Fatalité ou providence, comme vous voudrez l'appeler, et moi je l'appelle providence, il y a une force supérieure, une impulsion irrésistible qui vous mène. Vous obéissez à une certaine loi que vous n'êtes pas maître de changer; si vous changiez, c'est que le changement serait votre loi; si vous ne changez pas, c'est que vous ne pouvez pas changer. Voilà tout. Il m'est aussi

impossible, aujourd'hui, de quitter ma direction, que de me donner six pieds.

Je n'avais jamais compris la reconnaissance, car jamais on ne m'avait rendu service. Aujourd'hui, je sens une reconnaissance infinie, car la reconnaissance est proportionnée au bienfait, et tu ne sais pas combien tu me sers. Ces 400 francs-là me valent plus que 20,000 francs, dans une autre circonstance. Me voilà libre, tranquille, je vais travailler; et j'étais écrasé, j'attendais la providence, mais je commençais à la nier, car il y a un mois que je souffre. Tu me sauves de l'abrutissement, peut-être du suicide, cette idée fixe qui me revient dans tous mes jours noirs, qui m'étreint, et dont je ne me défends que par la foi dans mon œuvre. Encore, c'est bien peu de chose que la vie, car la vie n'a de valeur que par l'emploi qu'on en veut faire. Une vie vulgaire, sans but et sans foi, ne vaut pas la peine qu'on y tienne, mais la vie est bien tenace, quand on en a compris la valeur, quand on l'a rattachée à la vie des autres !

Si ma lettre ne te fais pas plus de bien que 400 francs, je n'aurai rien dit de ce que je sens.

Il y a aussi une influence étrangère à laquelle tu as obéi. Quelqu'un a plaidé pour moi auprès de toi. Est-ce Arsène, Rivière ou Richard? Je ne sais, mais je remercie cet ami.

Je ne sais pas si tu comprends ceci : les natures un peu fortes ne rétrogradent jamais, dans la vie; elles se brisent, elles meurent, mais

jamais elles ne vont en arrière. Or vous ne pouvez guère savoir ce qu'est notre vie, à nous autres, à Paris : c'est la puissance, c'est la poésie, c'est l'orgueil, si vous voulez, mais, enfin, c'est une vie supérieure qui domine, qui dirige, qui inspire et qui explique la vie des autres. Nous sommes les prêtres d'à présent, nous avons charge d'âmes et de pensées, nous aimons l'humanité et nous communiquons avec Dieu. Dieu nous apparaît, comme autrefois, dans le buisson ardent ; nous l'interrogeons et nous vivons de sa révélation.

Or ceux qui ont vu Dieu face à face sur le mont Sinaï, ne peuvent plus descendre dans la plaine ; leurs yeux sont habitués à la lumière, comme l'œil de l'aigle ; leurs poumons sont faits à un oxygène plus ardent que l'air épais des vallées ; leur cœur a des pulsations plus vives que le battement assoupi des cœurs profanes. Si vous nous ôtez notre soleil, nous mourons.

Et puis, regarde : je touche à ma destinée. Il faut que je te répète encore le chemin que j'ai fait depuis 3 ans : *Seul*, luttant avec le travail et avec la misère, je suis arrivé sur le sommet du monde intellectuel. J'y ai déjà planté ma tente, mais il faut que je m'en rende maître, que j'y conquière mes allures libres et franches, que j'y gagne le droit de cité ; si je tarde à ensemencer le terrain, la saison sera passée et le grain ne germera pas. L'époque est fatale. Il faut profiter du flot, quand il vous a pris. Si vous nagez auda-

cieusement, il vous conduit à la rive ; si vous faiblissez, vous êtes englouti.

Vous pouvez dire que je suis pris d'une ambition sans bornes, car je n'ai pas l'intention de jamais m'arrêter.

Il faut *pouvoir* le plus, pour bien *faire* le moins. Quand je serai posé dans les premières revues, toute la presse me sera ouverte, et je ferai ce que je voudrai. Vous parlez de places, mais il ne me sera pas difficile d'avoir une place aux Beaux-Arts, quand je serai accepté entre les premiers critiques. Cavé, Vitet, Mérimée, etc. sont passés par la critique, pour arriver à leurs places de directeur, inspecteur, etc. Alors on s'impose au lieu de solliciter, et, au lieu d'une place subalterne qu'on eût toujours conservée, on entre, de premier bond, à une sommité. Si je prouvais, par la presse, que j'entends mieux l'art que tous les autres, force serait bien de me mettre à la direction de l'art, et ce m'est là une ressource infaillible, à un degré quelconque, en supposant que je ne reste pas à écrire. L'art touche à un remaniement inévitable, et ce sont les hommes qui auront un nom dans l'art, qui seront appelés à l'œuvre.

Maintenant comptez les hommes compétens : combien y en a-t-il qui sachent le passé, qui comprennent le présent et qui pressentent l'avenir? Je vous dis que mon nom sera fait dans six mois! Est-il possible que vous ne sentiez pas un peu cela, dans votre province? Je me rappelle

autrefois combien cela me semblait une chose étourdissante d'écrire dans la *Revue de Paris*. Un nom de la *Revue de Paris* me paraissait quelque peu imposant. Je suis bien sûr que c'est encore un mystère pour vos lecteurs de La Flèche de me voir là auprès de M. Balzac. A vrai dire, la *Revue de Paris* est l'aristocratie des lettres. Je vous demande combien vous connaissez d'hommes, entre les milliers d'écrivains qui rédigent les 300 journaux de Paris. Or, il y a gros à parier qu'en entrant dans la carrière des lettres, même avec de l'intelligence et du talent, on restera dans la foule, et la foule des hommes qui écrivent, si inconnus qu'ils soient, est encore le haut de la société. J'aimerais mieux être un journaliste ordinaire qu'un préfet, et quand on arrive hors de ligne, Carrel, Hugo, George Sand, Balzac, Janin, sont quelque chose de plus élevé, n'est-ce pas, qu'un pair de France ? Le nom de Lamartine est plus beau que le nom de Montmorency. Tout cela soit dit sans aucune espèce de comparaison de moi à eux, et sans espérance aucune de les atteindre ; mais il y a encore de belles places à prendre derrière les hommes de génie.

En somme, et pour tout dire, il faut prendre la place suivant sa valeur, et se classer à son rang dans la hiérarchie sociale. Je suis un homme du second ordre, si je ne me trompe ; mais je ne suis pas un homme du troupeau ; ma nature est tranchée, personnelle, distincte ; c'est ce qui

me faisait appeler *un original*, en mauvaise part. Il faut donc que je sorte du troupeau. Je ne serai jamais un grand homme, mais je serai *un homme*. J'aurai une personnalité.

Pardonne-moi toute cette confession, qui te semble peut-être fort orgueilleuse. Mais tu dois bien comprendre pourtant que, lorsqu'on signe sa pensée et qu'on la jette au public, on doit avoir confiance en sa pensée. Sans cela, il faudrait prendre son bonnet de coton et se coucher. C'est ce que je vais faire, car il est deux heures du matin.

Une chose encore : ça me rappelle que tu me conseilles de travailler le jour *pour économiser la chandelle*. Si je faisais des bottes, je choisirais mon tems et je dominerais mon travail. Quand on pense, on ne commande pas à l'inspiration, et, lorsqu'elle vient, il faut la monter vite et partir au galop, et lui mettre l'éperon au flanc jusqu'à ce qu'elle s'arrête de fatigue. Comme aussi pour avoir l'esprit libre, il ne faut pas couper son essor avec tous les détails de la vie matérielle.

Donc, je te dois 1,300 francs, que je te rembourserai...

29 mars 1836. — Tu veux que je te mette au courant de mes affaires. Je suis assez bien posé, maintenant, comme critique ; je continuerai à donner, de tems en tems, des articles à la *Revue de Paris* ; mais cela ne peut suffire à mes dépenses, si minimes qu'elles soient ; il faut donc

que je trouve un autre journal ou publication, ce qui me sera assez facile, maintenant.

En attendant, j'ai accepté de faire du métier pour un libraire-éditeur que je connais : je lui ai donc vendu d'avance un *Dictionnaire de Phrénologie* en un volume grand in-18, de 4 ou 500 pages; je suis engagé à livrer le manuscrit au mois de juillet, et le livre paraîtra au mois de septembre avec mon nom. Il me paye le travail 600 francs, dont j'ai déjà touché 200; s'il se vend 2000 exemplaires du volume, je toucherai six autres cents francs; voilà tous mes avantages.

Je vends donc ce livre 600 francs ou 1200 francs; ça dépendra du succès. Mon intérêt est donc de faire un bon livre, et je le travaille en conscience : nous verrons. Après cette publication, j'en arrangerai encore d'autres avec le même éditeur, et je collaborerai à un grand ouvrage que fait mon ami Henry Celliez.

Mais ma véritable affaire, c'est le journalisme, auquel je ne renonce aucunement. Je suis donc assez bien; mais je ne suis pas encore fort à l'aise pour l'argent.

De toutes façons, je ne quitterai jamais la carrière de l'*homme de lettres*, surtout pour la magistrature qui est la plus antipathique à mes idées et à mes sentimens. Ç'a été une erreur dans laquelle vous m'avez engagé forcément : vous voyez bien que j'ai été un magistrat ignare et sans talent, et que, dans une autre route, la plus

difficile et la plus élevée, j'ai conquis, par mes propres forces, sans appui, une position honorable et qui peut mener *à tout*.

Jamais je n'accepterai une vie stupidement dépensée entre des gens stupides, comme sont presque toutes les professions. Si je quittais Paris, ce ne pourrait être que pour la campagne; j'aimerais mieux être paysan, cultiver la terre, que d'être avocat, notaire, banquier, ou procureur-général. Si je ne pouvais plus vivre dans cette société parisienne si agitée, si palpitante, entre l'élite des hommes intelligens, je ne saurais descendre à la vie routinière. Je n'aurais plus guère de compagnie possible que la nature ou Dieu; la pensée calme dans la solitude, entre quelques affections simples et inaltérables, comme les affections de famille. Je ferai donc un paysan, ou bien un *prêtre*; car le prêtre d'à présent, c'est l'homme qui sert d'intermédiaire entre la pensée et le peuple, qui interroge Dieu, afin de rendre ses oracles aux hommes — et nous autres qui écrivons, nous remplissons cette mission à des degrés différens, qu'on s'occupe de politique, de morale, d'industrie ou d'art. Je vis dans le passé et dans l'avenir de l'humanité, aussi bien que dans le présent.

Peut-être vais-je me tourner vers la politique; la politique m'attire beaucoup, et c'est, en définitive, par elle que nous traduisons nos idées. Peut-être sommes-nous appelés à transformer la monarchie constitutionnelle. Notre génération

sera, sans doute, aux affaires publiques dans dix ans ; nous l'aurons bien gagné.

Après tout cela, si tu ne dis pas que je suis un peu fou, je ne m'y connais plus.

Pardonne-moi donc ces bavardages qui ne te persuadent guère. Nous aurons ensemble des *conférences*, à mon prochain voyage. J'aurai un vif plaisir à passer quelques jours dans le calme de votre bonne amitié. Nous mangerons beaucoup, nous boirons de même, et nous rirons, si ça se peut. Tu me feras faire quelque folle orgie avec M^{lle} Roulier, M^{me} Boneau, l'abbé Gouveneau et M. Labelangerie.

20 février 1837. — Il y a bien longtemps que je ne t'ai écrit. Les souffrances morales et les difficultés de la vie positive m'ont rendu difficile. Je me plains intérieurement de ne pas trouver d'aide et d'appui chez mes protecteurs naturels, la famille. J'ai passé par des crises qui sont loin d'être terminées, et, pour dire le mot, je vis dans la misère. Je ne sais même pas comment je vais en sortir. J'ai à payer, à fin du mois, un billet à ordre de 200 francs et environ 200 autres francs. Je n'en ai pas le premier sol. On me doit 6 ou 800 francs dont je ne puis rien tirer ; c'est ce qui m'a mis dans cette gêne déplorable. Je ne suis jamais sûr de dîner, le soir. Aussi je ne puis guère travailler. Les tracas matériels me débordent. Je suis dans un découragement profond, et, si ce n'était le Salon, j'aurais envoyé tout promener.

Jusqu'ici, j'ai toujours cru à la Providence : nous verrons si elle vient à mon secours.

Si les choses ne changent pas, je te demande une faveur, c'est de vouloir bien me recevoir pendant quelque tems à la Vrillière (1). Ce sera une sorte de *retraite* pendant laquelle je me replierai sur moi-même, et dont je sortirai retrempé, à la façon des solitaires et des Pères. Ce sera comme une fécondation nouvelle ; j'espère beaucoup en cela.

Je te demanderai seulement un lit à la campagne, et quelques provisions. Pour le reste, je m'arrangerai de manière à vivre avec les paysans, d'autant plus que je veux travailler à la terre avec eux.

Notre vie parisienne est tout-à-fait anormale ; nous avons donné un développement exorbitant à la vie intellectuelle, et rien à la vie *naturelle*, si l'on peut ainsi parler. L'équilibre est rompu ; et c'est sans doute une des raisons de nos souffrances. Je veux donc essayer, quelque tems, d'une vie simple et reposée, primitive, comme Obermann. Le travail des mains calme les ardeurs de la tête. Au surplus, je suis un peu comme un malade désespéré : on peut essayer de tout ; on ne risque, en définitive, que d'en mourir.

Ne m'objecte pas que je manquerai, à la Vrillière, des nécessités de la vie. J'aurai des

(1) Maison de campagne de M^{me} Thoré.

pommes de terre à discrétion, n'est-ce pas, et du café aussi? Il n'en faut pas plus : des livres, du tabac; que me manquera-t-il? La sagesse et la modération!

27 septembre 1838. — Je ne saurais quitter Paris à présent pour deux raisons principales : la première c'est que notre affaire de fondation de journal est en bon train et qu'il ne faut pas négliger la partie, quand on est près de la gagner. Si nous réussissons, notre position est faite, et d'une manière éclatante, je l'espère. Nous constituerons le vrai parti démocrate de l'avenir, celui qui est fondé sur l'intelligence et la moralité, sur l'amour de Dieu et du prochain. Une fois à cette œuvre, et libres, nous travaillerons sans relâche, jusqu'à ce que nous ayons vaincu la corruption et les privilèges. L'avenir est au peuple et aux honnêtes gens...

3 avril 1839. — J'ai lu, comme tout le monde ici, l'article de la *Revue française*, de M. Guizot, le *protestant*. M. Guizot est un sceptique. La religion lui convient telle que, pour ce qu'il en veut faire, et il ne veut pas faire grand chose : un frein pour le peuple. Aux autres, la religion est inutile. Demande à M. Guizot s'il va à confesse. Tous ces gens là sont des misérables et des imposteurs, avec leurs semblans de religion. Mais nous, qui voulons une religion pour la croire, pour l'aimer, pour la pratiquer, pour accomplir nos devoirs envers Dieu, envers les autres et avec nous-mêmes, nous sommes plus difficiles. Ce

n'est pas notre faute si nous ne croyons pas au catholicisme, au protestantisme, au paganisme, au mahométisme, ou aux autres religions existantes.

Voyant cela, nous avons résolu de nous en faire une, avec le tems, avec l'aide de Dieu et de la tradition. Tu vois bien qu'au fond, nous sommes meilleurs et plus religieux que tous les indifférens qui déclarent croire volontiers au christianisme, sans le pratiquer.

Mes affaires vont très bien. Le Salon, à la *Revue de Paris*, m'a tout-à-fait relevé. J'y ai déjà eu deux articles. Le troisième passe après demain, et il y en aura encore deux autres. Je suis toujours au mieux avec l'*Encyclopédie*, avec le *Journal du Peuple* où je fais aussi un Salon, et avec *le Siècle*, où je vais faire peut-être la sculpture. Tu vois que je travaille avec ardeur.

J'ai gagné beaucoup d'argent depuis deux mois, mais j'avais tant de dettes contractées pendant ma misère de l'année 1837 ! J'ai encore 450 francs de billets à ordre à payer ce mois-ci. Après ça, je serai à l'aise. J'espère venir à bout de ces 450 francs avec ce que je gagnerai dans le mois. Cependant j'aurai peut-être recours à Rivière, quand il sera ici, sauf à lui rendre au bout de quelques jours. Si tu es riche dans ce moment-ci, et si tu veux me faire présent de quelques vieux louis, je les accepterai avec reconnaissance.

Que Rivière m'écrive donc un bout de billet

pour me dire le jour et l'heure de leur arrivée. Ils me trouveront à la voiture. Pourquoi ne viens tu pas avec eux ? Toi qui t'intéresses à la religion, à la politique, à la morale, tu viendrais entrer en conférence et soutenir tes opinions contre les hérésiarques. Je te présenterais au père Leroux, au père Buchez, à George Sand et aux autres, et tu les terrasserais ! Tu irais voir ton ami Guizot le protestant, ton ami Girardin dont tu lis *la Presse*, et surtout, surtout tu irais assister aux sermons de Notre-Dame, et aux comédies de Notre-Dame-de-Lorette, entre Mlle Fanny Essler et les autres danseuses de l'Opéra.

Viens donc, nous rirons, nous boirons, nous causerons, nous nous promènerons avec ton gros sac et tout ce qu'il faut, de peur d'être pris au dépourvu, au milieu du Palais-Royal ou des boulevards. Viens donc, et apporte beaucoup d'argent. La vie est courte, amusons-nous !

15 mai 1839. — Comme je connais vos inquiétudes habituelles, je vous écris quelques mots pour vous donner des nouvelles, après les choses qui viennent de se passer ici. Vous savez bien que je ne puis y être mêlé en aucune façon. Les pauvres républicains ont agi sans même prévenir les chefs du parti et les journalistes. Personne ne se doutait de cela, dimanche matin.

J'ai rencontré, hier, quand tout était fini, M. Lawrence le fils, en garde national. Tu peux donc rassurer aussi sa sœur et Grollier, s'ils ont des inquiétudes et pas de nouvelles.

Il y a beaucoup de morts, hélas ! et des plus courageux. Nous n'aurons jamais l'ordre public, avec ce gouvernement qui prétend garantir l'ordre et la paix. L'ordre ne peut résulter que d'une bonne organisation, et non pas de lois compressives. Nous n'aurons l'ordre qu'avec la liberté et l'égalité. La devise à trois branches adoptée par nos pères est indivisible. Si vous supprimez une des trois branches, vous n'avez plus que l'anarchie.

J'ai rencontré aussi, hier soir, Richard, Jules Guays et Beauvais.

1er janvier 1840. — Je t'embrasse de tout mon cœur, et je souhaite que l'année 1840 te soit heureuse. On dit qu'elle doit apporter bien des crises. Il y a, en effet, de ces années là, dans la vie des Sociétés, comme dans la vie des individus. Ce sont des phases décisives pour la bonne santé du corps social, comme pour le corps humain.

Je suis complètement absorbé dans la fondation de notre *Démocratie*. Je n'ai pas fait autre chose, et je n'ai pas dormi *mon content*. Si ça réussit, c'est une belle œuvre. Si non, c'est une noble tentative qui était digne de succès. En tout cas, nos efforts ne seront pas perdus, car nous avons ouvert la route à suivre, et d'autres arriveront au but, si ce n'est pas nous.

Maintenant, que la froide raison nous blâme, peu importe : vous êtes sur le rivage, vous voyez vos frères qui barbottent dans l'eau et qui vont

se noyer, vous vous jetez à leur secours, au risque d'y rester avec eux. Qu'est-ce que la raison dit de cela ? Conseille-t-elle de prendre son lorgnon et de considérer la tempête, en amateur ? La raison a tort. Le sentiment ne se trompe jamais. Laissez-nous donc nous jeter à l'eau tout habillés. Nous nous en tirerons, si nous pouvons ; mais si nous sauvons les prolétaires, vous direz que nous sommes des gens de cœur et de résolution. Que Dieu soit donc avec nous, et que nos amis nous applaudissent, au lieu de nous décourager.

Oui, j'ai dans le cœur un ardent amour pour le peuple, comme j'eus autrefois des amours aveugles pour les femmes. Hélas ! mes amours ont passé, et je suis triste, maintenant, *comme un hibou perché sur son toit*. Est-ce que l'amour de l'humanité passe aussi vite que l'amour de la femme ? Il n'y a peut-être qu'un amour infini, l'amour de Dieu. Mais pour arriver à la contemplation divine, ne faut-il point avoir usé les autres affections de la terre ? Je crois que je finirai par une dévotion mystique dans la solitude, quand j'aurai senti le néant des choses du monde. Et pourtant n'avons nous pas des devoirs les uns envers les autres ? et notre premier devoir n'est-il pas de nous aider à notre perfectionnement mutuel ?

Samedi, 18 janvier 1840. — Le bruit court ici, d'après je ne sais quelle note de journal, que je me suis battu avec Alphonse Karr, qui a, dans

une brochure, attaqué *la Démocratie*. Je veux vous rassurer tout de suite. Il n'y a rien de tout cela, et les choses vont bien. J'ai reçu vos deux lettres qui m'ont un peu remis, et le billet de 100 francs; je te remercie.

Nous avançons dans nos affaires. Nous avons bientôt les 200 000 francs requis. Nous espérons paraître la semaine prochaine; nous sommes sûrs, aujourd'hui, de faire *La Démocratie*.

[Vers le milieu de 1838, Thoré avait entrepris de fonder, au moyen d'une société en commandite, un journal intitulé *la Démocratie*, ayant pour objet « de continuer le mouvement social et politique de la Révolution française; d'élaborer et de propager, en vue du présent et de l'avenir, les réformes radicales qu'exige le xixe siècle ». Le premier numéro ne devait paraître qu'une fois souscrite la moitié du capital, fixé à 300 000 francs.

Le comité de rédaction devait se composer de trois membres : Henry Celliez, Victor Schœlcher et Thoré.

Parmi les collaborateurs devaient figurer F. et E. Arago, Altaroche, Aug. Billiard, Louis Blanc, H. Carnot, G. Cavaignac, Dupoty, Jeanron, F. Lacroix, Pierre Leroux, A. Luchet, Henri Martin, Félix Pyat, Raspail, Trélat, etc.

Thoré et son ami Celliez déployèrent une grande activité : un prospectus remarquable, sinon par la justesse et la modération des vues, du moins par la netteté et la hardiesse des idées, fut publié au commencement de décembre. Ils multiplièrent leurs démarches, non seulement à Paris (le bureau du journal avait été provisoirement établi au domicile de Thoré, 9, rue Taitbout, puis 7, rue de Grammont), mais encore en province où ils se rendirent afin de s'assurer le concours de leurs coreligionnaires politiques, de distribuer des prospectus, de placer des actions.

Mais ni l'énergie de leurs efforts, ni le bruit soulevé par le prospectus, ni les sympathies qu'ils rencontrèrent sur leur chemin, n'aboutirent à la réunion de la somme exigée pour le lancement du journal. A la fin de 1839, Schœlcher, fatigué des sacrifices pécuniaires qu'il avait été obligé de consentir, et

voyant que l'affaire n'avançait point, se retira. Thoré et Celliez n'abandonnèrent la lutte qu'au bout de plusieurs mois, quand ils furent persuadés de son inutilité.

Le prospectus de *la Démocratie* avait été l'objet d'attaques assez vives, dans la presse parisienne. Alphonse Karr, entre autres, s'étant permis dans les *Guêpes* (n° de janvier 1840) quelques plaisanteries du genre de celle-ci : « Le pauvre Être Suprême l'a échappé belle ! Heureusement que M. Thoré, qui a une si belle barbe, lui a prêté main forte. On se devait bien cela, entre barbes ! » Thoré lui répondit par la lettre suivante à laquelle Karr riposta par une épître que nous reproduirons, ainsi que la réplique de Thoré] :

Thoré à Alphonse Karr.

5 *janvier 1840*. — Monsieur, je viens de lire, aujourd'hui, ce que vous avez écrit de *la Démocratie* dans *les Guêpes*. Vous auriez dû songer, ce me semble, que *la Démocratie* est une œuvre consciencieuse, qui ne doit pas encourir vos railleries. Veuillez, monsieur, prendre cette lettre en sérieuse considération.

J'ai l'honneur de vous saluer.

T. Thoré.

Alphonse Karr à Thoré.

Monsieur, consciencieuse ou non, une chose publiée se soumet, par cela même, à la critique et à la discussion — tant pis pour la chose si elle s'y soumet de mauvaise grâce !

Eh quoi ! monsieur, vous, directeur d'un projet de journal qui, dès le prospectus, annonce qu'il va mettre en question toutes les bases de la société, qui déclare la guerre à toutes les existences

acquises — vous ne pouvez pas supporter la raillerie! Vous vous occupez de mes légères escarmouches, vous vous croyez blessé avant la bataille! Vous ne permettez pas qu'on examine la loi nouvelle que vous voulez donner au monde! Avant le premier numéro de votre journal, vous le mettez en contradiction avec lui-même; vous voulez restreindre la liberté de la Presse, vous qui prétendez qu'elle vous étouffe entre ses limites trop étroites! Vous faites déjà de l'arbitraire, du bon plaisir et de la tyrannie; vous laissez voir que votre guerre contre le *despotisme*, n'a pas pour but de le renverser, mais de le conquérir.

C'est un peu tôt, monsieur, et vous êtes bien pressé. Le Christ a été crucifié fort longtemps avant que Rome pût se donner le plaisir de brûler les premiers hérétiques. Il est peut-être ennuyeux d'attendre, mais c'est un sort auquel doit se résigner nécessairement un apôtre de l'avenir.

Je n'aime pas les ambiguités, monsieur, et je vais m'expliquer franchement avec vous : *il vous plaît* d'attaquer un état de choses auquel je ne voudrais, moi, faire des changements qu'en sens inverse de ceux que vous demandez; *il me plaît*, à moi, d'attaquer ce que vous voulez élever à la place de ce que je veux qui soit. A côté de la liberté de casser les vitres, Monsieur, il faut admettre la liberté de défendre les vitres que l'on peut avoir.

Vous me permettrez de prendre votre lettre que, probablement, vous n'avez pas relue avant

de me l'envoyer — pour votre opinion personnelle, et non pour une loi.

Mes *Guêpes* sont une œuvre consciencieuse, comme vous me dites que l'est votre *Démocratie*. Pour ce qui est de la forme de ma polémique, il faudra bien que vous soyez aussi indulgent que moi et que vous me pardonniez d'avoir de la gaîté, comme je vous pardonne de n'en pas avoir.

Un ami auquel j'ai communiqué votre lettre, croit voir une menace dans la phrase un peu obscure qui la termine. Je n'attribue pas une telle ignorance des hommes et des choses à un réformateur et à un politique aussi sérieux, et la preuve que je ne partage pas l'opinion de mon ami, c'est que je vous réponds et finis ma lettre comme vous avez fini la vôtre, en ayant l'honneur de vous saluer.

<div style="text-align:right">ALPHONSE KARR.</div>

Thoré à Alphonse Karr.

Monsieur, je suis de l'avis de Spinosa : chacun a le droit de penser ce qu'il veut et de dire ce qu'il pense. *La Démocratie* se propose justement de combattre toutes les prétentions à la dictature, de quelque part qu'elles viennent. Que chacun discute donc, à sa satisfaction, toutes les choses livrées à la publicité.

Mais il me paraît que les convictions sincères et les travaux désintéressés ont quelque droit de demander une certaine dignité à la critique.

Comme je n'aime pas non plus les ambiguités, je vais vous expliquer la phrase que vous trouvez obscure.

Vous êtes un critique trop gai, comme vous dites, et trop habitué aux escarmouches, pour n'avoir pas eu souvent l'occasion d'attaquer des gens dont la peau est plus ou moins chatouilleuse. Il y en a qui ont la conscience à l'épiderme. Eh bien, *La Démocratie* n'ayant pas encore, pour se défendre, les armes de sa publicité, déclare tout simplement qu'elle sera susceptible, parce qu'elle représente un parti sincère et généreux.

Ce qui ne m'empêche pas de finir ma lettre, comme le général Bertrand finissait ses discours, en votant pour la liberté illimitée de la Presse.

Agréez mes salutations,

T. Thoré.

[L'incident venait d'être clos, quand deux articles de Granier de Cassagnac, dans *la Presse* des 13 et 15 février 1840, faillirent remettre le feu aux poudres. « C'est un bruit notoire, avait-il écrit entre autres choses, que les rédacteurs de *la Démocratie* sont allés au scrutin pour savoir s'ils admettraient l'existence de Dieu. Dieu a été admis à deux voix de majorité, ce qui est fort heureux pour lui, il faut en convenir ! »

Quelques jours après (le 24) en pleine séance du Comité de la Société des Gens de lettres, dont il faisait partie, Thoré provoqua Cassagnac en duel. Les témoins — Victor-Hugo et Henri Berthoud, pour celui-ci; Dupont, avocat, et Félix Avril, pour Thoré — se réunirent, mais, malgré une conférence de trois heures, ne purent se mettre d'accord sur la nature de l'outrage.

La Presse du 3 mars rendit compte de l'entrevue et ajouta que MM. Hugo et Berthoud, tout en se déclarant, en principe

« partisans du duel, considéré comme juridiction suprême et nécessaire dans les questions personnelles ou délicates, qui échappent aux juridictions légales », s'y opposaient, dans l'espèce, parce que les articles de *la Presse* « ne contenaient qu'une appréciation des doctrines sociales et politiques des républicains, et que ces articles ne désignaient nommément personne...; que M. de Cassagnac était resté parfaitement dans son droit.... » Ils ajoutaient « que M. Thoré restait libre de se porter, contre M. de Cassagnac, à ses risques et périls, à telle voie de fait qu'il jugerait convenable ».

Thoré ne le jugea point opportun, et la querelle n'eut point d'autres suites, si l'on s'en rapporte, du moins, aux termes de la lettre suivante, destinée à rectifier le compte rendu du 3 mars, et adressée par ses témoins à *la Presse*, qui ne l'inséra point.]

A Monsieur le gérant du journal La Presse.

Paris, ce 4 mars 1840.

Monsieur,

Il y a quelques jours, nous nous sommes trouvés en présence de MM. V. Hugo et Berthoud, amis ou témoins de M. Granier de Cassagnac. Notre seule mission était de régler à l'avance les apprêts d'une rencontre arrêtée, dès la veille, entre notre ami M. Thoré et M. G. de Cassagnac.

Ce qui s'est passé dans cette entrevue ne devait pas, d'un accord unanime entre les témoins, se traduire au dehors par la voie des journaux. Jusqu'ici, nous avons tenu notre parole. Cependant, vous, monsieur, vous avez publié, dans votre numéro d'hier 3 mars, un compte rendu de cette entrevue. Dans ces circonstances, permettez-nous de rectifier votre récit.

Il résulte de votre article que M. Thoré aurait eu la prétention de demander raison à M. Granier de Cassagnac de quelques articles où le parti démocratique aurait été attaqué d'une manière générale ; qu'il aurait eu la prétention de se constituer le champion armé du parti démocratique ; qu'il aurait eu, enfin, la prétention de créer, par son épée, une nouvelle censure armée pour imposer silence aux critiques que M. Granier a dirigées et entend diriger contre les idées démocratiques. Il résulte, par conséquent, de votre article, que nous, les amis et les témoins de M. Thoré, nous nous serions présentés devant MM. V. Hugo et Berthoud pour soutenir les prétentions que vous attribuez à M. Thoré.

Sous ce point de vue, votre récit, monsieur, est inexact. M. Thoré a pensé, et nous avons pensé avec lui, que les articles de M. Granier attaquaient personnellement M. Thoré et qu'ils contenaient, contre lui, des injures telles qu'elles exigeaient une satisfaction. En présence de MM. V. Hugo et Berthoud, nous avons alors protesté, tant au nom de M. Thoré qu'en notre propre nom, que nous n'entendions pas demander satisfaction à M. Granier de critiques ou même d'injures qu'il aurait pu lancer contre les idées attribuées par lui au parti démocratique ; nous avons protesté que nous n'entendions demander satisfaction que d'outrages adressés à la personne de M. Thoré.

La discussion entre MM. V. Hugo, Berthoud et nous s'est donc engagée sur ce terrain. MM. V. Hugo et Berthoud ont reconnu que les articles de M. Granier de Cassagnac étaient injurieux, outrageans ; mais ils ont soutenu qu'ils ne s'adressaient pas à la personne de M. Thoré, et qu'ils étaient dirigés contre le parti démocratique tout entier. De notre côté, nous étions d'accord avec MM. V. Hugo et Berthoud sur le caractère outrageant des articles ; mais nous persistâmes à penser que ces articles déversaient directement l'outrage sur la personne de M. Thoré. Après une assez longue discussion, dans le cours de laquelle la modération et l'urbanité n'ont pas été oubliées un instant, chacun de nous ayant persisté dans sa manière d'envisager les articles, nous dûmes nous retirer en réservant tous les droits de M. Thoré.

Tel est, monsieur, le véritable caractère de notre entrevue avec MM. V. Hugo et Berthoud. Nous en appelons au témoignage de ces messieurs.

Si nous demandons, monsieur, de publier cette lettre, c'est que M. Thoré et nous, nous tenons à ne pas passer auprès de vos lecteurs pour des espèces de hussards démocratiques qui ne connaîtraient d'autre moyen de défendre

leurs idées qu'un duel après boire, derrière les murs d'un cabaret.

Nous avons l'honneur d'être vos serviteurs,

Dupont, avocat ; Félix Avril.

Thoré à sa mère.

18 *avril 1840.* — Tu me demandes ce que j'ai fait depuis dix ans, et ce que je compte faire dans l'avenir.

Ce que j'ai fait? D'abord j'ai perdu une partie de ma jeunesse dans des études inutiles ou dans l'oisiveté. Ce n'est pas ma faute, c'est faute d'une direction par l'éducation, et d'un soutien par la Société. Ma vie véritable n'a commencé, à bien dire, que depuis six ou huit ans, depuis que je suis entré dans ma vocation véritable, qui est le travail intellectuel. Mais, faute d'une préparation, j'ai été obligé d'abord de lutter longtemps et douloureusement, afin d'entrer dans le milieu propre à mon développement. Enfin, à force de travail, j'ai conquis une certaine position intellectuelle dans le monde littéraire. Mais le monde littéraire n'a été que l'avenue qui devait me conduire au monde politique. La première phase de ma vie littéraire a fini au moment où nous avons entrepris de fonder *la Démocratie.* Or, depuis six mois, voilà ce que j'ai fait, quand bien même notre tentative de journal politique n'aboutirait pas au succès.

J'ai fait qu'on m'a accepté dans le monde poli-

tique, j'ai acquis les relations de tout ce qui a une position dans le parti démocratique. Si *la Démocratie* réussissait, je serais un chef de parti et j'ai la confiance que nous servirions utilement notre cause, c'est-à-dire la cause de la justice et du peuple. *La Démocratie* ne se faisant pas, je reste un volontaire qui a, du moins, indiqué la route à suivre et qui pourra y marcher avec les autres. Il est bien probable, de plus, que, tôt ou tard, nous ferons le journal dont nous avons formulé le programme. Vous ne savez pas quelles sympathies se sont ralliées autour de notre œuvre! Vous n'en pouvez juger, au point de vue rétréci où vous êtes : nous avons rallié 150 000 francs et plus de mille abonnés. Nous avons distribué 50 000 prospectus et écrit 2 500 lettres *particulières*. Nous avons deux ou trois mille relations en France : tout cela, c'est un résultat qu'on ne saurait nier. Nous avons donc plusieurs milliers de cliens dévoués, avec lesquels nous resterons en communication, quoiqu'il arrive. Tu vois bien qu'avec tous ces élémens là, outre l'intelligence de la vérité politique que nous croyons avoir, nous ne pouvons manquer de faire quelque chose!

Maintenant, tu vas dire : comment tout cela peut-il s'escompter en argent comptant? Voilà une objection solide et raisonnable, j'en conviens. Si l'on se proposait l'argent pour but, il faudrait prendre d'autres moyens, assurément. Mais je crois, — et ceci est assez religieux et

assez philosophique, assez moral et assez raisonnable, — je crois que le premier devoir de l'homme est de travailler à son perfectionnement et à celui des autres. J'ai donc la consolation de remplir mon devoir et de satisfaire ma conscience. J'aime mieux être bon, éclairé, dévoué, juste, que d'être riche et abruti comme sont les riches. Si j'avais à refaire ma vie, je ne la referais pas autrement depuis huit ans. *Je suis pauvre, mais honnête,* honnête *parce que* pauvre. Je suis resté pur, parce que j'ai négligé les intérêts matériels. Il est vrai que la pauvreté m'a entravé et m'entrave encore.

Il paraît, au premier coup d'œil, qu'il y a un autre moyen de servir ses opinions, qui serait de commencer par faire sa fortune et sa position comme tout le monde, pour s'en servir ensuite au profit de ses convictions. Celliez et moi, nous nous disons cela et nous avons les yeux sur quelques-uns de nos amis, comme Freslon, par exemple, qui a pris cette route. Mais le résultat prouve en faveur de notre méthode. Quand on se tourne vers les intérêts positifs, on perd bientôt de vue les intérêts moraux et politiques, et l'on est, malheureusement, influencé par le milieu où l'on vit. C'est ce qui est arrivé à Freslon. Nous venons de le voir à Paris avec Bordillon. Il se trouve que nous ne sommes plus d'accord, quoique partis du même point ; Freslon est devenu bourgeois, nous sommes restés peuple. Assurément, les bourgeois intelligents peuvent servir la

Société, mais ils ne peuvent s'empêcher d'être d'une autre *classe* que le peuple. Nous, au contraire, nous sommes bien mieux en position de voir et de sentir la véritable question sociale, parce que nous n'y mêlons rien d'égoïste. L'avenir prouvera si nous avons raison.

L'avenir! Mais que vais-je faire à présent? La vérité est que je n'ai pas grandes ressources devant moi. Les démocrates sont des parias, dans la société actuelle. C'est le sort de tous les hommes qui travaillent au progrès du monde. Nous vivrons donc comme nous pourrons jusqu'à des tems meilleurs, et, comme Dieu est juste, nous serons, sans doute, récompensés de nos vertus. C'est la grâce que je nous souhaite. Ainsi soit-il.

Prenons, si tu veux, le côté commercial de l'affaire : je suppose que je sois négociant ; il faudrait bien qu'on m'eût commandité et, par le tems qui court, — 8o faillites par mois, — n'aurais-je pas pu faire faillite? J'aurais eu recours au crédit. Eh bien, je ne fais pas autre chose. Je ne demande pas que vous me donniez de l'argent, je demande qu'on m'en fasse prêter, qu'on me commandite sur ma moralité. C'est une aussi bonne garantie qu'une hypothèque. Seulement, mon bien est dans l'avenir, au lieu d'être dans le passé. Quand je devrais quelques mille francs, il arrivera bien un moment où je pourrai les payer sur mon travail. Je suis un homme très modéré et qui me contente de peu. J'aime mieux

vivre dans ma mansarde, avec ma liberté de pensée, qu'esclave dans un palais. J'aime mieux être journaliste avec 3000 francs, que propriétaire imbécille avec 100 000 francs de rente. Tout mon problème positif se résout donc à me procurer 3000 francs par an. Je n'y arrive pas toujours, parce que je tente autre chose. Si j'avais réussi dans *la Démocratie*, j'aurais doublé le nécessaire, quoi que ce ne fût pas là ce que je me proposais. Un jour ou l'autre, je puis donc avoir, par mon travail, de quoi rembourser ce que j'aurais emprunté.

Pour nous résumer, je dis donc que je suis condamné à cela par ma nature — je vous défie de m'indiquer autre chose de faisable : je suis journaliste et je resterai journaliste. Seulement, dans les crises, je recours à mes amis. Que mes amis ne m'abandonnent donc pas !

L'affaire de *la Démocratie* sera décidée dans quelques jours. Si elle ne se fait pas, j'irai, avec votre permission, me reposer un peu à la Flèche, à la Vrillière, si c'est possible. J'ai grand besoin de l'air et du calme de la campagne. Vous me trouverez bien changé, quoi qu'il n'y ait pas un an que nous nous sommes vus. Mes cheveux sont presque gris et mon teint bourgeonné. On vieillit vite, à vivre vite. Mais je ne tiens plus à cela. Ma jeunesse est passée. Mon activité a changé d'objet. Adieu l'amour et les passions individuelles! Je n'ai plus à vivre que dans l'intelligence et les passions sociales. C'est

triste, mais on ne saurait changer le tems. Dieu l'a fait ainsi. Tout est bien. Souffrir et mourir. Souffrons donc, en attendant la mort.

Je vous donnerai de mes nouvelles à la fin de la semaine prochaine. Je vous le repète, sauf l'argent, tout est bien.

8 mai 1840. — Je te remercie de me conserver quelqu'affection. Je voudrais bien que tu ne te tourmentasse plus à mon sujet. Ma vie est engagée fatalement dans le tourbillon parisien. Je ne saurais m'en arracher tout à fait. Souvent j'y songe, j'aimerais bien mieux, pour mon repos personnel, aller m'endormir au fond de quelque campagne, travaillant de la tête ou des doigts, sans fatigue et selon ma fantaisie. Mais on n'est pas maitre de sa destinée.

J'espère aller, avant peu, passer peut être un mois chez vous. Je suis en train de liquider nos affaires de *la Démocratie*, qui ne paraitra point. Depuis trois semaines, nous perdons notre tems à chercher à emprunter l'argent nécessaire à notre réglement. Enfin nous avons à peu près l'affaire, c'est-à-dire que nous avons reculé la difficulté : nous payons nos dettes en en contractant de nouvelles. Le plus triste, c'est de perdre son tems à cela, au lieu de travailler, et de gagner, mais la Société est ainsi faite que les pauvres ont tous les malheurs.

La province me fera du bien : je suis épuisé. Quand j'aurai repris des forces, je reviendrai recommencer ici. Il faut que nous trouvions

moyen de gagner de l'argent pour rembourser nos dettes. C'est chose d'honneur et à quoi nous ne manquerons pas, par tous les moyens, mais voilà notre avenir grevé pour longtemps! Ce qui ne nous empêche pas de nous applaudir encore de notre tentative.

4 juin 1840. — Oh! que je regrette le tems perdu! Si nous eussions eu de l'appui il y a deux mois, si on nous eût aidé, depuis ce temps là nous aurions repris notre vie de travail, et nous gagnerions de l'argent. Au lieu de cela, je n'ai pas gagné un sol depuis huit mois, et je ne sais pas comment j'ai vécu. Je n'ai pas dîné tous les jours, et je suis obligé de prendre le Pont Neuf quand je passe l'eau. Je reste huit jours sans avoir un liard, et il n'y a pas à dire, il faut sortir honorablement de nos dettes de *la Démocratie.* il faudra bien payer aussi nos dettes personnelles.

Je ne sais donc trop quand j'irai vous voir : le plutôt débarassé possible. Si ça ne finit pas, cependant, je vais planter tout là et m'en aller. Le gouvernement s'arrangera comme il pourra. J'ai des billets protestés et on fait des frais. Je n'ai pas payé mon terme. Mes affaires sont au Mont de piété. *Voilà ma position.* Mais ne vous tourmentez pas. Il n'y avait rien à faire à cela, que de l'argent. Nous n'en avons pas, tant pis! Je m'en f...

10 juillet 1840. — Me voilà réinstallé sans encombre. J'ai une grande volonté de travail et

je vais commencer par une brochure que je suis sûr d'éditer. Ne nous inquiétons pas trop de l'avenir. Chaque jour apporte sa peine, et la Providence nous soutient chaque jour. Je vous écrirai plus longuement quand j'aurai éclairci ma position. J'ai payé une partie de mon passé. J'ai retiré mes nippes de chez *Ma tante*, et je puis aller en avant. Il s'agit de gagner quelques centaines de francs par mois, à quoi j'espère arriver.

J'ai déjà retrouvé de l'ouvrage. Nous faisons, Celliez et moi, de compagnie, les *Annales criminelles* pour l'éditeur Henriot, qui est de nos amis. C'est une publication des procès célèbres. C'est une compilation de métier, mais ça nous rapporte à chacun 100 francs par mois, et ça durera assez longtemps.

18 septembre 1840. — Nous avons été assez tourmentés à propos des affaires de coalitions et de troubles. On a même fait, chez moi, une perquisition pour rechercher des papiers, mais on n'a rien trouvé. Quoi qu'il advienne, soyez donc absolument sans inquiétude sur mon compte ; j'ai trop de prudence pour être compromis le moins du monde. Cependant la police est si soupçonneuse qu'on n'est jamais sûr de ne pas être touché par elle. Encore une fois, ne vous tourmentez pas ; je n'ai rien de compromettant à me reprocher.

27 septembre 1840. — Tu me recommandes la prudence. J'ai naturellement la tête large et je sais bien ce que je fais. Je ne suis guère pris au

dépourvu. Tout ce qui peut m'arriver, je l'ai accepté d'avance.

Je ne fais guère que des choses de métier, qui me suffisent à peu près pour vivre. Je n'écris que dans deux ou trois publications sans importance. Je vais publier, bientôt, une seconde brochure (1), et nous espérons faire un journal quotidien, un peu plus tôt, un peu plus tard, peut-être en hiver.

1er novembre 1840. — Je suis très bien installé, à présent, dans ma rue Notre-Dame de Lorette. J'ai deux pièces qui ne se commandent point, une où je couche, l'autre où je reçois.

Vous avez dû voir, par les journaux, que ma brochure a été saisie, ainsi que celle de MM. Lamennais (2) et Louis Blanc. Nous attendons la citation. Il est probable que nous aurons un procès, en vertu des lois de septembre, et devant le jury. Pour mon compte, j'espère bien être acquitté. Je me défendrai moi-même, et je prouverai aux jurés, que nous sommes plus moraux et plus intelligens que nos ennemis. Mais il n'est pas encore sûr qu'on ose nous traduire en cour d'assises. Cependant le nouveau ministère, qui est un ministère de réaction et de résistance, ne

(1) Cette brochure, intitulée *la Vérité sur le parti démocratique* (Paris, Désessart, 1840, in-8), fut, ainsi qu'on va le voir, déférée aux tribunaux.

(2) Lamennais allait être, comme Thoré, condamné à un an de prison. L'œuvre incriminée était intitulée *Le Pays et le gouvernement* (Paris, Pagnerre, 1840, in-32).

se gênera pas pour persécuter la presse et étouffer la pensée. Tant mieux ! les temps approchent, et Dieu est avec nous. Il apparaîtra pour juger les *méchans*.

Thoré à son beau-frère Rivière.

8 décembre 1840. — Mon cher Rivière, je te remercie bien de ta lettre amicale et de la modération de la lettre de ma mère. C'est à toi, sans doute, que je dois de la voir résignée. Je t'avoue que c'est pour vous seuls que ces persécutions m'ennuient. Pour mon compte, je les accepte courageusement.

Vous allez voir encore, dans les journaux, que j'ai été condamné, aujourd'hui même, mardi 8, *mais par défaut*, à deux ans de prison et mille francs d'amende. *C'est le double du maximum.* Mais il faudra que messieurs les juges en rabattent, je l'espère du moins, quand viendra le jugement contradictoire (1). J'ai fait défaut, comme je

(1) Le 8 décembre 1840, Thoré avait été condamné par défaut, en Cour d'assises, à un an de prison et deux mille francs d'amende pour sa brochure *la Vérité sur le parti démocratique.* Les chefs d'accusation étaient : 1° Apologie de faits qualifiés crimes par la loi pénale; 2° Attaque contre le respect dû aux lois; 3° Provocation à la haine entre les diverses classes de citoyens; 4° Attaque à la propriété.

Le 8 janvier 1841, Thoré se présenta devant la Cour, pour purger sa coutumace, et se défendit lui-même, assisté de Me Henri Celliez, mais le jury n'en confirma pas moins la première sentence, en écartant, toutefois, le quatrième chef d'accusation.

Thoré a publié sa justification dans un écrit intitulé : *Procès*

te l'avais annoncé, afin de laisser passer M. de Lamennais avant moi. M. Lamennais viendra vers le 25 de ce mois, et je viendrai, sans doute, au commencement de janvier.

Aie donc encore la complaisance d'aller expliquer à ma mère ce qu'est une condamnation par défaut, afin qu'elle n'apprenne pas indirectement que je suis condamné à deux ans de prison. Je l'entends, d'ici, dire, en joignant les mains : « Mon fils en prison ! comme les voleurs et les assassins ! ».

La vérité est que c'est infâme d'envoyer en prison d'honnêtes gens parce qu'ils ont une conscience autre que la vôtre. Les lois de septembre resteront comme un témoignage de l'infamie du gouvernement actuel. Adieu, mon ami, conservez-moi donc votre bonne amitié, et ne doutez jamais de la droiture de ma conduite, ni de mon courage à en subir les conséquences.

Thoré à sa mère.

Sainte-Pélagie, lundi 1ᵉʳ février 1841. — M'y voici. Ça ne va pas trop mal. Je suis seul dans une petite chambre avec un jour grillé dans le haut. J'ai un lit de sangle, une table et deux chaises. J'ai demandé la permission de faire venir mon lit. Je n'ai pas encore de feu, mais je vais faire mettre un poêle. J'ai le droit, pendant six

de M. Thoré, auteur de la brochure intitulée : La Vérité sur le parti démocratique (1841).

heures par jour, de descendre dans la cour pavée, entre quatre hautes murailles, et de communiquer avec les détenus de mon pavillon. Je ne pourrai voir personne du dehors qu'au parloir, de tems en tems, de midi à trois heures. J'espère que je vais travailler. J'ai toujours su me résigner à la nécessité.

Je vous recommande bien de ne pas m'écrire directement, ni de rien m'envoyer. Adressez vos lettres, comme je crois vous l'avoir déjà dit, à Henry Celliez, avocat, rue des Saints-Pères, n° 1 ter. Surtout ne vous inquiétez pas de moi. Je suis de force à tout supporter. J'ai, contre le froid, une fameuse peau de bique, que Barrion m'a envoyée de Bressuire. C'est un trésor, en prison, pour se promener dans la cour. J'ai, contre l'ennui, ma conviction et ma pensée : *omnia mecum porto*, comme disait un ancien philosophe, je porte tout avec moi. Qu'y a t-il de changé en moi? comme dit Rousseau dans *Émile*. Il n'y a de changé qu'autour de moi. Et qu'importe l'entourage?

Je suis assez philosophe, aujourd'hui, comme vous voyez : peut-être les jours de tourment viendront-ils.

Lundi, Pélagie (8 février 1841). — Celliez m'a remis, aujourd'hui, ta lettre. A l'avenir, ajoute sur l'adresse *pour M. George*, afin qu'il ne la décachète pas, la prenant pour lui. Je suis parfaitement habitué ici, depuis dix jours. Ça va bien, jusqu'à présent. Peut-être la prison est-elle

moins dure de près que de loin. Toutefois, je ne sais pas ce que cela fera dans quelques mois, quand viendra le printems, où l'on a si grand besoin de renaître au soleil.

J'ai un poêle, maintenant, et j'attends la permission de faire venir mon lit. Je l'obtiendrai probablement. On intrigue pour moi de tous côtés, et la Société des Gens de lettres fait aussi des démarches près du préfet et du ministre. Il s'agit surtout de me faire passer dans le pavillon privilégié où est M. Lammenais et où on a la liberté de recevoir des visites dans sa chambre. Ici, je ne vois qu'au parloir Henry Celliez, qui fait mes affaires au dehors et vient deux fois par semaine.

Je pensais bien que *la nourriture* devait te tourmenter. Jusqu'ici, j'ai mangé la cuisine des voleurs : un peu de bouillon maigre le matin, un peu de haricots ou de pommes de terre le soir et une livre de pain de munition. Le dimanche et le jeudi, du bouillon gras et un morceau de bouilli. Mais j'y ajoute quelque chose. Je bois de la bière. On est libre, du reste, de se faire servir du dehors et de boire du vin de Champagne. Mais le restaurant coûte cher, et je ne suis pas riche. Cependant mes amis m'ont donné l'argent nécessaire. On ne me laisse guère manquer de rien. Et puis, je me suis remis à écrire, et je vais gagner ma vie convenablement, je l'espère, du moins ; la prison m'a bien ôté un peu de ma verve et l'on n'est pas disposé à travailler

tous les sujets, mais je me suis mis, cependant, au travail avec assez de persévérance.

Vous ne pouvez rien faire pour moi, étant loin, que l'argent, si je venais à en avoir un pressant besoin. Pour tout le reste, je vous répète que je suis entouré de toutes sortes de gens dévoués qui cherchent, du dehors, à améliorer ma situation : j'ai plusieurs amis et amies qui s'occupent de moi et me feront passer toutes les choses nécessaires. J'ai toujours été un *si brave homme*, que tous ceux qui ont vécu autour de moi m'ont aimé, et je retrouve cela, à présent. Celliez et sa femme ont tous les soins imaginables et ils se mettraient au feu pour me faire plaisir. Soyez donc parfaitement tranquilles sur mon sort. Je vous assure que j'ai pris mon parti radicalement. Vous savez comme je me plie à la nécessité. Il m'est égal de souffrir, quand je ne puis faire autrement.

La plupart des détenus de mon pavillon sont d'honnêtes garçons condamnés pour des affaires de femmes, adultères, etc. Un politique de mes camarades, et mon plus proche voisin sur mon carré, est le gérant et le rédacteur en chef de *la France*, M. Lubis, arrêté pour les fameuses lettres attribuées à Louis-Philippe (1).

(1) Allusion aux trois lettres apocryphes publiées par le journal *La France*, dans son numéro du 24 janvier 1841, lettres déshonorantes pour le Roi et dont les prétendus originaux avaient été fournis par Ida de Saint-Elme, alors à Londres. MM. de Montour et Lubis, l'un gérant, l'autre directeur de *La France*, furent arrêtés. Un procès fut intenté au premier, que Berryer défendit et fit acquitter.

Dans l'autre pavillon sont Bergeron, que je puis voir tous les jours dans la cour qui nous est commune, et M. Lamennais, qui ne descend point. Mais il m'a fait dire qu'il aurait plaisir à me recevoir, et j'ai la permission de l'aller visiter demain. C'est dans leur pavillon que j'espère passer.

Je descends tous les jours dans la cour, après déjeuner et après dîner. Mais je commence à m'appesantir et à n'avoir plus envie de descendre. Je tâcherai de vaincre cette apathie, afin de prendre de l'exercice. Ma veste en peau de bique et des chaussons en tresse sur un pantalon à pieds, font parfaitement mon affaire. Vous pensez bien que je n'userai ici ni habit, ni chapeau. Je ne quitte pas la robe de chambre. Je ne me soucie même pas de voir au parloir une centaine de camarades qui demandent à venir. J'ai des livres, je travaille, et je ne suis pas ennuyé. Je souffre seulement de n'avoir pas véritablement de grand air, la vue des arbres et du ciel.

Mars 1841. — Ma chère mère, j'ai ta lettre et celle de Rivière. Je puis, maintenant, vous donner les détails que vous demandez. Il y a plus d'un mois que j'y suis. Je sais ce que c'est, à présent. Je suis toujours dans ma chambre du pavillon de l'Ouest, en attendant une place dans le pavillon privilégié, où l'on peut recevoir dans sa chambre. J'ai la certitude d'y avoir la première chambre vacante. Le préfet a signé, grâce

aux démarches de mes amis. Quand sera-ce? Je ne sais encore. Peut-être bientôt, presque certainement au mois de mai; mais, j'espère, avant. Je reçois quelques visites du dehors, mais je ne me suis pas beaucoup prêté à encourager les visiteurs. J'ai reçu seulement, jusqu'ici, mes amis de cœur, plutôt que les camarades. J'ai reçu Pierre Leroux, Henry Celliez, qui vient deux fois par semaine au parloir et qui fait mes affaires au dehors, Henry Martin, l'auteur de l'*Histoire de France*, Auguste Billiard, un vieux de nos amis politiques, qui a été sous-secrétaire d'État en 1830 et préfet, l'auteur de l'*Organisation démocratique en France*, Rousseau le paysagiste, mon ancien voisin de la rue Taitbout, et Hawke d'Angers, que Rivière et Arsène connaissent. C'est à peu près tout. Au dedans, je vois mes voisins du pavillon, le rédacteur et le gérant de *la France*, un détenu politique de nos camarades et deux adultères fort distingués et honnêtes gens.

Dans la cour commune, je vois Bergeron, et quelquefois je rencontre des prolétaires républicains qui y passent. Je n'ai visité M. Lamennais qu'une fois : il a été, avec moi, extrêmement affectueux. Il m'a serré la main de grand cœur, et nous avons causé une heure. Il m'a dit : « Vous êtes le seul que j'aie voulu voir ici. Je serais bien heureux que vous vinssiez dans mon pavillon de l'Est. » Justement, la chambre qu'il est probable que j'aurai est voisine de la sienne. Elles sont toutes deux, et toutes seules, au haut de l'escalier,

si bien qu'on ne monterait là que pour lui ou pour moi. Il m'a envoyé, l'autre jour, des huîtres d'Ostende, et aujourd'hui je lui ai envoyé des poires. Je retournerai le voir un de ces jours, car on m'a refusé quelque tems cette autorisation depuis ma première visite, chose absurde, puisqu'il pourrait venir tous les jours se promener dans la même cour que moi. Mais il n'est pas descendu depuis deux mois qu'il est là. Il souffre, il ne peut travailler ou il n'est pas content de ce qu'il fait. « Sa pensée, dit-il, est opprimée. » Il n'a pas la liberté et la lucidité de son intelligence.

En effet, cette vie en dehors des conditions normales de l'existence est douloureuse, sans air pur, sans soleil, sans la vue du ciel, de l'horizon, des arbres, de la nature. C'est par là que j'ai le plus souffert, physiologiquement parlant. Mon tempérament a surtout besoin de la lumière, du vent, du soleil. Aussi j'ai été, pendant la seconde quinzaine, presque toujours indisposé et incapable d'aucun travail. J'ai eu quelque fièvre, des maux de tête, de gorge et des éblouissemens, des courbatures et des douleurs, tout cela faute d'air. Mais je suis guéri à présent, et mon corps semble mieux habitué à cela.

Ce qui m'a fait le plus de bien et sauvé, sans doute, d'une fièvre cérébrale, ce sont les bains : j'ai obtenu de faire venir des bains du dehors, et j'en ai pris tous les matins, depuis huit jours. Je continuerai encore ce régime, et j'espère me

mettre dans un état propre au travail. J'avais un peu travaillé dans la première quinzaine et gagné quelque argent. Du reste, j'ai des amis qui ne me laissent manquer de rien. Pour la nourriture, article intéressant, j'ai renoncé au pain militaire que je ne pouvais digérer. On m'apporte du pain du dehors et, une ou deux fois par semaine, une femme me fait envoyer une immense soupière de bœuf à la mode ou de veau rôti, ou des poulets, du vin, et même des fruits, de la gelée de viande, etc. Je suis donc au mieux pour tout cela. Même, si je voulais me laisser faire, je vivrais en aristocrate, et il ne tiendrait qu'à moi de me faire envoyer du bordeaux et toutes sortes de pâtés. Il n'est pas jusqu'à un de mes amis de Lyon, qui m'a envoyé un fameux saucisson indigène, gros comme la cuisse.

Rassure-toi donc sur l'article mangeaille. Cependant, j'accepte un grand pot de rillettes que tu adresserais franco rue Notre-Dame-de-Lorette, 29, pour M. George, à Madame Sainte-Marie. C'est ma portière qui fait mes ragoûts et m'envoie ma pâture, chaque semaine. Point de confitures, ni de fruits, ni rien des autres choses que tu m'offres, attendu que je puis les avoir ici sans embarras.

Mon intérieur est assez tolérable. Ma cellule est un fouillis où il y a, pêle-mêle, des malles, une baignoire, du bois, des bouteilles, des plats, des torchons, des livres, des habits et deux ou trois peintures. On m'a autorisé à faire venir des

meubles. J'en ai profité pour un fauteuil. Mais, pour mon lit, j'attends à être dans l'Est. Je souffre moins, à présent, du lit de la cassine. J'ai un poêle que je paye tant par mois, et un voleur, sous le nom d'*auxiliaire*, pour faire mon ménage.

Il y a des commissionnaires qui achètent au dehors tout ce qu'on veut, en payant. En payant toujours, on n'est donc point trop mal, sauf la liberté. Mon travail suffira à peu près à ces dépenses, et au besoin, mes amis m'avanceront ce qu'il me faudra. Du reste, quand j'aurai besoin de quelque somme, je te l'écrirai. Le mois prochain, il me faudra un ou deux cents francs pour quelques affaires du dehors, comme loyer, tailleur, etc. Au dedans, 150 ou 200 francs me suffisent, et je les gagnerai à peu près, avec mes deux journaux, *le Commerce* et l'*Artiste*, car je ne dépense presque rien ici que du bois, de l'huile pour ma lampe, du tabac, de la bierre, des pruneaux, le service, les bains et la nourriture. Je n'ai pas quitté mes chaussons, mon pantalon à pied et ma robe de chambre.

Tu dis que mes jeunes gens pourraient me compromettre et prolonger ma détention. Je n'ai point envie de me décompromettre. Je suis ici en qualité de républicain et, Dieu merci, mon républicanisme ne s'y est point attiédi, au contraire. Le sentiment de la haine a fortifié encore mes convictions, si c'est possible ; mon sentiment de la justice a été si blessé, que je connais la vengeance. Oui, je vivrais pour me venger. La lutte

est engagée jusqu'à la mort. Tu penses bien que je ne ferai jamais de concessions. M. le préfet me connaît bien. Il a gros comme une montagne de rapports contre moi, depuis deux ans. Il a dit à la Commission des Gens de lettres, qui est allée près de lui, demander qu'on me mît dans l'Est, il a dit : « M. Thoré, c'est un rêveur plein de cœur ». Oui, j'espère bien que nous leur ferons voir que nous avons du cœur, et le souvenir de leurs persécutions.

J'allais oublier le plus important pour toi : j'ai reçu la visite de l'aumônier de Pélagie, un homme de 40 ans, très causeur et bon garçon. Nous avons causé ensemble religion, morale, politique et tout, et je lui ai fait, sur sa mission au milieu des détenus, un superbe sermon qu'il a fort goûté. Il a bien vu que j'étais au moins aussi prêtre que lui, et nous formons les meilleurs amis du monde. Je lui ai donné mon procès ; il est déjà revenu pour me voir, mais je n'y étais pas ; il reviendra. Je suis aussi fort bien avec le directeur, M. Prat, qui est, depuis trente ans, dans les prisons. Il m'a dit qu'il était disposé à m'être agréable de toutes les façons, ce qui ne m'empêche pas de le trouver fort désagréable. D'ailleurs, que peut-il me faire ici ? Je n'ai qu'un mal, c'est la prison, et personne autre que le Tems, ne peut me l'ôter. Je la porterai donc bravement sur mes épaules jusqu'au bout, à moins qu'il n'en plaise autrement au bon Dieu.

13 juillet 1841. — Je te remercie bien, ma

chère mère, de m'avoir envoyé le petit portrait. Cela m'a fait plus de plaisir qu'il n'est grand. Le pot de rillettes servira à mes déjeuners. L'important article mangeaille est très bien organisé, maintenant.

On m'apporte tous les jours, du restaurant voisin, un dîner de trois plats pour 20 sols. J'achète le vin par paniers à 10 sols la bouteille. Outre cela, je bois, tous les matins, le bouillon de l'établissement, gras le jeudi et le dimanche, maigre les autres jours.

Mon travail suffit à mon entretien. Le journal *le Commerce* me fait cent francs *fixe* par mois, qu'il passe ou non de mes articles, et il me continuera cet appointement jusqu'à la fin de mon tems. Me voici bientôt à moitié. Comme le tems va vite et comme on s'habitue à tout! Je suis très bien, maintenant, dans un local propre et convenable. Rivière et Arsène t'en ont donné des nouvelles. On m'apporte des fleurs, des journaux et tout ce qu'il me faut. Je reçois de nombreuses visites dans ma chambre. Outre tous mes camarades, Béranger, Carnot, Janvier, et quelques autres sont venus me voir. Presque tous les soirs je vais causer chez le père Lamennais. N'aie donc aucune inquiétude sur ma situation. Je lis beaucoup et j'écris un peu. Je sortirai de là meilleur et plus intelligent. Je me reproche bien de ne pas produire autant que je le devrais; mais je n'ai pas toujours l'esprit libre et fécond. C'est par là seulement que je sens la prison. Mon tempérament

n'est pas fait pour cela, quoiqu'il se soit habitué à cela.

Il me semble que tu as le *Tableau de Paris*, par Mercier. J'en ai besoin pour un travail sur le faubourg Saint-Antoine. Comme il est assez difficile à trouver ici, envoie-le-moi, si tu l'as, toi ou Rivière, je vous le rendrai plus tard.

Voici le terme à payer. Je suis obligé de recourir à toi. Envoie-moi donc cent francs au nom et à l'adresse de Celliez, pour le 15, si c'est possible. Même, si tu étais en fonds, cent francs de plus me serviraient à payer mon marchand de meubles, que je solde par à-comptes. Mais il peut encore attendre. Le loyer seul est indispensable.

J'ai reçu la lettre de Rivière. Il me dit qu'il est allé voir la Vrillière. Et toi, n'y vas-tu pas avec eux? Je pense souvent à ce petit jardin négligé et sauvage où j'ai passé quelques jours, l'année dernière à pareille époque. Gardez-vous de faire ratisser les allées et couper les branches capricieuses! C'est cette végétation désordonnée qui fait le charme de la Vrillière. Oh que j'aime la campagne et la *solitude*! Singulier goût pour un prisonnier. Oui, si j'avais une petite mazure au au milieu des champs, j'irais l'habiter en sortant de prison. Toute mon ambition se borne à cela : une vie simple, au sein de la nature, pas trop loin de Paris, pour y venir de tems en tems. Si j'avais dix mille francs, je ferais bâtir une maisonnette sur le bord d'une forêt, et j'y travail-

lerais selon la vocation de mon esprit. Je gagnerais bien quelques mille francs par mon travail, et je serais ainsi le plus riche et le plus heureux des hommes. Je suis revenu de la vie agitée, il paraît que je vieillis : mes cheveux blanchissent et je touche à la sagesse.

M. l'aumônier te dit bien des choses. Si tu étais ici, tu pourrais voir, à Sainte-Pélagie, trois autres prêtres, l'abbé Lamennais, l'abbé Pillot et l'abbé Constant, qui fait ses huit mois de condamnation, en soutane, dans la même cour que nous, avec les voleurs.

J'espère bien que tu es devenue républicaine, à voir le train des choses. Les lettres de Louis-Philippe ont dû t'édifier, comme toute la France, sur sa morale. Aie donc bonne espérance : le règne du mal est près de finir. La femme, c'est-à-dire la Liberté, écrasera bientôt la tête de Satan, c'est-à-dire de Louis-Philippe, et le règne de Dieu commencera. Ainsi soit-il.

2 août 1841. — Je suis, aujourd'hui 29 juillet, au milieu de mon tems : six mois de faits. Encore autant à faire. On les fera. Je suis assez habitué, quoique je souffre toujours du manque d'air et de soleil. Je reçois beaucoup de visites.

(1) Louis-Alphonse Constant, prêtre, condamné à huit mois de prison et 300 francs d'amende, pour son ouvrage : *La Bible de la liberté*, édité par P. Legallois (Paris, 1841), dont la destruction avait été ordonnée par le même arrêt de la Cour d'assises, en date du 11 mai 1841.

Quelquefois, le jeudi, les amis du dehors viennent déjeuner dans ma cellule, et nous passons plusieurs heures ensemble. Celliez fait toujours mes affaires dans Paris. *Le Commerce* me continue cent francs par mois, et tout va petit à petit. Je suis à moitié de mon livre sur l'*Abolition du prolétariat*. Je vois beaucoup le père Lamennais, qui m'aime tout plein. Il vient d'être malade pendant quelques jours. Ce diable de breton n'a jamais voulu descendre dans la cour avec nous. Il n'a pas quitté sa chambre, depuis sept mois qu'il est là. Il sortira avant moi, le 4 janvier. Moi, je sors le 29 janvier, comme vous savez.

Je n'ai guère de choses à vous dire. La vie est si monotone, ici! Prie donc le bon Dieu pour qu'il fasse justice de Louis-Philippe, et que les bons triomphent, enfin!

23 septembre 1841. — Je ne devrais pas vous écrire quand je suis triste, mais on n'est pas responsable de ses dispositions. Mon caractère varie souvent, sous l'influence de la prison. J'ai de bons et de mauvais jours. Il n'en faut pas conclure, comme a fait Arsène, que je suis abandonné de mes consolateurs. Dis-lui bien, pour moi, que ceux qui m'aimaient et m'entouraient sont toujours là, aussi dévoués que jamais. Je n'ai, d'ailleurs, bientôt plus que *quatre mois* à

faire, et puis je reverrai le soleil et la lune, la nature et les hommes.

Je ne sais plus où je suis, et s'il y a des campagnes et des villes. Je ne sais pas si Paris existe. Ça me fera un drôle d'effet, quand j'irai flâner dans les rues, au milieu du monde. Remercie Rivière de sa bonne volonté à me réunir les ouvrages de la Révolution qui se trouveront sous sa main. Je lis, je lis comme un forcené. J'aurai, du moins, beaucoup appris en prison, sur l'histoire et la politique.

Voici, le mois prochain, l'époque du terme. Je compte sur toi pour le payer. Arrange-toi donc pour m'envoyer 200 francs dans la première quinzaine d'octobre : 100 francs pour le loyer et 100 francs pour les meubles. Mon marchand réclame, et je n'ai que bien juste pour vivre. L'*Artiste*, qui ne fait pas de bonnes affaires, n'a pas pu me continuer, depuis quelques mois, ses cinquante francs de subvention. Je suis donc très pauvre avec mes unique *cent* francs par mois du journal *le Commerce*. Il m'est impossible de me créer de nouvelles ressources, ainsi enfermé. J'irai donc, comme cela, bon gré mal gré, jusqu'à la fin. Une fois dehors, nous verrons. Je suis bien décidé à me chercher d'autres moyens d'existence, à côté du journalisme, qui est fort chanceux pour les hommes d'opposition. Mes connaissances en peinture pourront m'être utiles à cela. Peut-être me mettrai-je à faire des catalogues et des expertises. Il y en a qui gagnent

20000 francs à ce métier-là. Peut-être une série de petits livres, dont j'ai le projet, me tireront-ils d'affaire. Nous verrons bien. Je ne demande qu'à vivre simplement et tranquillement, en sauvant ma conscience et ma liberté.

14 octobre 1841. — Tu m'as laissé bien embarassé, en ne m'envoyant pas les cent francs que j'avais promis de payer avec le terme. Enfin, je m'en tirerai comme je pourrai. Mais il est difficile de faire des tours de force en prison. Je fais déjà un tour de force en m'entretenant avec mes cent francs du *Commerce*, par mois. Mon dîner venant du dehors, me coûte déjà 50 francs par mois, sans compter le vin. Heureusement que je ne dépense point d'habits. Enfin, dans trois mois et demi, je sortirai de là. Je voudrais bien vivre à la campagne, mais pas loin de Paris; travailler beaucoup et dépenser peu. Le journalisme me sera presque impossible, dans l'état actuel de la presse, et surtout du gouvernement, qui est impitoyable. Est-ce qu'il n'y aurait pas moyen de vivre en faisant de l'agriculture, en cultivant un jardin, et faisant quelques livres pour les besoins extraordinaires? Que Rivière me donne donc un conseil là-dessus.

Il fait extrêmement froid en prison. Les murs, qui ne voient jamais le soleil à l'intérieur, sont constamment froids. J'ai passé les nuits, jusqu'à hier, avec le vent sur la tête, par le trou de mon soupirail, faute d'un carreau de vitre qui a enfin été mis. A présent je suis clos, mais je n'ai

pas encore de poêle. Je vais en faire venir un.

Je crois que voici le tems des poulardes : envoie m'en une, avec un pot de rillettes et la paire de chaussons, mais le plutôt possible, parce que plusieurs de nos amis partiront avant trois semaines. Nous dînons quelquefois ensemble : Thomas, le directeur du *National*, Blaize, le neveu de M. Lamennais, Esquiros et Bergeron. Chacun a promis de faire venir les productions de son pays. J'ai promis la poularde, mais avant quinze jours. Tu l'adresseras directement à Sainte-Pélagie, en ayant soin de payer le port, et de ne pas mettre de lettre dans le paquet, mais une simple note ouverte des objets y inclus, et quelques mots de vos nouvelles, si vous voulez.

19 novembre 1841. — J'ai reçu la bourriche en bon état. Je vous remercie. Les deux livres, surtout les *Papiers de Robespierre*, m'ont fait grand plaisir. C'est fort curieux. Je poursuis toujours mes études sur la Révolution française, et, un peu plus tôt, un peu plus tard, je la *raconterai au peuple*, en un petit volume. Je n'ai plus besoin de poularde. Ceux avec qui nous devions la manger ont fini leur tems.

Je n'ai plus que deux grands mois à faire. M. Lamennais sortira avant moi, le 3 janvier. Il n'avait aussi qu'*un an*. Mais j'ai une mauvaise nouvelle à vous annoncer : si la politique ne change pas, à l'ouverture de la session, il est certain que je serai retenu pour le payement de mon

amende, que je ne croyais pas être forcé à payer. Esquiros, qui a fini ses huit mois la semaine passée, a été gardé ici, le pauvre petit poëte ! et le tems de sa contrainte par corps pour amende, a été fixé à un an, c'est-à-dire que, le 29 janvier prochain, j'aurai encore *un an* à faire, au moins, si je ne paye pas mon amende, qui monte à environ 1 200 francs. Un an, c'est le minimum, et la contrainte peut aller à dix ans. Voilà une loi, j'espère, qui est faite contre les pauvres ! Voilà une loi d'inégalité ! Le riche paye son amende et s'en va au grand air, sous le soleil. Le pauvre reste à l'ombre, parce qu'il est pauvre. Ce sera à vous à voir si vous voulez me laisser faire un an de prison. Il y a, cependant, quelques démarches préalables à tenter. Janvier, que j'ai vu ici, a déjà essayé sans succès, pour Esquiros. Vous pourriez encore, par l'entremise de Mme Lahaitrée, faire travailler Janvier. Écrivez donc à Mme Lahaitrée. Mais je n'ai guère d'espérance. Avec leur système de réaction et de rigueur, ils seraient fous de nous relâcher, quand ils peuvent nous retenir légalement.

J'ai fait venir à Sainte-Pélagie *c'te guenon* de Vénus de Milo. Ma cellule est encombrée de plâtres et de peinture. J'y passe assez bien mon tems, et je travaille beaucoup.

Vous avez, sans doute, vu déjà la nouvelle revue, la *Revue indépendante*, publiée par Leroux et madame Sand. Si vous ne l'avez pas vue, faites y abonner le Cercle, ça en vaut la peine.

Le premier nom de la philosophie et le premier nom de la littérature! Je regrette bien d'être en prison. Si j'étais dehors, j'y aurais une place fixe, qui me sera peut-être conservée pour ma sortie. Je suis au mieux avec Leroux et madame Sand. Entre nous, c'est moi qui y fais la *Chronique politique* (1). J'y aurai, dans le prochain numéro, un article sur le communisme, et j'y travaillerai activement, mais en signant un pseudonyme, ou sans signer, parce que mon nom effraye un peu les modérés. Cette revue m'aidera beaucoup à me tirer d'affaire, et me procurera à peu près ma vie.

12 janvier 1842. — Je ne vous ai point répondu, parce que vos lettres nous avaient séparé à cent lieues de distance. Nous ne comprenons pas de la même façon LE DEVOIR. Je souhaite que l'avenir me donne l'occasion de vous prouver, par des faits, comme j'entends la solidarité de la famille et de l'amitié. Je désire de tout mon cœur que vous soyez ruinés radicalement, et que j'aie quelque fortune, pour mettre tout à votre disposition. Si j'avais cent mille francs, je les donnerais pour vous tirer de prison. Quand même les autres ne feraient pas leur devoir, il faut toujours faire le sien.

Je n'avais jamais pensé que la justice obligeât de donner à ceux qui n'en ont pas besoin. Je

(1) Les chroniques de Thoré à la *Revue indépendante* étaient anonymes; ses articles étaient signés « Jacques Dupré ».

pensais, au contraire, que ma sœur contribuerait pour sa moitié, loin d'accepter de l'argent.

Au reste, je suis résigné à tout. Si votre conscience et vos sentimens vous déterminent à envoyer à Celliez la somme nécessaire pour me tirer de prison, c'est à merveille. Si je suis condamné à rester ici encore un an au moins, j'y resterai. J'aimerais mieux monter sur l'échafaud, que de trahir, en quoi que ce soit, mes convictions.

La vie est courte et n'est pas destinée au bonheur.

Thoré à M. Félix Delhasse.

(1842). — Je suis bien aise qu'il y ait moyen de publier en Belgique. Si l'oppression actuelle continue en France, on sera peut-être forcé de recourir à votre liberté. J'en veux faire l'essai, pour ma part, et je vous adresse la brochure sur *le Communisme et la propriété* (1). Les deux premiers paragraphes sont dans la *Revue indépendante*. On pourra donc collationner ma copie avec la Revue. Les deux paragraphes suivans avaient été composés pour paraître, et je vous les envoie en épreuve. Ce sera plus commode à composer.

Maintenant, comment faire pour l'édition ? Ce serait à vous de vous arranger avec un éditeur

(1) Cet article fut inséré dans le *Trésor national* belge et tiré à part.

ou un libraire, en déterminant ensemble le chiffre du tirage. L'éditeur ferait les frais, dont il se remploirait d'abord, après quoi, lui et moi partagerions les bénéfices, s'il y a bénéfices. Il ne faut pas beaucoup compter sur l'importation en France, attendu que les distributeurs pourraient être poursuivis, comme si l'écrit eût été publié en France. On m'en enverrait seulement, en contrebande, une cinquantaine, pour donner aux journaux et aux camarades politiques. Puis on verrait, plus tard, si on pourrait vendre. Mais, je le répète, il faudrait que la vente en Belgique suffit à couvrir les frais. Le format, comme vous décideriez avec l'éditeur. Voyez donc. C'est un essai que nous voulons faire et qui aurait peut-être des suites. Je vous remercie d'avance de vos soins. Si cela s'arrange convenablement, je vous enverrai, de suite après cette brochure, une autre faite aussi à Sainte-Pélagie, sur l'*Abolition du prolétariat* (1).

Je vous remercie de votre offre de la contrefaçon Luchet. J'ai l'original publié à Paris. Luchet est un de mes amis, depuis longtemps. Il est présentement à *Jersey*, où nous lui avons fait un envoi de la *Revue indépendante*. Je suppose que cette adresse vous suffira. Sinon, je pourrais vous la donner avec le détail, mais je l'ai oubliée. Vous pouvez donc lui écrire de ma part, hardi-

(1) *De l'abolition du prolétariat*, par M. Thoré (article extrait du *Trésor national*). Bruxelles, Wouters, 1842.

ment, et vous serez bien accueilli. C'est un honnête garçon, loyal, plébéien, d'une grande simplicité, un peu trop misantrope, seulement.

Je viens de faire un traité pour une petite histoire de la Révolution française, en un volume à bon marché, format de la bibliothèque Charpentier. Mon éditeur tâchera de s'arranger pour éviter la contrefaçon chez vous. Je vous en reparlerai.

Thoré à sa mère.

31 octobre 1842. — Tu as eu grand tort de payer mon amende, à ce moment là. Vous ne faites pas toujours les choses à propos. Vous m'avez laissé en prison, et puis voilà que vous payez, maintenant! Il fallait attendre. Il n'est jamais trop tard pour payer, quand on est en liberté. Enfin, je suis bien aise de pouvoir te rendre bientôt l'argent que tu m'as avancé. Envoie-moi la fameuse lettre du monsieur qui m'a fait le reproche de me mêler encore de politique, et là-dessus, dans un ou deux mois, j'espère que la prospérité de nos affaires de l'*Alliance* me mettra en situation de te rembourser.

Il est certain que nous allons gagner, cet hiver, des sommes considérables. Vous savez que je suis propriétaire, par traité, du tiers de l'*Alliance des Arts*. Or nous gagnerons probablement, cette année, environ cent mille francs. Cela n'est pas une utopie. Je ne sais si Rivière a reçu mon

catalogue des dessins Villenave. Cette précieuse collection, que nous avons achetée 8 000 francs, nous en rapportera 50 000. Nous avons une série de ventes qui vont commencer au mois de décembre. Rivière recevra, la semaine prochaine, un catalogue de tableaux où figure notre Paul Véronèse, plusieurs petits tableaux à moi, et beaucoup de tableaux de l'*Alliance des Arts*, sur lesquels nous allons faire un grand bénéfice. Nous avons eu le bonheur d'avoir une excellente idée et de la réaliser dans les conditions les plus favorables. Notre entreprise est en train de succès.

Je suis si absorbé par mon *Alliance*, que j'ai renoncé à tout journalisme. Non seulement je n'ai pas écrit une ligne depuis plusieurs mois, mais je ne lis même plus les journaux. J'ai été obligé de renoncer à mon Histoire de la Révolution, momentanément, du moins, et j'ai reculé mon traité avec mon éditeur. Me voilà devenu marchand, comme *mes ayeux*. Je vous assure que je suis un fort bon industriel. Je traite fort lestement des affaires considérables, et nous avons eu le bonheur de n'entreprendre que d'heureuses négociations. Mon *commerce* m'amuse et m'intéresse. Mais, cependant, ma véritable vocation, c'est toujours la politique. Quelles que soient les chances de cette affaire, je mourrai bohémien.

———

[En juin 1842, Thoré avait fondé, avec Paul Lacroix (Bibliophile Jacob), une « Agence centrale pour l'expertise, la vente, l'achat et l'échange des bibliothèques, galeries de tableaux, collections d'art, etc. », dont le titre était *Alliance des Arts*, et le siège, 178, rue Montmartre. Paul Lacroix s'occupait des livres, Thoré des tableaux. Le vicomte de Cayeux, leur bailleur de fonds, s'étant retiré, Thoré fut à Bruxelles, proposer à M. Delhasse et à son cousin M. de Hauregard, de le remplacer. L'un et l'autre ne tardèrent point à se repentir d'avoir accepté : loin de donner des bénéfices, l'affaire, compromise par des frais considérables (installation, transports, publication d'un *Bulletin*, etc.), sans doute aussi par l'imagination d'un artiste et d'un bibliophile trop enclins à l'enthousiasme, enfin (Thoré en convient lui-même) par un défaut de bonne administration, se solda par un déficit qui, en 1845, décida les commanditaires à l'abandonner. Continuée par Thoré et Lacroix, elle ne leur valut que des ennuis, si bien qu'en 1860, c'est-à-dire après son exil et sa rentrée en France, Thoré se rendit, comme on le verra plus loin, acquéreur d'une dernière créance qui lui ôta, enfin, tout sujet d'inquiétude.]

14 février 1843. — En effet, je suis retourné en Belgique, il y a quelques semaines, pour notre *Alliance*, que nous voulions reconstituer plus solidement. J'y ai réussi. J'ai fait entrer avec nous, à la place de M. de Cayeux, qui ne travaillait point, deux de mes amis, MM. Delhasse et de Hauregard, qui apportent 100000 francs, et qui sont deux hommes capables. Le nouveau traité est *signé*. Tout est au mieux. Nous avons maintenant des appointemens assurés et des bénéfices certains aussi, à ce que je pense. Avant quelques années, il ne serait pas étonnant que l'*Alliance* rapportât 60000 francs de rentes. Nous verrons.

Il me passe par les mains toutes sortes de

belles choses, et toujours nouvelles. Je suis un des plus grands propriétaires de tableaux, quoique je ne possède rien, puisque je jouis de tous ceux des autres. J'ai acheté, hier, pour 41 francs, un *Murillo!* Je le nettoie avec un plaisir d'enfant. On n'y voyait rien du tout; c'était une vieille toile noire arrivant d'Espagne avec toutes sortes de bric-à-brac, et ce sera un tableau de première beauté. Ces découvertes sont très amusantes.

J'ai renoncé forcément au journalisme et à la politique; je n'ai pas même le tems de lire un journal. Cependant, je pense à faire quelques *Salons*, pour m'entretenir dans ma spécialité.

Mai 1843. — Il y a longtems que je ne vous ai écrit. J'ai eu de nombreuses occupations. Nous sommes encore dans une crise de notre *Alliance des Arts*. Notre société s'était reconstituée, il y trois mois, comme je vous l'ai marqué. M. de Hauregard était entré, ouvrant un crédit de 80 000 francs. On a d'abord remboursé notre premier capitaliste, M. de Cayeux. Nous avons développé avec bonheur notre affaire, et les cliens sont venus, au delà de nos espérances. Notre *Bulletin*, que reçoit Rivière, doit vous montrer que tout va bien. Nous avons fait vingt-quatre ventes publiques, cette saison. C'est énorme. Personne n'en a fait autant que nous, et nous avons de grandes affaires en train. Cependant M. de Hauregard s'est dégoûté et a demandé à se retirer. Nous sommes, aujourd'hui, en train d'arrêter les bases de cette retraite.

Notre situation va être celle-ci : Lacroix et moi, nous restons propriétaires exclusifs et continuateurs de l'*Alliance*, de la clientelle, etc. Tous les frais de fondation se trouvent payés par nos précédens capitalistes, et nous sommes maîtres d'une affaire solidement établie, bien formée, avec une perspective d'affaires considérables. Nous n'avons pas de dettes, pas de charges passées. Il est vrai que nous n'avons non plus pas de capital, mais les produits actuels suffiront à peu près à l'entretien immédiat, c'est-à-dire loyer, commis, frais de bureau, etc. C'est une position excellente et légère. Peut-être allons-nous essayer de marcher par nos propres forces ; peut être allons-nous chercher une nouvelle combinaison pour adjoindre des capitalistes ; peut être une commandite ; peut être allons-nous mettre l'*Alliance* en actions. Nous n'avons encore rien décidé. Nous avons gagné, à ce travail d'une année, la fondation solide d'une affaire qui doit avoir de beaux résultats, et nous serons seuls à en profiter. Il est évident que l'opération est bonne, puisque, dès la première année, non seulement elle a couvert ses frais, mais elle a pu subvenir aux dépenses considérables de fondation, aux annonces, aux faux frais, etc. La clientelle est faite. Il n'y a plus qu'à continuer pour être certain de bénéfice. Nous ne pouvons manquer de doubler nos affaires, pendant l'année qui commence, et nous devons même arriver à une sorte de monopole des opérations de notre

spécialité. Je me félicite beaucoup, pour mon compte, de ce résultat, puisque les premières difficultés sont vaincues et qu'il ne nous en a rien coûté.

Si nous nous adjoignons un nouveau capitaliste, il est probable que nous estimerons une bonne somme, cet apport franc de l'*Alliance* et de sa clientelle. Nous commencerons donc par empocher une valeur représentative de l'affaire que nous avons constituée. Je compte un peu là-dessus pour me mettre à l'aise, mais, en attendant, je suis fort gêné. Nos appointemens, qui ont été payés ces deux derniers mois, se trouvent naturellement suspendus, et, jusqu'à nouvelle reconstitution, nous n'avons à attendre que les bénéfices possibles. Encore serait-il imprudent de mettre toujours la caisse à sec. Je voudrais bien avoir quelques centaines de francs pour mes dépenses personnelles, et il m'est impossible de travailler à autre chose, par conséquent de gagner de l'argent. Si tu es riche, tu devrais m'envoyer 3 ou 400 francs. J'espère que ce ne serait qu'un prêt et que le temps viendra où je pourrai, au contraire, t'offrir ma bourse.

Vous êtes bien heureux de jouir de la campagne, qui est si belle. La Vrillière doit être, maintenant, comme une forêt de Fontainebleau. Les arbres doivent être forts et sauvages. Il y a si longtems que nous les avons plantés, Rivière et moi! Mes cheveux ont blanchi, depuis ce tems là. Nous sommes tous bien vieux, à présent, et la

mort est proche. Il est triste de ne pouvoir jouir de la vie, avant de mourir. Quant à moi, toute mon ambition serait de *finir mes jours* simplement à la campagne, dans la contemplation de la nature et la méditation de la pensée.

En attendant, envoie-moi donc quelque immense pot de rillettes, quelque poularde, quelque copieuse mangeaille que je puisse donner à ma pension, chez Lacroix, où je dîne tous les jours.

A M. Félix Delhasse.

Octobre 1843. — Il est difficile, même de près, de prévoir l'avenir de *la Réforme*. Quoi qu'elle soit dans un assez bon sens, elle a fait cependant des fautes capitales, comme par exemple sa coalition avec les légitimistes et, en ce point seulement, le *National* a eu raison contre elle ; et puis la rédaction n'est pas très forte, et puis l'administration est encore plus faible. Cependant je crois qu'il faut soutenir *la Réforme*, et, pour ma part, quand j'ai le tems, je vais y faire quelque bout d'article de polémique.

Voici un service que je veux vous demander : nous avons fait, entre quelques-uns qui ne peuvent pas se nommer, une magnifique complainte sur les *Bastilles*. Si je me nommais tout seul, mon nom la ferait saisir. On eût bien pu adoucir les deux ou trois mots dangereux, mais toujours fallait-il un nom pour l'imprimeur et pour faire la déclaration à l'imprimerie. Dans cet embarras,

nous avons renoncé à la publier à Paris, quoiqu'il y eût eu des chances de grand bénéfice, si la complainte a du succès, ce qui me paraît certain. La complainte Fualdès s'est vendue à plusieurs centaines de milliers. La complainte Lafarge, qui est peu de chose, a produit plusieurs mille francs de bénéfice.

Je vous envoie donc ce chef-d'œuvre, en vous priant de la faire éditer à Bruxelles. Si vous croyez qu'il y ait chance de débit chez vous, vous pourriez nous réserver, avec l'éditeur, la condition de partager par moitié les bénéfices, après qu'il aurait prélevé tous ses frais. Je pense qu'il faudrait faire une édition populaire à 2 sols, et peut être une édition *illustrée*, ce qui aurait beaucoup de charme. On tirerait la première à grand nombre. Il faudrait trouver un moyen de m'en envoyer, en fraude, une centaine d'exemplaires. J'en ferais reproduire une partie dans *le Charivari*, dans *la Réforme*, dans *le Commerce*, dans *le Corsaire* et ailleurs, et je distribuerais les quelques autres dans les ateliers. Elle deviendrait bientôt populaire, même à Paris. De toute façon, il faut que vous la fassiez imprimer chez vous. Nous verrons après, pour Paris. Cela aidera à la haine contre les fortifications et au mouvement presque général qui paraît se préparer dans ce sens là. Je vous dirai, après, qui l'a faite, et vous serez bien étonné (1).

(1) Nous avons sous les yeux le manuscrit de *La Complainte*

Thoré à sa mère.

7 janvier 1844. — J'ai bien reçu vos lettres et la poularde, que nous avons mangée chez le *Bibliophile*, avec le baron Taylor, mercredi. On l'avait destinée au souper de fin d'année. Mais une dinde aux truffes, envoyée par mon ami Barrion, a eu la prééminence. Le tout a été trouvé fort bon. Je n'avais pas encore eu le tems de te remercier. Je sors aujourd'hui de l'Assemblée générale de la Société des Gens de Lettres où j'ai été nommé, pour la sixième fois, membre du Comité. J'en suis depuis la fondation. Nous sommes en plein cours d'affaires pour l'*Alliance* : demain commencent à la fois deux ventes, une vente de tableaux que je fais moi-même, et la fameuse vente Soleinne, qui durera un mois, tous les jours sans discontinuer. Nous avons, en outre, cinq ou six autres ventes, ce mois-ci. Tout va bien, à ce que je pense. Un peu de patience, et nous verrons de beaux résultats.

Novembre 1844. — Je ne saurais profiter de votre bonne offre d'aller me rengraisser à La Flèche. Nous avons plus d'affaires que jamais, à l'*Alliance*, qui a pris, cette année, un développe-

des Bastilles (air de la complainte de Fualdès) en 35 couplets dont le 33ᵉ a été retouché par Thoré. Elle vise la construction des fortifications de Paris décrétée d'urgence, sur la motion de M. Thiers, et que les républicains regardaient comme destinée à leur *embastillement* plutôt qu'à la défense de la capitale contre l'ennemi extérieur. Elle ne porte point de signature, et nous ignorons si elle a été publiée.

ment immense. Ce n'est plus une plaisanterie. Nous sommes, maintenant, engagés dans les centaines de mille francs, c'est du haut commerce. J'ai acheté, dans mon voyage en Belgique, pour 40 000 francs. Nous faisons ces affaires avec notre crédit, puisque nous n'avons pas de capital. Sur ces 40 000 francs, nous allons en gagner 20 000. Rivière verra, dans le *Bulletin*, l'indication des affaires. Notre affaire Soleinne est presque terminée et nous y voyons clair. Nous y avons déjà réalisé 15 000 francs de bénéfices, et il en reste encore autant à réaliser. Malheureusement, les bénéfices de ces belles affaires sont absorbés par des frais considérables et par notre mauvaise administration. Si nous avions l'élément d'ordre, d'économie, un véritable homme d'affaires avec nous, notre fortune serait faite en quelques années. On peut gagner 50 000 francs par an, à l'*Alliance*, du train dont elle marche.

Assez d'affaires ! Je suis emporté dans ce torrent irrésistible, mais j'aimerais mieux avoir 1 200 livres de rentes et vivre dans quelque petite campagne auprès de Paris. C'est mon rêve. Et puis la vieillesse vient : j'ai les cheveux gris, j'ai des douleurs. Je suis un homme perdu pour l'activité, pour la vie véritable. Je dis peut être tout cela, parce que je suis encore malade. J'ai peine à m'habituer à la maladie, moi qui ai toujours été sain et alerte, et réjoui de la tête aux pieds. Vive la jeunesse !

Ne soyez pas inquiets de moi. J'ai une véritable famille dans la maison Lacroix, où je suis fort bien soigné.

8 mai 1846. — Je ne t'ai pas écrit, en effet, depuis longtems, parce que je me proposais de te raconter *mes voyages*. Tu ne t'attendais pas que ton fils passerait les Alpes, comme Napoléon. Comme tu es voyageuse par tempérament et par caractère, tu aurais bien pris part à mon odyssée, si je t'en avais raconté les aventures. J'ai toujours pensé que tu aurais dû naître la femme du capitaine Cook ou de Dumont d'Urville. Si tu n'as pas fait le tour du monde, c'est que ça ne s'est pas trouvé : il ne s'agissait que de partir. Je suis sûr qu'une fois à la Ferté-Bernard (si tu avais été jusque-là), tu ne te serais pas arrêtée avant Constantinople. Il est trop tard, à présent, pour te parler des montagnes dont j'ai dit quelques mots dans mes deux articles du Salon, à propos des paysagistes.

Je suis bien fâché que ces articles ne te satisfassent pas complètement. Ton fils est pourtant un grand critique d'art! — Il préférerait être un paysan en blouse dans quelque hermitage. Tu as beau renier ta race de paysanne, moi j'ai conservé pur le sang du père Boizard. J'en ai la santé, la simplicité, la bonté naturelle et la placidité. Mon plus grand bonheur, dans la vie, a toujours été de me sentir une nature franche et primitive, un cœur droit, un esprit amoureux de la justice et des belles choses. En mourant, je

remercierai Dieu, le père Boizard et toi, de m'avoir mis au monde dans les conditions d'un honnête homme, d'un *vrai homme*, comme on dit dans le peuple.

Donc, j'ai toujours la monomanie de finir mes jours sous les arbres et sous le ciel, je rêve toujours une chaumière et la campagne. Je bâtis des plans de maisonnette, au milieu de quelques arpens de terre. Tu sais que je voulais acheter un terrain près de Paris — car il me faut Paris une partie de l'année. C'est à Paris, d'ailleurs, seulement, que je puis gagner ma vie. Mais, depuis le chemin de fer de Tours, j'ai une idée qui me paraît superbe et que je supplie Rivière de m'aider à réaliser. Voici : au lieu d'être près de Paris, loin de vous, je voudrais acheter un terrain près de Tours, dans quelque hameau, sur le bord d'une des petites rivières qui se jettent dans la Loire, près de quelque forêt. Si Rivière me trouvait cela pour quelques mille francs, j'aurais bien le moyen de les payer, et j'y ferais bâtir mon château en Espagne. J'y irais pour dix mois de l'année, et, au besoin, je viendrais à Paris tous les mois, la distance de Tours à Paris n'étant plus que de *sept heures*. Quelle merveille ! C'est très sérieux. Je serais ainsi près de vous, pas loin de mon ami Firmin, de Bressuire. Vous viendriez me voir à mon hermitage, et nous ne serions plus ainsi tous séparés. Vous pourriez même, toi ou Rivière, m'aider à cela de la façon suivante : puisque vous avez des terres, ou de

l'argent pour en acheter, placez vous-même votre argent dans une petite métairie située à peu près où je dis. Vous auriez le revenu de la propriété, et vous me loueriez la maison, ou me donneriez le droit d'en bâtir une. En vérité, voici un moyen admirable : dites m'en votre avis. Nous allons bientôt mourir, donnons-nous quelque agrément, avant notre mort !

Nos affaires de l'*Alliance* ont toujours une apparence superbe. Mais, cependant, je voudrais m'en tirer pour reconquérir la liberté. Je ne suis pas propre au commerce, quoique fils de marchand. Le journalisme me suffirait parfaitement pour vivre. Ma position au *Constitutionnel* est excellente. J'ai beaucoup gagné comme réputation, depuis que j'y suis, grâce à son immense publicité, qui est la première de France. Je suis sûr de mon affaire dans le journalisme, à présent.

1846. — J'ai reçu ta lettre et ton billet de 270 francs. Merci. Je n'ai pas grand besoin d'argent, à présent. Peut être en aurai-je besoin plus tard. Mes affaires sont arrangées : on a signé aujourd'hui l'acte qui assure la liquidation, sans aucune poursuite judiciaire. Tout s'arrange en famille, et je ne suis plus *commerçant* selon le code. La liquidation se fera d'ici à février, et alors on établira un compte avec notre seul créancier, l'ancien commissaire-priseur de l'*Alliance*. Il en résultera, pour moi, une dette plus ou moins forte, mais qui sera une dette civile, non commerciale et n'entraînant plus la

contrainte par corps et le reste. Tout est donc arrangé pour le mieux. L'*Alliance* va continuer sous une autre direction, avec notre concours seulement, et nous serons intéressés pour un tiers dans les bénéfices, ce qui peut nous aider à éteindre la dette du passé et même à gagner de l'argent dans l'avenir, sans aucun risque.

Janvier 1848. — C'est à peine, en effet, si je vous ai souhaité bonne année, après cette année mauvaise pour nous — et pour tout le monde : la disette, le vol, les faux, l'assassinat, la corruption..., tous les malheurs, tous les vices sont tombés sur la France ! J'ai idée que 1848 va changer beaucoup de choses dans la politique. Le roi va mourir ; la nation s'éclaire et s'émeut ; il y aura bien des existences brouillées ; je commence, sans doute, un nouveau bail de ma vie. Le passé est rompu, et me voilà libre de recommencer autre chose.

(*Londres*) *1848.* — J'ai bien cru, cette fois encore, que le peuple de Paris me rachetait de l'exil. C'est la seconde fois que je suis au bord de l'Assemblée nationale par la vertu de l'élection. En juin, il fallait onze députés, j'ai été le douzième. Cette fois-ci, il en fallait trois, j'ai été le quatrième. Mais j'aime mieux cette majorité là du peuple de Paris que dix départemens. C'est pourtant une fatalité qui semble m'empêcher d'entrer dans cette assemblée et me réserver pour la révolution prochaine.

En attendant, je m'installe ici, comme si j'y

devais passer ma vie. Louis Blanc et Caussidière sont aussi à Londres, et nous nous voyons assez souvent. Je vais faire, avec Caussidière, les *Mémoires du préfet de police*(1), que nous devons vendre un assez grand prix. Le traité doit être signé cette semaine, avec un éditeur anglais. Cela fait, je serai dans une grande aisance et ne recourrai plus à mes amis. Je travaille aussi dans quelques journaux.

Je serai donc bientôt tiré d'affaire, quant aux moyens d'existence, et je gagnerai même plus ici qu'à Paris.

Le procès de Mai, où je suis avec Barbès, Blanc et les autres, viendra en novembre. Mais je ne sais pas si nous, qui sommes hors de la portée des soldats, nous retournerons nous offrir à leur jugement. Cela dépendra du moment. Et puis, j'ai toujours cru que ce procès ne se ferait jamais. Il arrivera quelque chose d'ici là. L'infâme Cavaignac tombera sous l'exécration et le ridicule. Il y a bien des élémens de changement prochain : le peuple qui veut la république sociale, la bourgeoisie qui veut la contre-révolution complète, le Napoléon qui veut le pouvoir. — Nous verrons.

Tu m'as promis une centaine de francs par mois, au besoin. Pour le moment, je suis sans le

(1) *Mémoires de Caussidière, ex-préfet de police et représentant du peuple.* 2 vol. in-8°, 1848. — Thoré déclare ailleurs avoir rédigé les quatre premiers chapitres de ces *Mémoires*, et revu le reste.

sol, ce qui n'est pas agréable en pays étranger. Tu devrais envoyer à Duseigneur (1), 51 rue de Madame, 130 francs à toucher *tout de suite*, qu'il changerait contre un billet anglais de 125 francs qui est le moindre qu'on trouve à Paris. J'écris à Duseigneur pour l'en prévenir. J'espère que je ne te demanderai plus d'argent, après cela.

[La lettre précédente n'est point datée. Elle porte seulement en tête, de la main de madame Thoré, la mention suivante : *Reçue le 28 septembre* 1848. Elle paraît cependant avoir été écrite trois mois plus tôt, d'après les considérations suivantes :

Thoré, bien que son nom figurât sur la liste des membres du gouvernement provisoire proclamé par Albert, après l'envahissement de l'Hôtel de Ville (V. *Moniteur*, 28 mars 1848, p. 1086), ne fut point compris, comme il paraît l'appréhender, dans les poursuites exercées contre les meneurs de l'attentat du 15 mai. Il n'y avait, d'ailleurs, pris aucune part, si l'on en croit la lettre circulaire qu'il envoya à la presse et qui fut reproduite par *La Vraie République* du 18 mai.

Il n'en jugea pas moins prudent, paraît-il, de traverser la Manche, et la lettre ci-dessus prouve qu'il était à Londres en juin ou en juillet, car il y parle des élections du 8 juin comme venant d'avoir lieu. C'est là, d'ailleurs, qu'il retrouva Caussidière, réfugié dans cette ville, après les journées de juin.

Son journal, *La Vraie République*, fondé le 26 mars 1848, et qui comptait parmi ses collaborateurs George Sand, Pierre Leroux, Barbès, etc., continua à paraître. Supprimé par Cavaignac le 27 juin, il reparut le 8 août; suspendu de nouveau le 21, il reprit le 29 mars 1849 sous le nom de *Journal de la Vraie République*. C'est vers cette époque que Thoré adressa à sa mère le billet suivant :]

(1) Jean-Bernard, dit *Jehan* Duseigneur (1822-1866), sculpteur, ami de Victor Hugo, Théophile Gautier et des autres membres du cénacle romantique. Il était beau-frère de Paul Lacroix.

Paris, 28 avril 1849. — Si, vraiment, j'ai reçu toutes vos lettres, mais vous m'y avez tant dit de sottises, que je ne me souciais pas d'en provoquer de nouvelles.

Je me porte à merveille, et n'ayez peur que je meure du choléra ! Nous avons encore trop à faire.

Je n'ai pas besoin d'argent. J'ai ressuscité mon journal, qui m'entretient et qui produira peut-être 100 000 francs par an, si on ne le tue pas. Je n'ai pas besoin de chemises non plus, mais je veux bien des mouchoirs dont je manque.

Il paraît probable que je serai nommé à Paris. Journaliste et représentant, de Paris surtout, c'est ce que je désire le plus.

Ne vous inquiétez donc pas de moi. Allez à Saint Thomas, au pilori, sur le pré, à La Vrillière, et vivez en joie et en bonne santé.

<div style="text-align:center">T. T.</div>

3, rue Neuve des Bons Enfans.

[Cette lettre du 28 avril fait allusion aux élections du 21 mai : Thoré y allait obtenir 104 358 voix, chiffre inférieur de 3 467 voix seulement, à celui qu'obtint le dernier élu.

Aux élections d'avril 1848, il avait recueilli 23 024 suffrages et, à celles du 8 juin, où il s'était agi de nommer trois députés, il se vit donner 73 162 voix.

La lettre suivante du 21 juillet, quoique ne portant pas de lieu d'envoi, a certainement été écrite de Londres, où Thoré s'était de nouveau réfugié après les événements du 13 juin,

auxquels il avait, cette fois, pris une part avouée et qui lui avaient valu, le 15 novembre 1849, une condamnation à la détention par la Haute-Cour de Versailles.

Obligé, ensuite, de passer en Suisse, il y resta jusqu'à la fin de l'année 1851. En janvier 1852, nous le trouvons à Bruxelles, puis, de nouveau, à Londres le mois suivant. Il se fixe en Belgique en 1853. Sa correspondance va, d'ailleurs, nous permettre de le suivre dans ces différents pays.]

21 juillet 1849. — J'ai reçu les 300 francs avec vos deux lettres. Celle de ma sœur a tant de haine, de mépris, de cruauté insultante, que je n'ai pas le courage de lui répondre. Cette métamorphose d'une bonne nature est, pour moi, incompréhensible. Il n'y a plus rien, non seulement de la sœur et de l'amie, mais même de la femme, qui est toujours généreuse et sympathique, même en dehors de la raison. Je cherche mes crimes, et je n'en vois pas d'autres qu'une conviction dévouée et désintéressée à une cause qu'on peut ne pas comprendre et dont on a le droit d'être ennemi ; mais la conviction et le dévouement n'ont jamais mérité la haine même de leurs adversaires. Il faut que ma sœur soit sous l'influence de quelque fanatique de l'inquisition qui ait brisé, chez elle, tous les sentiments humains. Si j'avais été payen, j'aurais admiré les premiers chrétiens se faisant martyriser pour leur idéal. La persécution, par suite d'une foi quelconque, est toujours sainte et respectable. Pour ma part, j'ai été baptisé républicain populaire, et je ne sacrifierai jamais aux faux dieux. J'en accepte toutes les consé-

quences, jusqu'à la mort. Je n'y ai jamais gagné que la prison, la gêne, l'exil, tous les dangers, quand j'aurais pu vivre dans la joie et la fortune et accepter le règne de Satan. C'est une bêtise, s'il plaît à ma chère sœur, mais une bêtise honorable, que ses injures ne découragent point.

Je pars probablement ces jours-ci.

Voici l'adresse par laquelle on pourra communiquer avec moi : M. Celliez, avocat, rue de Verneuil, 5, faubourg Saint-Germain.

Adieu, ma chère mère, je suppose que tout en désapprouvant mes idées politiques, tu sais bien, pourtant, que tu m'as donné une nature vaillante et généreuse, un cœur franc et droit, un esprit sain et original. Ce sont les présents qui ont soutenu ma vie, et dont je te remercie, toi, et le bon Dieu aussi, le reste m'étant égal.

1er octobre 1849. — Ma chère mère, tu as déjà reçu une lettre de moi depuis que je suis passé en Suisse. J'espérais que tu m'aurais donné de tes nouvelles par Henri Celliez dont je t'ai envoyé l'adresse, et qui est mon correspondant naturel à Paris. A présent, je suis un peu installé à la campagne, autant que je puis l'être, en attendant l'issue du procès. Il n'est pas impossible que je sois acquitté, à moins que je ne sois condamné à perpétuité, auquel cas je me suis déjà presque assuré des ressources suffisantes par un travail littéraire. Cependant, je n'ai encore pu rien entreprendre, dans l'incertitude d'un résultat qui est si prochain.

Jusqu'ici, grâce à votre aide et à ce que j'ai retiré de travaux précédens à Paris, j'ai suffi aux exigences de ma retraite forcée et secrète, de mon voyage et de mon séjour à l'étranger. Une centaine de francs encore me donneraient le moyen d'aller jusqu'à la fin du procès. Si, sans te gêner aucunement, tu peux me les envoyer, adresse-les dans une lettre ordinaire, en un petit billet de la Banque de France à *M. Paul Dutreih, peintre* (c'est le nom de mon passeport, sous lequel seul je suis forcé de vivre ici pour éviter les ennuis de la condition de réfugié), à *Rolle, canton de Vaud, Suisse, poste restante*. Je n'ai donné mon adresse à personne et, excepté Celliez, mes amis mêmes ne savent pas où je suis, ni sous quel nom. Ne vous inquiétez pas de moi. Dieu n'abandonne pas les braves gens, et, malgré les hazards de ma vie, je me trouve toujours heureux d'avoir obéi à mes convictions. Sois sûre que nous nous reverrons dans des tems meilleurs.

18 octobre 1849. — Ma chère mère, tu es excellente, et je ne saurais te dire combien je te suis reconnaissant d'être si empressée à me rendre service, en t'imposant des sacrifices d'argent qui dépassent tout à fait tes économies. J'ai pris, hier seulement, à Rolle, ta lettre du 6 octobre contenant un billet de cent francs, en réponse à la demande que je t'en avais faite, dans l'ignorance des 300 francs que tu avais envoyés à Celliez.

C'est un immense service que vous me rendez, puisque cela m'assure l'indépendance. Serai-je condamné? Cela me paraît sûr, quoiqu'il n'y ait pas grand chose contre moi, dans l'acte d'accusation que tu as dû lire. Dans quelques jours, nous en saurons le résultat, dont je me moque absolument. Une condamnation à perpétuité ne sera pas longue, et Dieu nous rappellera en France bientôt, sans doute, après avoir châtié les méchans qui oppriment la France et perpétuent le règne de l'iniquité. Ne vous inquiétez pas plus que moi de ce qui pourra arriver, et ayez confiance dans le droit et la vérité. Si les aristocrates mettent nos noms au pilori, comme ils ont fait pour Louis Blanc, le peuple y jettera des fleurs.

<div style="text-align:right">Georges Dutreih.</div>

A M. Félix Delhasse.

Lauzanne, 15 février 1850. — Je m'adresse encore à vous pour la publication d'un livre que je viens de faire ici. J'ai deux éditeurs à Paris, Sandré et Lévy, qui sont tout disposés à m'imprimer. Mais mon livre serait certainement saisi et poursuivi. Je dois éviter cette confiscation, cette amende et cette condamnation certaines. J'avais imaginé d'imprimer ici, à Lauzanne, chez Buonamici, éditeur de l'*Italia del popolo* de Mazzini, qui s'est mis à ma disposition. On aurait essayé d'un dépôt à Paris, le dépositaire,

quand il a rempli les formalités, ne risquant pas le procès pour son compte. S'il y avait eu saisie, c'était quelques exemplaires de perdus, voilà tout, et on en aurait vendu ou donné le plus possible en France. Mais la situation actuelle de la Suisse, menacée *sous prétexte* des réfugiés, me commande de ne pas ajouter encore un prétexte public. Je dois cette réserve à mes amis du gouvernement cantonnal, qui m'ont reçu avec tant de sympathie et de cordialité. Il faut, au contraire, que la question suisse soit dégagée de la question des réfugiés, pour qu'il soit évident, aux yeux de l'Europe, que la coalition austro-prussienne, en attaquant la Suisse, attaque la République et la révolution. C'est la même histoire que le crime de la France contre la République romaine. C'est toujours l'histoire de *1815*, de la Sainte-Alliance et des Cosaques.

Je ne puis donc guère publier à Paris, et je renonce à publier en Suisse. Mais la Belgique reste, et sans aucun inconvénient. Voulez-vous bien m'aider dans cette affaire ?

Mon livre est intitulé *La vraie Révolution*, divisé en deux parties : 1° les trois servitudes : catholicisme, monarchie, capital ; 2° les trois libertés : république — démocratique — sociale. 16 chapitres, une préface et une conclusion. Je montre d'abord quels sont les instrumens des trois despotismes, spirituel, politique, économique, et la nécessité de les détruire ; 2° comment

la démocratie et le socialisme transforment les anciens élémens de la tyrannie.

Que faire, le lendemain d'une révolution ? Instituer la liberté ; le reste ira de soi.

C'est, à la fois, un livre de circonstance et un livre durable, puisqu'il touche à tant de problèmes qui ne seront pas résolus de longtems. L'ouvrage est court, environ 4 000 lignes à 40 lettres (160 000 lettres); soit environ 200 pages à 20 ou 25 lignes. Je voudrais format in-18, caractère assez gros et bien lisible.

Comment faire ? En publiant à Bruxelles, je voudrais qu'il fût possible que l'éditeur belge en déposât à Paris pour que le livre fût connu en France, ou du moins *saisi*. Si je ne puis y être lu, je veux absolument y être saisi, sans faire courir, d'ailleurs, de risques à personne. Je n'ai rien dit depuis ma condamnation à perpétuité ; il faut que je retrouve moyen de parler. J'ai un autre livre en train, un livre d'histoire contemporaine ; après celui-là, encore un autre. Si je puis imprimer, je travaillerai beaucoup dans ma solitude. Mais encore faut-il que mon peuple de Paris sache de mes nouvelles et me lise — ou qu'on l'en empêche.

Ainsi, ma première condition est qu'on essaye de mettre le livre en vente à Paris. Si le livre est poursuivi, on en vendra en cachette. Il y a des exemplaires de la brochure de Ledru-Rollin qui se sont vendus 10 francs.

Deuxième condition : on me remettra un

certain nombre d'exemplaires que je veux distribuer aux journalistes de France, d'Allemagne et de Suisse ; j'espère qu'on en donnera aux journaux belges.

Vous voyez que mon intérêt est surtout la publicité, la propagande. C'est à cela que je tiens, avant tout. Cependant, s'il y avait moyen de vendre cet ouvrage, l'argent serait bien au proscrit qui n'en a guère, et qui a perdu tous ses moyens de travail lucratif en perdant Paris. Cette troisième condition, qui n'en est pas une, est laissée à vos bons soins, mais je crois qu'on peut tirer quelque argent d'une édition originale primitivement faite chez vous. En tout cas, je m'en rapporte à vous absolument.

Montreux (hôtel des Alpes), 30 avril 50. — J'ai votre lettre du 24. Je vous suis très reconnaissant de vos soins pour la publication de mon livre que la Terreur a empêché d'imprimer à Paris. *J'accepte les conditions que vous avez arrêtées* : remboursement de tous les frais par la vente, soit à Bruxelles, soit à Paris, et ensuite partage par moitié. Il est entendu, je pense, et j'en fais la réserve, que j'aurai le droit de publier une édition en France, si la chose devient possible.

Maintenant les questions : 1° à quel nombre tirer? d'abord pour la Belgique ;

2°, 3°, 4°, 5°, faut-il mettre le nom d'un éditeur à Paris, quel éditeur?

6° Quel titre?

LIBERTÉ!
par

T. Thoré (1).

Voilà tout. Au revers de la couverture on annoncerait le livre d'histoire que je suis en train de faire pour les Escudier, et dont on fera sans doute aussi une édition à Bruxelles :

HISTOIRE DE QUATRE MOIS
Révolution du 24 février. — Contre-révolution du 24 juin,

par

T. Thoré,

1 vol. in-18 (2).

Pardon, mon cher Delhasse, de tous ces embarras. Si je vous traite en vieil ami, c'est qu'il y a *onze ans* que nous sommes en rapport de politique et d'affection! Il y a onze ans que vous m'avez écrit à propos de *la Démocratie*, et depuis ce tems là, avons-nous travaillé pour la cause populaire! J'ai bien souffert, pour ma part, sans me vanter. Outre la prison et le reste, je suis, *depuis la République*, à mon second exil — à perpétuité, cette fois,— ce qui ne m'empêche pas d'espérer que nous rentrerons bientôt en

(1) In-12 de 138 pages qui parut sous ce titre chez Ch. Vanderauwera, à Bruxelles, en 1850.
(2) Cet ouvrage, bien qu'annoncé sur la couverture de *Liberté*, ne paraît point avoir vu le jour.

France et que nous nous mettrons, cette fois-ci, les mains dans la Révolution jusqu'au coude. Mais, en attendant, que la situation de notre patrie est triste! Quelle douleur et quelle honte en même tems! Jamais on n'avait rien vu de pareil, et jamais notre peuple n'en avait souffert autant.

J'ai vu Pyat, il y a quelques jours. Il doit partir de Lauzanne pour aller se fixer dans le Tessin, devers le lac Majeur, où Rolland (de Saône-et-Loire) l'a précédé. Eugène Raspail est parti pour Constantinople. Boichot a quitté forcément le canton de Vaud; il était à Berne récemment; je ne sais où il est aujourd'hui. Les autres sont à Genève ou à Lauzanne. Peut-être serons-nous tous renvoyés de Suisse, et alors nous n'aurons guère, pour refuge, que l'Angleterre. Mais si la terre est bien petite pour les proscrits, Dieu est grand, et notre courage aussi. Il faut bien espérer que la justice et la vérité triompheront, un beau jour.

T. Thoré (Dutrieu, peintre).

19 mai 50. — J'attends avec impatience de vos nouvelles, et je suis bien pressé de voir imprimer mon livre. Car, outre que la Révolution se précipite, mes idées sont dévirginées tous les jours, par ceux qui ont le journalisme sous la main; tant l'esprit humain est solidaire, un, universel! Hier, c'était Girardin qui agitait le mécanisme d'un véritable suffrage *universel*.

Aujourd'hui, c'est la *Revue sociale* qui expose la nécessité d'une nouvelle *Commune* républicaine, et qui élabore l'organisation démocratique. La valeur d'un travail intellectuel tient un peu au moment où il vient au jour. Je me félicite de cet accord préventif, en quelque sorte, qui me donne par avance l'adhésion des esprits les plus vivans et me confirme dans les pensées que contient mon petit livre. Mais il faut le publier vite, et l'ensemble de son institution démocratique pourra émouver utilement les désirs de réforme vraiment populaire.

Il se pourrait bien, si la Révolution ne nous rappelle pas prochainement en France, que j'allasse en Angleterre. Je souffre trop, ici, de la longueur des communications, tandis qu'à Londres, on est à dix heures de Paris. Notre éloignement, ici, nous rend impuissans. Tout travail de polémique est impossible. Quand il faudrait parler à une heure précise, empoigner demain une question soulevée aujourd'hui, nous sommes séparés de Paris par trois jours. Il nous faut presque une semaine pour la correspondance et le retour, demande et réponse. L'exil, quand il dure, est bien triste, allez, mon cher ami, et c'est surtout hors de la patrie, qu'on sent la patrie dans son cœur. J'ai fait de la prison plusieurs fois, et plus d'une année d'un seul coup, en 1840 : je ne sais pas où on est le plus *libre*, en exil ou en prison. Ah ! si votre Belgique était encore hospitalière comme elle le fut si

longtems, c'est là que j'irais, en attendant la France, car la Belgique est encore presque notre patrie, par la langue, par les coutumes, par l'histoire. Je connais l'Angleterre, la Hollande, la Suisse, le nord de l'Italie, et c'est en Belgique seulement que je me sens chez moi.

26 juin 1850. — J'ai reçu par la poste l'exemplaire *Liberté*. Vous êtes un homme admirable. Pendant que je m'inquiétais de n'avoir point de vos nouvelles, au lieu de parler, vous agissiez. Merci. L'édition est assez jolie typographiquement, mais que de fautes !

A présent, il s'agit de répandre et de vendre. A combien M. Vanderauwera a-t-il tiré ? A quel nombre espère-t-il vendre en Belgique ? S'est-on déjà procuré les intermédiaires en France ? Celliez m'écrit qu'ils ont l'homme pour passer les exemplaires à la frontière et qu'ils cherchent des placeurs à Paris. C'est son beau-frère, mon ami Auguste Pecquet, rédacteur en chef du journal *La Marine*, qui pourra être le plus utile en cela. M. Vanderauwera pourrait se mettre directement en relation avec Pecquet, *rue Notre-Dame-de-Lorette*, 48. J'écris, de mon côté, à Celliez, à Pecquet et à plusieurs autres de s'employer aux moyens de profusion.

Pour commencer, il faudrait envoyer des exemplaires aux journaux belges et faire, si possible, insérer des fragmens ; des exemplaires au rédacteur en chef de chaque journal important de Paris : *la Presse, le National, l'Événe-*

ment, la *République*, le *Constitutionnel*, l'*Ordre*, le *Siècle*, la *Patrie*, l'*Assemblée nationale*, l'*Opinion publique*, l'*Univers*, la *Gazette de France*, le *Dix Décembre*, le *Courrier français*, etc.; aux journaux anglais, deux ou trois; à M. Simpson, au *Morning Chronicle* (il est de mes amis); au *Daily News*, et à Louis Blanc, Piccadilly 126; à Berjeau, 65 King Street, Regent Street; à Girardin personnellement; à Pierre Leroux, à la *Revue Sociale*; à George Sand, au château de Nohant, près La Châtre; à Ledru-Rollin; au docteur Firmin Barrion, à Bressuire (Deux-Sèvres), qui en fera placer dans l'Ouest. Chaque exemplaire pourrait peut-être passer par la poste, envoyé directement de Bruxelles. Je prie aussi d'en envoyer un exemplaire, ici, à M. Delarageaz, conseiller d'état, à Lauzanne, et à M. Fornerod, aussi conseiller d'état à Lauzanne. Ce sont les deux plus influens du gouvernement du canton de Vaud, et mes amis. Pour moi, il m'en faudrait environ une demi-douzaine qu'on me fera passer ici par la poste, sans difficulté.

<p style="text-align:right">PAUL DUTREIH.</p>

A Madame Thoré.

29 octobre 1850. — J'ai reçu, hier, ta lettre avec 100 francs. Merci. Je suis bien sensible aux tourmens que vous pouvez avoir; mais je n'imagine pas comment je puis être *cause de tout ce qui se passe*, et que tu ne peux pas m'écrire.

Que se passe-t-il donc ? Écris-moi cela, pour que je sache à qui m'en prendre. Est-ce le fisc qui vous tourmente ? Alors c'est le gouvernement qui en est cause, et non pas moi qui ai protesté contre ce gouvernement oppressif, qui intervient dans les maisons, dans les familles, partout où il n'a que faire.

Assurément tout va bien mal, et la France n'a jamais été plus malheureuse. Mais il dépendrait de nous de nous sauver nous-mêmes, au lieu de nous confier sur Robert Macaire et autres flibustiers, qui nous volent, nous battent, nous persécutent de toute façon. Notre ennemi, c'est notre maître, comme dit le bon La Fontaine. Tant que nous aurons des maîtres, nous aurons des ennemis acharnés à nous dépouiller et à nous martyriser. C'est pourquoi nous sommes républicains, tout simplement. Et si la démocratie sauvait la nation de tant d'intrigues qui se croisent pour l'exploiter comme un domaine de mainmorte, tout le monde glorifierait, un jour, la démocratie et ceux qui ont souffert pour elle.

Ayez donc du courage au milieu de ces dernières épreuves que la providence envoie à la France, afin de prouver que tous les monarques, rois, présidents, aristocrates et usuriers sont incapables de fonder un ordre salutaire, où chacun vive tranquillement, honnêtement et librement.

Il y aura toujours des révolutions, tant que

les vieux partis, impérialistes, légitimistes, royalistes et autres se disputeront la France. Quand la France se gouvernera elle-même à sa guise, la révolution sera finie.

Nous sommes, ici, en pleine neige, et il fait froid, sous nos montagnes de 6 000 pieds. Je vais donc probablement aller passer quelques mois d'hiver à Genève. Je t'écrirai ma nouvelle résidence, sitôt qu'elle sera fixée. En attendant, vous pouvez toujours écrire à M. Dutreih, à Saint-Gingoulph (canton du Valais), Suisse.

Je vous souhaite un bon courage et je vous embrasse.

Saint-Gingoulph, 15 novembre 1850. — Je suis toujours à Saint-Gingoulph, dans une solitude absolue, ne parlant à personne. J'hésite, malgré le froid, à quitter cette retraite pour aller dans une ville, à Genève, sans doute, passer l'hiver. Peut-être avez-vous vu, dans quelques journaux, une note mensongère, reproduite d'un journal suisse aristocrate, qui annonçait l'expulsion du citoyen T., de Clarens, où je n'ai jamais demeuré. C'est simplement une invention perfide. Je suis toujours parfaitement tranquille, et au mieux avec les hommes qui gouvernent. Il faudrait, sans doute, des événemens nouveaux, bien graves, et une expulsion en masse, pour que je fusse atteint, et dans ce cas là, je m'en irais en Angleterre, voilà tout. N'ayez donc aucune inquiétude pour moi. Je suis calme et patient, comme il convient à un vieux lutteur,

prêt à tout et inébranlable. Laissons passer ce flot d'intrigues, d'impuretés et de conspiration contre la justice. Dieu est plus fort que les hommes, et il n'y a de vrai — que la vérité.

Tu peux toujours m'écrire à M. Dutreih, à Saint-Gingoulph (Valais), Suisse, hôtel de la poste ; ou bien, comme il se pourrait que les lettres fussent ouvertes à Paris ou à la frontière, si tu me parles d'affaires dont il est inutile de prévenir M. Carlier (1), voici une adresse où tu peux m'écrire, avec une double enveloppe pour Dutreih : *à Monsieur le professeur Champseix* (2), *maison du tribunal, près de la cathédrale, à Lausanne.*

Wadenschweil (canton de Zürich), 1er juillet 1851. — Ce n'est point par amour du déplacement que je change ainsi, mais par nécessité. Si je trouve un bon nid, j'y resterai tout l'été. J'espère m'arranger, ces jours-ci, dans une pension qu'on m'a indiquée à deux lieues d'ici, plus près de Zürich, toujours sur le bord du lac. Je vous tiendrai au courant de ma pérégrination.

Le jour même où tu me priais de dire pour toi « un *pater* et un *ave* », et où tu m'annonçais le « *memorare* » à la Vierge, j'assistais par curiosité à une des plus singulières fêtes catholiques qui se célèbrent à présent dans le monde, et

(1) Pierre Carlier (1799-1858), préfet de police.
(2) Pierre Grégoire Champseix, ancien rédacteur de la *Revue sociale* et de l'*Éclaireur du Centre*, réfugié politique, professeur au collège de Lausanne.

j'achetais, pour toi et Arsène, deux chapelets d'un prix incomparable, archi-bénis et sanctifiés.

J'ai bien pensé à toi, et tu aurais été bien heureuse de voir cela : il y a, à trois lieues d'ici, dans le canton de Schwitz, un ancien couvent où les dévots de Suisse, d'Allemagne et même de France, vont faire des pèlerinages, toucher des reliques et acheter des indulgences. Demande aux messieurs prêtres de ta connaissance s'ils ont entendu parler du couvent d'Einsielden : 100 moines et 20 000 000 de florins de propriété. Je crois bien que c'est le plus riche établissement catholique de l'Europe. Il est situé dans une petite vallée bordée de hautes montagnes couvertes de neige, au milieu d'un petit village, où il n'y a que des auberges pour loger la kyrielle de pèlerins et pèlerines qui s'y renouvellent toute l'année. On y arrive par des chemins sauvages, côtoyant des ravins et des torrens, et, tout à coup, sur une pelouse verdoyante, entre des forêts ombreuses de grands sapins, on découvre l'architecture du couvent, deux belles tours, précédées d'un escalier en demi-cercle, qui rappellent les jardins de Versailles, et puis de vastes bâtimens où logerait une armée.

C'était l'octave de la Fête-Dieu. Je n'y avais pas songé, et je ne m'attendais pas à la pompe des cérémonies. Je croyais seulement visiter le cloître solitaire, avec un conducteur du pays qui connaît les moines et qui devait m'introduire.

Mais l'église était tout ornée et pleine de fanatiques agenouillés devant les chapelles, et marmottant tout haut des prières. Tu n'as aucune idée du luxe de l'intérieur : les plafonds, les murs, tout est décoré de sculptures, de peintures, d'or et d'argent, dans le style de Louis XIV.

Dans chaque chapelle sont les reliques d'un saint, couché dans une châsse brodée d'or et semée de pierreries et de diamans. Ces saints prolétaires sont plus parés et plus riches que les rois du moyen âge. Avec une de leurs houppelandes, avec un jupon de la Vierge, on nourrirait cent familles par an. Ce qu'il y a de trésors dans cette boutique, est inénarrable : tous les pauvres y apportant des oboles depuis des siècles. L'office commence, avec des orgues et des chants, et des bandes de magnifiques acteurs, écrasés sous des chappes d'or, des guipures et des dentelles, qui font diverses évolutions dans le chœur. Puis, tout s'ébranle; le canon — le canon des moines — retentit dans le bois voisin, et la procession s'étale dans la grande allée de la nef, avec des bannières, des candélabres, des croix et mille décorations éblouissantes.

Après les officians en surplis à fleurs, viennent 60 moines en froc noir, portant un cierge et braillant des patenôtres; puis les fidèles, jeunes, adeptes, écoliers, citoyens et paysans, jeunes filles couronnées de fleurs, vieilles duègnes portant des crucifix, des images, des flambeaux; puis le régiment de pèlerins de tous pays, en

costumes les plus variés et les plus burlesques du monde, badois, alsaciens, suisses de tous les cantons. Je n'ai jamais vu une collection de plus tristes têtes, y compris celles des moines, qui, malgré leurs 40 millions, ne ressemblent plus à ce bon gros jovial moine dont tu as conservé le portrait, le révérend père *Chose*.

Tout cela roulait hors de l'église et défilait par l'immense esplanade qui la précède, vers un autel postiche, en or et argent, dressé en plein soleil. Tout cela s'abaissa à un moment, comme un château de cartes, genoux sur le sol, et le prêtre, se retournant vers la foule, lui jeta les milles éclairs d'un saint sacrement pailleté de brillans et de rubis.

Après cette bénédiction saluée par le canon de la forêt, la procession ondula de nouveau sous un soleil de 30 degrés, et rentra dans l'église. C'est alors que j'ai pu avoir accès dans l'intérieur du cloître, où nous fûmes reçus par un vieux moine, dans sa chambre pleine de riches mille brimborions, étoffes éclatantes, galons d'or, objets d'art, etc. De là, j'ai parcouru les grands corridors sur lesquels ouvrent des centaines de chambres, et donnant sur des jardins ou des cours immenses. En sortant le long des files de marchands de reliques, d'images, de chapelets, etc., j'ai pris, pour toi et Arsène, les deux fameux chapelets bénis par le saint abbé, qui s'appelle Henri quatre, qui est fort bel homme et qui porte, au doigt annullaire, une

bague incomparable, en diamans gros comme des pois.

Avec ça il ne peut manquer d'avoir la main heureuse, et vos chapelets, qui ont encore touché la relique de saint Benoît, patron de l'ordre, ne peuvent manquer de vous porter bonheur. Je vous les enverrai par la prochaine occasion, ou je vous les porterai moi-même, avec une fameuse relique que je possède et que je te réserve, qui vient du pape lui-même : une petite vierge byzantine sur métal, qu'un de mes amis a reçue en don de Pie IX, en personne. Depuis, ce brave ami a pris la peine de faire toucher cette relique à M^{gr} Affre, archevêque de Paris, au moment où il rendait le dernier soupir, après avoir été frappé par le hazard des balles des soldats de Cavaignac — le tout à mon intention.

Cependant, comme je n'ai pas besoin de reliques matérielles, ayant la foi que l'esprit de Dieu est toujours avec nous, je te ferai présent de cette précieuse relique. Je n'ai pas besoin non plus du *memorare* que tu me destines et que tu diras pour moi bien plus efficacement que je ne le dirais moi-même. Je me souviens de la Vierge sans cela, et si j'avais à choisir une patronne, la Sainte Vierge serait de mon goût.

Tu vois donc que je ne suis pas au milieu des hérétiques, comme tu appelles les protestans. Le canton de Schwitz est catholique, comme plusieurs autres cantons suisses, et je n'ai jamais

vu en France pareille superstition. Aussi sont-ils tous très pauvres (excepté les moines), et très laids. On ne peut pas avoir tout, en ce monde et en l'autre.

Je suis mieux, avec la chaleur ; mais je crains d'avoir contracté, en ce pays, un principe de maladie qui reparaîtra peut-être avec l'hiver, et qui exige beaucoup de ménagemens. Je mène une vie très sobre et très régulière, et je n'abuse pas de la *nicotine*.

Toute l'Europe a donc lu le drame de M. le comte de Bocarmé (1), presque aussi instructif que celui de M. le marquis de Praslin ! La belle société à conserver ! Ceux qui désirent le règne de la justice pourraient bien avoir raison : *Adveniat regnum tuum ! Fiat voluntas tua, sicut in cælo et in terrá !*

Adieu ; embrasse pour moi Arsène, et engage-la, pour se consoler de l'absence de son amie Madame B., à venir visiter les moines d'Einsielden, et même les religieuses ; car j'oubliais de te dire qu'auprès du couvent masculin, il y a un monastère de cent vierges et martyres.

A M. Félix Delhasse.

Londres, 21 février 1852. — Je suis arrivé à 10 heures du soir, après 25 heures de mauvaise

(1) Le comte Hippolyte de Bocarmé, triste héros d'un drame qui ensanglanta un château des environs de Mons à la fin de l'année 1850. Convaincu d'avoir empoisonné son beau-frère pour en hériter, il fut condamné à mort et exécuté.

mer. J'ai vu peu de monde encore : Louis Blanc, qui est plus exaspéré et plus personnel que jamais ; Félix Pyat, qui, suivant sa coutume, n'est content de personne, proteste contre l'Angleterre, et parle de Constantinople ou de l'Égypte ; Ribeyrolles, qui ne s'est pas peigné depuis le 13 juin ; une demi-douzaine d'autres sans importance. Je crois qu'il sera aussi difficile ici qu'à Bruxelles, de faire quelque chose en commun.

On a fondé, pourtant, une société nouvelle, de secours, non politique, mais qui le pourrait devenir. Je n'ai pas encore vu Ledru-Rollin qui est absent pour quelques jours. Vous devez savoir son accointance avec *la Nation*, à laquelle il a donné ou promis des fonds, et qui doit passer sous sa main. Si M. Labarre ne vous a pas confié ce *secret*, ne dites pas d'où vous le tenez. La chose peut être bonne, et pour le journal qui a besoin de secours, et pour le parti qui a besoin de parler.

Vous recevrez, sans doute, ces jours-ci, les 100 francs de ma famille ; ayez la complaisance de m'en prévenir aussitôt. Vous pourrez m'écrire : à M. Haeffely, 27 Queen Street, Golden Square, chez M. Rattier. Je m'installerai bientôt ailleurs, et je vous donnerai, alors, une adresse nouvelle. On peut, d'ailleurs, m'écrire toujours chez M. Berjeau (1), 51, Castle Street East, Oxford

(1) Jean Philibert Berjeau, proscrit du 13 juin.

Street. Voici aussi, pour notre usage, au besoin, l'adresse de Louis Blanc : 81, Harley Street, Cavendish Square. Nos lettres, mises à la poste de Bruxelles, il y a deux semaines, ne sont arrivées qu'avant hier, par je ne sais quelle fatalité.

Je vous écrirai plus longuement un de ces jours après avoir vu Ledru, qui revient lundi, Pierre Leroux que je n'ai pas rencontré chez lui aujourd'hui, et l'ensemble de l'émigration.

Je n'ai pas besoin de vous dire combien je regrette votre excellente Belgique, et combien je vous remercie des services que vous m'y avez rendus.

2 mars 1852. — *M. Tilmann, 4, Dorling place, Harlegford road, Wauxhall.* C'est mon nom et mon adresse. Mais ne donnez l'adresse à personne afin que je puisse m'isoler au besoin, et travailler dans ce quartier éloigné. Donnez seulement à nos camarades, s'ils ont à m'écrire, l'adresse que je donne ici : M. Berjeau, 51, Castle Street East, Oxford Street, pour M. Tilmann.

A présent, j'ai vu tout le monde, et j'en suis assez triste : personne ne fait rien pour l'idée, et ils ne savent même pas s'arranger pour leur propre existence, dans ce pays. L'abyme ne se comblera point entre les Montagnards du 2 Décembre et les anciens proscrits, lesquels, de leur côté, sont aussi inconciliables entre eux, aujourd'hui, qu'auparavant. D'action commune, il n'y faut donc point songer. Que Dieu sauve la France ! comme dit Proudhon.

Ledru m'a parlé de vous avec un excellent souvenir. Je l'ai trouvé assez changé au moral, tranchant de l'autocrate vis à vis de tous les hommes de tous les partis, isolé de tout, sauf de quelques satellites, en parfaite disposition révolutionnaire, d'ailleurs, et plus homme politique — c'est-à-dire homme de la situation — qu'aucun autre.

Le père Leroux est embarlificoté dans mille idées gigantesques : faire l'unité morale de l'Europe, recommencer, ici, la secte de Boussac, et je ne sais quoi. Il ne lui manque qu'un schilling par jour, pour s'entretenir dans ces hautes utopies.

L'ensemble des Montagnards, Schœlcher, Mathé, etc. (1), soutiennent qu'ils ont été des héros et des génies, depuis deux ans, qu'ils n'ont pas commis une erreur, qu'ils ont sauvé la patrie et le reste. Louis Blanc affirme que la France est folle de révolution, de socialisme, et que tout va bien.

Les autres boivent de l'ale, comme ils buvaient de la bierre de Strasbourg, dans les estaminets de Paris. Le feu sacré est éteint partout. L'émigration est comme la France, abasourdie, effarée, ne sachant plus que penser ni que faire. Espérons, cependant, que l'idée révolutionnaire se rallumera bientôt par quelque étincelle qui jaillira on ne sait d'où.

(1) Félix Mathé, Victor Schœlcher, proscrits de Décembre.

Pour moi, je trouve qu'il n'y eut jamais une plus favorable circonstance pour établir avec évidence les prémisses de la révolution, c'est-à-dire la destruction de l'ancien régime qui saute aux yeux de la manière que Bonaparte l'exagère.

Écrire ici, c'est bien difficile. Nous vous demanderons encore de nous faire imprimer chez vous, en attendant que le Tzar obtienne la restriction de votre liberté de la Presse ; on dit que c'est sa condition d'appui contre les menaces de l'Élysée. Cherchez moi donc un éditeur pour mon premier volume de l'histoire de Février, qu'on pourrait publier sous ce titre : *Origine de la contre-révolution en France, dès le 24 février*, ou *Histoire de la contre-révolution au 24 février*, etc. J'en ferais publier, ici, une traduction en anglais.

Si vous pouviez aussi me faire envoyer gratis un numéro de *la Nation*, à mon adresse ci-dessus, Tilmann, Dorling place, etc., ça me ferait grand plaisir, et je reconnaîtrais d'ailleurs mon abonnement en correspondances ou articles. Ledru cherche toujours *le moyen*, c'est-à-dire l'argent, pour soutenir ce journal et s'en servir. Mais il me paraît que M. Labarre lui a fait des demandes exhorbitantes, une subvention de 20000 francs, etc.

Voyez-vous Dufraisse ? Celui-là est un homme,

n'est-ce pas, quoique un peu trop 93 et communiste à la fois? A mon sens, c'est un des meilleurs de toute la république. Et de Flotte? Attend-il toujours la conspiration d'Orléans? Amitiés à tous deux, à Baune, à Charassin (1).

L'opinion paraît être, ici, que le gouvernement britannique ne pourrait rien faire *directement*, au cas d'envahissement de la Belgique. Mais il est certainement très profondément hostile à Bonaparte. Vous avez, d'ailleurs, la Prusse, sans aucun doute — la Russie? — Les plus au courant de la diplomatie prétendent que l'Europe absolutiste saisira une occasion prochaine de culbuter l'usurpateur, pour faire une seconde restauration de la légitimité; qu'elle a poussé Bonaparte, dans l'arrière-pensée d'Henri V, comme un pont qu'elle coupera, quand le roi héréditaire aura passé dessus. C'est, en effet, le plus probable, et nous avons toujours pensé, n'est-ce pas? que la politique étrangère perdrait l'imitateur de Napoléon, et que la révolution populaire aurait peut-être alors une chance de se relever.

Londres, 20 mars 52. — Je reçois exactement *la Nation* que vous voulez bien me faire envoyer, et dont les correspondances sont toujours pleines d'intérêt. Je suppose, cependant, que le journal serait moins disposé, depuis son procès,

(1) Marc Dufraisse, De Flotte, Eugène Baune, Frédéric Charassin, proscrits de Décembre.

à insister contre la politique bonapartiste, et c'est ce qui m'a empêché de vous envoyer de la rédaction. J'avais bonne envie de répondre à Mazzini, et cette envie là prend ici à plusieurs de mes camarades. Louis Blanc n'y manquera pas, à ce que je crois. Schœlcher et autres en ont aussi l'intention. Mais je ne serais certainement pas à leur point de vue, car j'approuve le sentiment général de Mazzini sur l'unité de la révolution européenne, sur la nécessité de l'action, sur la critique de la révolution de Février, qui n'a rien fait ; sur l'initiation qui appartient à tous les peuples, durant le sommeil du peuple français, qui n'est pas plus « *roi* » que tout autre. Mais je diffère de Mazzini sur sa négation du socialisme, dont l'œuvre me semble indispensablement parallèle à l'œuvre *politique* et *révolutionnaire*, et aussi sur son amour de *l'autorité* et son instinct de dictature à la manière napoléonienne. Selon moi, la révolution ne devra pas opérer par les moyens de Cavaignac et de Bonaparte, etc., etc.

Il y aurait encore une autre question à prendre dans votre journal, — bien importante ; — c'est le refus de l'impôt *décrété* si insolemment par M. Bonaparte, à la veille de la réunion de ce fameux Corps législatif, dans lequel les badauds veulent absolument voir une garantie et un moyen d'opposition. Le consentement de l'impôt est la plus claire et la plus solide de ces « garanties de 89. » que l'usurpateur rappelle

hypocritement en tête de sa Constitution. La France y est habituée. Elle paye tout gaillardement et en chantant, mais elle aime à avoir l'air d'être consultée et d'avoir consenti. Cette pilule d'un budget par décret dictatorial, lui sera plus dure à digérer que toutes les énormités qui attaquent même sa vie et sa liberté. Il y aurait donc là un élément excellent pour soulever la résistance nationale, etc., etc.

Mais hélas! nous nous tourmentons de toutes ces choses et nous n'y pouvons rien. Il serait de notre devoir, pourtant, à nous qui sommes la France au même titre que les résidens sur le sol, d'intervenir dans l'opinion publique. Mais comment? Bonaparte ne permettrait pas, sans doute, à la Presse belge de provoquer à la résistance par le refus de l'impôt. Peut-être ferai-je un canard, à défaut d'un article de journal, et nous trouverons moyen de lui faire passer la mer.

On me demande une *biographie de Frédérick Lemaître*, qui est venu ici en représentation, après vous avoir quittés. Je ne trouve, ni au British Museum, ni dans les autres bibliothèques, les indications biographiques et chronologiques, qui me sont nécessaires. Vous avez tout cela, sans doute, vous qui êtes si bien au courant de l'art dramatique et des acteurs en France. Avez-vous le tems de m'envoyer, par *note sommaire*, les dates et faits de Frédérick, où il a commencé, la série de ses créations, etc.?

C'est 5 ou 6 guinées, ou davantage, que cet article me produira. Il faut bien songer à ne pas mourir de faim, pour travailler, autant que les circonstances le permettront, au succès de notre idée. Il me semble que la compression actuelle ne peut durer, et que nous rentrerons bientôt dans une lutte où, du moins, on aura quelque facilité de mouvement.

Rien de bien nouveau ici, si ce n'est l'arrivée continuelle de nouveaux expulsés; comme chez vous, sans doute.

Londres, 5 juillet 1852. — Je reçois exactement *la Nation*, qui est plus intéressante que tous les journaux français, quoique faiblement rédigée; la lumière commence à se faire un peu sur la situation de la France. Mais l'état moral de notre *beau pays* ne semble pas très honorable, ni très rassurant. Il est vrai que ce peuple est aussi prompt à se lever qu'à se coucher.

J'ai fait venir ici mon manuscrit sur 1848, et je voudrais bien le publier chez vous, si c'était possible. Il forme un volume d'environ 400 pages, in-18 Charpentier. C'est le premier acte de la révolution, ou plutôt l'*Origine de la contre-révolution*, par le Gouvernement provisoire qui conserve précieusement tout le passé. L'ouvrage est écrit à ce point de vue, et ce caractère lui donne, je crois, un véritable intérêt dans le présent. Quoiqu'il ne s'étende pas au delà du commencement de Mars, et qu'il ait été fait avec intention d'être conduit jusqu'à la dictature

Cavaignac, il forme cependant un tout, qu'on peut publier de la sorte. S'il réussissait, je continuerais cette histoire par un autre volume détaché, et arrivant jusqu'au 5 mai, Assemblée constituante, et par un 3ᵉ volume comprenant cette Assemblée jusqu'au 24 juin, chûte de la Commission exécutive.

1852. — Je vous envoie un article pour *la Nation*, et une protestation signée dans plusieurs groupes de républicains. Je ne sais si *la Nation*, qui n'a pas publié mes *Aigles et les Dieux* (1), refuse ses colonnes au citoyen T. T., par quelque influence Mazzinienne ou Rolliniste, me considérant comme solidaire de la pièce qui a attaqué Mazzini. Faites donc selon la circonstance, mais on ne saurait en dire assez sur le prince et le bourreau. Si le journal ne veut pas engager sa responsabilité, il peut mettre un en-tête comme suit, et comme je le ferais, si j'étais journaliste à leur place :

« L'exécution de Charlet (2) et la condamnation
« à mort des républicains de Bédarieux (3) ont

(1) La première publication de l'*Union socialiste*, dont le Comité se composait de Louis Blanc, Cabet et Pierre Leroux, contenait, sous le titre de *Les Aigles et les Dieux*, un article signé T. Thoré et portant la date du 15 mai.

(2) Charlet, condamné à mort pour assassinat de douaniers à Anglefort (Ain) avait vu rejeter son pourvoi en grâce. Une commutation de peine avait été accordée à ses complices Champin et Pothier.

(3) La ville de Bédarieux (Hérault) avait été, le 4 décembre 1851, le théâtre de troubles, pendant lesquels trois gendarmes avaient été tués par les insurgés.

« soulevé partout une indignation légitime.
« Nous recevons de Londres un article du
« citoyen T., et une protestation signée déjà
« dans plusieurs groupes de proscrits, etc. »

Je ne sais trop ce que nous ferons de cette protestation dont les premiers signataires sont Greppo, Faure, Mathé, etc. Peut-être la ferons-nous lithographier et répandre en France. Notre plus grande difficulté est toujours la division qui règne ici, principalement entre les *révolutionnaires* de Ledru et le reste de la proscription. C'est cette hostilité qui disperse nos efforts, annulle notre activité et nous rend impuissans. Que le dieu de la Fraternité descende parmi nous !

Londres, 13 septembre 1852. — Je viens vous entretenir d'une opération qui intéresse à la fois la Belgique et les écrivains français, et, par conséquent, aussi les proscrits.

Ce que vous appelez votre *droit de réimpression* vous sera enlevé au premier janvier 53. Malgré l'agitation (si profondément égoïste et si inintelligente, soit dit en passant) de vos classes travailleuses vouées à l'imprimerie, il n'y a pas de chance qu'elles empêchent la conclusion du traité. Il faut donc, dès aujourd'hui, considérer la chose comme ratifiée et définitive. Eh bien, je dis que, vu les circonstances de la France, de sa littérature et de sa librairie, c'est le plus grand bonheur et le plus grand honneur qui puisse être offert à la Belgique. Il dépend

d'elle, — puisque toute liberté, et par conséquent toute expression du talent, est supprimée en France, — de s'emparer de cette belle mission et de cette grande industrie. Ce doit être déjà l'idée de vos éditeurs intelligens, s'il y en a, et peut-être est-elle en voie de réalisation. Le premier éditeur qui prendra une large initiative, fera sa fortune.

Il s'agirait, dès aujourd'hui, de monter une grande librairie *belge*, *française* et *européenne*, pour publier tous les livres que l'oppression repousse en France. Rien n'est plus facile que d'avoir, dès aujourd'hui, une phalange de noms, très imposante, seulement dans la proscription : Hugo, Sue, Ledru, Blanc, Leroux, Pyat, Quinet, et une foule de noms secondaires, professeurs, journalistes, savans, etc.

L'habileté consisterait à faire, avec chacun de ces noms principaux, un traité exclusif pour la publication de toutes leurs œuvres futures, et de s'assurer la réédition de leurs œuvres passées. Dans l'état d'impuissance où ils sont tous, on obtiendrait, sans difficulté, ce privilège, qu'on achèterait, d'ailleurs, par une rémunération suffisante et des conditions honorables. Alors ce libraire s'annoncerait comme l'éditeur de MM. Hugo, Sue, Blanc, etc. ; il y pourrait ajouter un grand nombre d'autres illustrations : Dumas, qui est un proscrit d'un autre ordre, et peut-être Lamennais, George Sand, Michelet, Henry Martin, Cousin, Villemain, Mérimée,

Rémusat, presque tous les mécontens de tous les partis, presque tous les romanciers, car je vois que l'agent de notre Société des Gens de lettres a fait un voyage à Bruxelles, sans doute dans une intention analogue. J'ajoute, parmi les proscrits, bien des noms qui ont encore une notabilité plus ou moins étendue : Ribeyrolles, Dufraisse, Durieu, Magen, Schœlcher, Étienne Arago, Borie, Lachambeaudie, que sais-je ? et peut-être encore les proscrits étrangers : Mazzini, Kossuth, Klapka, etc., etc.

Voilà des noms ; les ouvrages ne manqueraient pas. Il y aurait même tout de suite un beau livre à faire et qui aurait un grand succès : *Le Livre des Proscrits* (comme nous avons fait une fois, à Paris, le *Livre des Gens de lettres*), un ou plusieurs volumes de grand format, avec des articles politiques, littéraires, philosophiques, biographiques, etc., des noms précités, et même avec des portraits des plus illustres. Un pareil livre se vendrait dans le présent et resterait dans l'avenir. Les autres livres seraient offerts en abondance. Il n'y aurait qu'à choisir. Votre industrie typographique, au lieu de s'acharner au vol de contrefaçon, qui dépouille les travailleurs intellectuels au profit, non pas même des compositeurs, mais des capitalistes entrepreneurs, comme vos Haussmann, Méline et autres, trouverait tout de suite son emploi, une production immense et un débouché certain. Je ne conçois pas que cela ne soit pas

encore fait. Parlez donc de cela autour de vous.

Je regrette bien votre Belgique et je voudrais savoir un moyen d'obtenir l'autorisation d'y rentrer, comme tant d'autres de ma catégorie, sous condition d'internement, que j'accepte dans la solitude la plus écartée, et sous prétexte de travaux d'art sur les grands peintres de votre pays, mais, bien entendu, sans aucune condition politique. Pensez-vous que cette autorisation soit impossible à obtenir? J'ai été très lié avec Gallait (1), qui m'a beaucoup d'obligation. Quoiqu'il passe pour démocrate, sa grande position d'artiste et ses relations avec le haut monde, ne lui donneraient-elles pas le moyen de me rendre ce service? Que dites-vous de Gallait? ou quel autre, à votre connaissance, pourrait intervenir utilement en ma faveur? L'Angleterre m'étouffe, et je travaillerais bien mieux chez vous, où ma petite pension suffirait au nécessaire.

A madame Thoré.

London, 23 janvier 1853. — Nous avons eu ici la plus abominable saison, et mon tempérament ne peut se faire à cette humidité perpétuelle. Toujours du brouillard, toujours du vent et de la tempête, presque toujours de la pluie. Mon médecin m'a souvent conseillé de quitter l'Angleterre, où la flanelle seule, peut-être, m'a préservé d'une nouvelle affection de poitrine. J'ai

(1) Louis Gallait, peintre d'histoire belge.

toujours résisté, jusqu'ici, espérant que j'arriverais à gagner de l'argent par mon travail, à Londres, plus facilement qu'ailleurs. Mais je perds aujourd'hui cette illusion et je suis décidé à aller me refaire la santé plus près du soleil. J'ai donc l'intention de partir de Londres, où cette année presque entière m'a été si dure, de toutes les façons. Je partirai par la Hollande, qui ne nous est pas fermée, et, de là, je verrai. Je ne puis t'en dire plus long dans cette lettre, mais une fois sur le continent, je t'apprendrai où et comment je m'établirai pour l'été, sauf l'imprévu des grands troubles européens qui se préparent. Je te supplie seulement de n'avoir aucune inquiétude sur moi. Je souffre dans cette île toujours battue par l'orage, et où l'on ne trouve aucune compensation dans la sympathie des habitans. C'est pourquoi je vais me chercher un nid ailleurs, plus favorable à mes poumons, et en harmonie avec mes goûts tranquilles. Je rêve la campagne, et je m'installerai, sans doute, dans quelque village où mes faibles ressources me donneront le nécessaire, tandis qu'ici ma *fortune* de 100 francs par mois est absolument insuffisante.

Je partirai probablement dans les premiers jours de Février. Mais vous ne devez plus m'écrire à mon adresse accoutumée, que je quitte peut-être mercredi prochain. Si vous aviez à m'écrire jusqu'à la fin du mois, vous pouvez adresser votre lettre à *M. Berjeau, 51, Castle street East, Oxford street, Londres*, et, à partir du 1ᵉʳ février, à

M. Pecquet, 4, rue Névraumont, hors la porte de Cologne, à Bruxelles, avec une sous-enveloppe, dans l'un et l'autre cas, au même nom auquel vous m'écrivez ici.

Voici le cachet de ta dernière lettre. Les précédens lui ressemblaient beaucoup. J'ai peine à croire que ta cire soit toujours si gribouillée et que la main des infidèles n'ait pas passé par là. Enfin, peu importe à notre intérêt, sinon à la morale, puisque j'ai toujours reçu et les lettres et les billets.

A M. Félix Delhasse.

Samedi 28 mai 1853. — La voiture d'Aywaille (1) partant à 5 ou 6 heures, j'y serai à 9 heures : il suffira que Milady (2) parte de Bruxelles par le convoi de 10 heures ; je la recevrai à 1 heure à la station, et nous repartirons à 4 heures du soir par la poste. Je donne à Milady toutes les indications nécessaires, quoiqu'avec la réserve commandée. Vous pouvez compter qu'elle arrivera jeudi, et je serais bien heureux si vous étiez là, à la descente du waggon. En tous cas, je lui laisse l'adresse de l'hôtel où elle serait attendue et où elle aura grand plaisir à vous voir.

(1) Village sur les bords de l'Amblève, non loin des grottes de Remouchamps, aux environs de Spa.

(2) Surnom d'une femme distinguée, auteur de contes moraux qui ne sont point sans valeur littéraire : on l'appelait *Milady* parce qu'elle avait des cheveux blonds et l'extérieur d'une anglaise.

Je vous remercierai bien, cher ami, de votre intervention auprès de cette femme admirable, et dont vous ne soupçonnez pas le caractère et l'esprit. Je ne vous ai guère parlé de ma liaison avec elle, qui est un vrai mariage aussi saint que romanesque. Elle a traversé avec moi toutes nos luttes politiques, et il n'y a pas beaucoup d'hommes qui aient son courage, son intelligence, sa simplicité et sa poésie. Quand vous la connaîtrez, vous verrez qu'elle sera un de vos meilleurs *amis*, et qu'elle aime, comme nous, tout ce qui est juste, bon, naturel. C'est une âme de notre famille excentrique parmi les autres, et dont les membres doivent s'apprécier d'autant plus qu'ils sont rares.

J'espère bien que vous viendrez nous voir dans le cours de la saison, et que nous causerons tous ensemble, et que nous ferons ensemble de belles promenades.

<div style="text-align:right">F. Denis.</div>

12 juin 1853. — Nous sommes arrivés, hier soir, à Rouillon, bien heureux d'avoir quitté l'hôtellerie d'Aywaille où affluent déjà les parties de plaisir, les passagers et même les pensionnaires, entr'autres une famille de Bruxelles, Depau, à ce que je crois, demeurant dans Scarbecke, rue Traversière, hommes, femmes et enfans.

Les suppositions et les questions nous enveloppaient, et il était tems de partir. Nous nous

sommes quittés à merveille avec M. Cornesse et sa maison. Nous étions pleins d'enthousiasme en nous promettant, ici, le nid solitaire auquel nous aspirons. Le pays est charmant, en effet, et les hôtes pleins de dévouement et de bonne volonté. Mais hélas! il nous sera difficile de nous installer un peu commodément; mauvais gîte, mauvais lits, point de meubles, pas beaucoup de propreté, mauvaise nourriture, etc.

Vous savez quelle est, cependant, ma simplicité et ma facilité d'habitudes, et Milady, si aristocrate de nature, est aussi simple, en cela, que moi. Il ne nous faut qu'une chambre propre, une table en bois blanc, et, dehors, l'ombre d'un grand arbre. Nous ferons nos efforts pour nous habituer ici, faute de pouvoir aller ailleurs.

Je n'ai donné à Cornesse aucune adresse à Bruxelles, et suis parti sans laisser trace, disant que j'allais au chemin de fer de Bruxelles reprendre ma sœur et ses enfans, pour aller en Suisse. Tout est donc bien de ce côté. Ici, Marcette(1) avait indiqué, dans la lettre à son oncle, mon nom de Denis, mais j'ai rompu la chose, en signant dans la lettre que j'ai écrite à M. Bertram pour annoncer mon arrivée : *Denis Termont.* Denis est donc censé mon prénom, et il disparaîtra ainsi : écrivez-moi à *M. D. Termont, chez M. Bertram, à Rouillon-Annevoye,* province *de Namur.* (L'annexe *Annevoye* est utile

(1) Henri Marcette, peintre paysagiste belge.

parce qu'on peut confondre *Rouillon* avec un *Bouillon*, qui est voisin.)

J'ai oublié le nom d'un gros avocat de Namur qui était de nos amis, des vôtres, et que j'ai vu à Bruxelles et à Paris. Rappelez-moi ce nom, et dites-moi où en est l'homme aujourd'hui; non que je le veuille voir, mais pour avoir, en cas de besoin, une relation ou une protection sous la main.

Est-ce qu'il y a des nouvelles-nouvelles en politique ? Une phrase de la lettre que vous avez transmise à Milady semble annoncer je ne sais quoi de prochain et presque promettre « le retour avant l'hiver ». S'il vous est possible de nous faire envoyer *la Nation*, ça nous fera plaisir.

Nous avons visité la grotte, vendredi. Je vais vous faire, ces premiers jours de la semaine, une ou plusieurs lettres, intitulées *Les bords de l'Amblève*, et signées : *Un peintre flamand*. Cela pourra faire des feuilletons ou des articles *Variétés* (1). Il y sera question du livret d'Alexandre (2), de la grotte d'Aywaille, et de tout ce que vous indiquez. Je n'ai point oublié non plus l'article Louis Blanc, quoique bien retardé. J'ai, là, quelques notes de son quatrième volume et je ferai aussi, avant tout autre travail, ce petit compte rendu; car nous avons bien des travaux à entre-

(1) *Les bords de l'Amblève*, par un peintre flamand, parurent en septembre 1853, dans le *Journal de Liège*.
(2) Alex. Delhasse, auteur d'une brochure sur Remouchamps.

prendre, des volumes dont le placement est assuré en France, et qui nous produiront de l'argent.

Milady ne vous a-t-elle point parlé d'un charmant livre qui a été fait dans l'hermitage de Springfield, à Londres, et qui sera publié sous le nom du *Bibliophile*(1)? On dit, là-bas, que c'est un chef-d'œuvre, et nous vous en donnerons le premier exemplaire pour le lire avec vos deux filles.

A présent, quand venez-vous ?

26 juin 1853. — ... Vous ne croyez pas à la guerre? Vous vous trompez. Vous ne tenez point compte de la fatalité de Bonaparte. Il *faut* qu'il brouille l'Europe, comme il a brouillé la France, afin que la Révolution devienne possible partout, comme le socialisme est possible en France aujourd'hui, et seulement depuis le Deux Décembre. Comment ne voyez-vous pas tous les signes et préparatifs de la grande lutte où toutes les Puissances espèrent se tromper, et où toutes seront trompées, en effet ?

Quant aux préparatifs de Bonaparte, pourquoi donc a-t-il arrêté 1 700 personnes et va-t-il en faire arrêter bien d'autres? C'est pour nettoyer le terrain au moment de l'entreprise qu'il médite et se débarrasser préventivement de ceux qui y feraient obstacle. Pourquoi a-t-il supprimé le ministère de la police, auquel il tient? Pour

(1) Le bibliophile Jacob (Paul Lacroix).

écarter Maupas, à qui il n'a que demi-confiance, et concentrer tout dans les mains de son fidèle Persigny, durant les hazards de l'expédition que Bonaparte entend commander de sa personne. Et pourquoi parle-t-on de Maupas pour ambassadeur en Belgique? Pour avoir, au moment de l'invasion, un agent tout prêt, déjà compromis dans le Deux Décembre.

Tout cela ne vous donne-t-il pas à réfléchir? Et bien d'autres symptômes encore! Quand vous verrez Maupas ambassadeur à Bruxelles, tenez que le coup est décidé et que l'envahisseur met ses bottes. C'est infaillible comme la nomination de Vieyra (1), le 1er décembre.

J'aurais mille choses à vous dire encore : la débâcle va commencer...

8 juillet 1853. — ... Je voudrais bien avoir une carte d'Europe pour suivre la guerre en Orient et *ailleurs*. Je vous en prie, achetez m'en une que vous m'apporterez. Je me confie à vous pour choisir ce qu'il y a de mieux...

Tous les matins, en lisant le journal, j'ai envie d'écrire des articles pour exposer et résumer clairement la situation et en montrer les conséquences; il faut être insensé pour ne pas voir que la Russie a un plan très arrêté et très ferme, au bout duquel elle se propose deux résultats :

(1) Vieyra, chef d'État-major des gardes nationales de la Seine, avait été chargé, en 1849, comme chef du 2e bataillon de la 1re légion, de faire des perquisitions dans les bureaux de divers journaux, dont la *Vraie République*.

soit le Danube et Constantinople, si on la laisse aller, — et l'occasion est propice, en effet, pour ce dessein qui fut toujours sa politique, car l'Angleterre est un peu embarrassée entre ses deux ennemis, France et Russie, — soit le renversement de Bonaparte, s'il se met en travers, comme y il est forcé, car le moyen de combattre la Russie n'est pas d'aller aux Dardanelles, c'est de bouleverser toute l'Europe, et, de son côté, Bonaparte a la plus belle occasion, pour sa politique personnelle : soulèvement de l'Italie sous prétexte de *liberté*. N'a-t-il pas tenu, pour cela, son armée dans les États romains ?

Occupation de la Belgique et du Rhin, comme de l'Italie : mais ici, l'Angleterre se redresse contre lui, de même que l'Autriche et la Prusse menacée.

Voilà toute l'Europe sur le dos de la France ! C'est peut-être le piège tendu à Napoléon par la Russie, et qui sait ? L'Autriche et la Prusse, qui affectent la neutralité, l'Angleterre elle-même qui simule l'alliance, sont peut-être dans le complot ! Il n'y a donc, selon moi, à la question d'Orient, que ces deux issues, dont la seconde est la plus probable. C'est là ce qu'il faudrait expliquer, en allant au fond des choses, surtout au fond des intentions, au lieu de discutailler, chaque matin, sur la probabilité du passage du Pruth, huit jours après qu'il est passé, comme on a discuté sur le rejet de l'*ultimatum* et sur chaque détail successif.

Les journaux conservateurs embrouillent tout cela à dessein, mais les révolutionnaires, et la *Nation*, entre autres, devraient éclairer l'opinion publique qui sera endormie et ballottée jusqu'aux grands éclats que l'empereur Napoléon ménage à l'Europe. Le malheur est qu'il aura le beau rôle au commencement, et que toutes les cartes sont pour lui, dans ce jeu perfide et infâme de la diplomatie sur l'*équilibre européen*. Il leur montrera qu'il est un équilibriste plus audacieux et adroit qu'eux.

J'ai tant de politique dans la tête que je ne m'arrêterais point, quoique j'aie mille autres choses à vous dire.

Venez donc, il fait un tems où il faut causer de près. A son tour, Milady veut vous dire son idée politique : elle trouve que votre ami a très bien jugé l'état de la France, en allant de Paris à Marseille. Elle croit aussi, comme elle a toujours cru, à la fatalité des d'Orléans ; c'est ce qui m'effraie le plus, car, dans des lettres de 48, alors que j'étais dans le château de votre cousin de Combaux, elle m'affirmait déjà l'avènement de Bonaparte, et, 24 heures avant le Deux Décembre, elle m'écrivait : « *Avant huit jours, il sera Empereur !* »

Je me rappelle qu'en lisant cette phrase de correspondance à mes amis de Genève, plusieurs se sont roulés par terre, fous de rire. Milady a le nez plus fin que *my friends* les Républicains. C'est pourquoi je l'engage à vous envoyer, pour

la Nation, une correspondance qui ferait pâmer les Étiennes (1) et qui, une semaine après, serait de l'histoire...

1ᵉʳ août 1853. — Je vous retourne le feuillet avec des corrections suffisantes, à ce que je crois, et une petite adjonction qui réserve tout. Il faut sacrifier au « bon accueil » et à « l'entente cordiale ». Je serais désolé de soulever une guerre civile entre deux grands peuples comme les Wallons et les Flemmings, pour une affaire de vanité; d'autant que les uns et les autres ont à s'entendre avec le neveu de celui... etc. — Corrigez bien l'épreuve que vous enverra Desoer (2).

Ne manquez pas de mettre, à la fin, que cette nouvelle a été écrite en 1845; car j'entends déjà nos amis les ennemis qui disent : « Voyez à quoi il s'occupe dans un pareil moment; de la littérature! Ce n'est qu'un *artiste! Artiste*, c'est, au sens de la « vile multitude » la plus grosse injure qu'on puisse dire à un républicain. Car les « *bons républicains* » ne se piquent pas d'art, de style, et méprisent ce qui est beau, tout comme ils ne comprennent guère ce qui est vrai, et ne cherchent point ce qui est juste. Nous ne sommes pas beaucoup de notre *parti*, allez! Raison de plus pour s'y tenir! Quand sera-t-il donné à tout le monde « d'aller à Corinthe »? Le vieux parti n'est pas même sur le chemin.

(1) Étienne Arago, alors exilé, était un ami des Lacroix.
(2) Imprimeur du *Journal de Liège*.

Merci de votre préoccupation pour nos installations successives. Avec votre patronage, tout ira bien : Marbois l'automne, Bruxelles l'hiver, c'est ce que nous désirons. Il nous sera facile, ainsi, de nous voir plus souvent. Quant à rentrer par la porte ouverte de Paris, je n'y crois guère, prochainement. Bonaparte n'a jamais été plus fort. Il n'a pas fait une faute, dans cette difficile question d'Orient, et vous allez le voir la relever par quelque haut fait, par quelque manifeste ou appel à la France. Le scélérat n'a pas encore perdu sa veine. Tout est pour lui. Il a l'orgueil d'avoir humilié l'Angleterre, au point d'une alliance dont elle *se vante* au parlement. L'Angleterre de Pitt alliée à Bonaparte! Quelle honte et quelle absurdité! Mais laissez faire Bonaparte. Après avoir ébahi son éternelle ennemie, il aura beau jeu pour l'écraser. Peut-être brûlera-t-il Londres avant l'hiver. N'a-t-il pas eu pour allié intime, pour défenseur et panégyriste M. Thiers, qu'il a mis ensuite à Mazas et proscrit? L'Europe est imbécille, comme le *parti républicain*.

4 août 1853. — Oui, sans doute, l'affaire du *blanchissement* d'un manuscrit me tente! J'aime beaucoup ces remaniemens de style, et, sans me vanter, j'y suis de première force. J'y ai même du plaisir, comme un sculpteur qui prend de la terre glaise et qui cherche à lui donner une forme. Je me mets à la disposition de votre comtesse, et je m'acharnerai sur son roman, comme je me suis acharné sur la *Californie*. Arrangez donc la

chose. Ce que vous ferez sera bien fait. J'accepte d'avance les conventions que vous arrêterez. Seulement j'ai besoin qu'on explicite mes pouvoirs et qu'on explique la latitude qu'on me donne pour les corrections. Soit pouvoir d'ajouter ou de retrancher ; soit ordre strict de conserver tout en remettant les phrases sur pied français. Je ferai ce qu'on voudra, mais faites-moi donner des instructions suffisantes. Vraiment ce travail nous fait grand plaisir, et tous comtes ou comtesses, princes ou souverains, qui voudront payer pour avoir l'air d'écrire comme de simples artistes, seront les bienvenus à réclamer, pour leur plume d'or, le secours et l'alliance de ma plume de fer. Envoyez-moi donc le manuscrit (et, par la même occasion, le manuscrit de Rabelais) et j'exécuterai, sans retard, les intentions de la comtesse.

10 août 1853. — J'ai déjà parcouru l'œuvre de la jeune comtesse, et je suis terriblement ébouriffé. Ce n'est « ni fait, ni à faire », comme dit une expression d'ouvriers. *Magnolia*, holà ! Si je fourrage trop dans ces broussailles, l'auteur trouvera que je sacrifie toute sa poésie et toute son idée. Si je caresse délicatement ces tirades filandreuses et insignifiantes, le premier venu trouvera que c'est horriblement écrit, et la demoiselle aristocrate dira : « Tiens ! mais j'avais payé pour qu'on corrigeât les *incorrections* ! Le ravaudeur qu'on m'a choisi ne fait donc pas son métier ? etc. »

Enfin, enfin, je vais voir à faire pour le mieux,

et j'attends que ma nymphe Égérie ait lu aussi ce manuscrit, pour qu'elle tempère peut-être mon horripilation de critique. Ne prenez donc cela que comme une boutade d'artiste devant une banalité où il faut qu'il trempe ses mains. Et ce billet aussi, ne le prenez que comme un accusé de réception.

Milady à M. Delhasse.

Notre critique a raison ; le livre est à refaire, c'est à dire à faire. Il faudrait rectifier le plan général, remettre les scènes en ordre, supprimer les illogismes et les inutilités, et récrire le tout. C'est difficile, c'est impossible à faire accepter à un auteur, et surtout à une comtesse. Mon avis serait donc de se borner à une simple révision, pour corriger les fautes de français et redresser les phrases les plus difformes.

Si le style est mauvais, les sentimens sont bons ; il ne faut donc pas risquer de décourager la noble dame. Les idées généreuses sont rares, et mieux vaut les dire mal que de les taire.

Je vous avoue aussi que nous serions tristes de renoncer au produit de ce travail, dont nous avons besoin. Ne regardez donc la lettre de notre ami que comme le cri d'une conscience trop rigide, et arrangez la chose pour que nous soyons tous contents.

Thoré à M. Delhasse.

21 août 1853. — Vous voyez bien que *notre* Empereur se fortifie de jour en jour, qu'il passe

à cheval sur le front de 120,000 hommes, et en calèche, au pas, à travers la vile multitude qui braille et se divertit à merveille. Pour la question d'Orient, est-ce que vous croyez que je me suis trompé (si ce n'est de date peut-être), et que tout est fini? Oh que non pas! La question d'Orient n'était pas je ne sais quelle fariböle de lieux saints et de culte grec, c'était l'invasion des principautés danubiennes, qui est un commencement de *partage de la Turquie*. La Russie — et l'Autriche aussi — ne songent pas à autre chose. La Turquie est destinée à disparaître de la carte d'Europe, comme en a disparu la Pologne. Mais celle-ci ressuscitera, et non pas la Turquie. L'Angleterre et la France laisseront-elles faire? Le passage du Danube, par exemple, sera-t-il un cas de guerre? Les Russes à Constantinople, serait-ce un cas de guerre? Je ne sais pas jusqu'où ira l'imbécillité des *souverains* d'Occident, mais je dis que la guerre est en suspens, tant que les Russes occuperont les principautés, et j'ajoute qu'ils n'en sortiront point. La guerre est donc fatalement au bout, dans un tems quelconque, et je crois que Bonaparte s'y prépare un rôle, qu'il est parfaitement heureux pour le moment que lord Russell, à la tribune anglaise, exalte le gouvernement impérial, et que lord Aberdeen porte des toasts à un Napoléon! Que sa position est superbe, et qu'il fera ce qu'il voudra en Europe, comme il fait en France.

Mais c'est qu'il est Empereur tout de bon, et plus brillant que ne fut Philippe ! O abomination de la désolation ! C'est à nous de nous établir à demeure dans l'exil, pour nous consacrer au travail de la pensée, car c'est le savoir qui nous délivrera. Quand nous saurons, nous pourrons. La Révolution attend, pour se faire, le socialisme. Jusque-là, pourquoi le peuple s'agiterait-il ? Pour les d'Orléans ou la fausse République ? Ce n'est pas la peine de se ruiner encore et de verser du sang !

Samedi. — Donc, hier, nous avons été, comme vous, un peu ébouriffés de l'enragé poète et de son sonnet (1). Mais, bah ! l'accident est plus drôle que dangereux, et personne n'y songe plus aujourd'hui. Les feuilles de journal sont comme les feuilles d'automne, qui tombent le matin et que le vent emporte le soir. Je ne crois pas qu'on s'occupe beaucoup du terrible démagogue, comme vous le dites dans votre lettre d'hier, et, au contraire, je pense, comme vous, que ses paysages et ses fleurettes ne peuvent pas lui faire tort. Peut-être, en effet, ses descriptions du pays seraient-elles un argument pour Gallait, s'il veut

(1) Ce sonnet, dont l'auteur avait rencontré Thoré au cours d'une promenade, fut imprimé dans le *Journal de Liège*. Il exprimait des doutes sur l'identité de *F. Laidaes*, nom sous lequel se cachait Thoré.

bien intervenir en ma faveur, sous prétexte de travaux d'art. Faites-donc faire, par Pickford, une nouvelle démarche pressante chez Gallait. Je serais si heureux d'être autorisé à rester dans la chère Belgique du « peintre flamand ! »

Nous sommes bien désireux de partir vite pour Bruxelles. L'éveil donné à Liège par ce sonnet nous presse encore. Outre cela, le *comte* Jules (1) et sa princesse russe écrivent à Milady qu'ils passeront, avant la fin du mois, à Bruxelles, et qu'ils veulent la voir. Il faut donc nous hâter. Si l'on ne trouve rien de convenable, nous nous installerons provisoirement chez le Wauters de la rue de Brabant, si le quartier est libre, ou ailleurs, sauf à chercher, ensuite, ce qu'il nous faut, plus loin de la ville, et avec un jardin, si possible.

Milady prétend que la note ci-jointe, insérée comme annonce dans l'*Indépendance*, nous ferait trouver merveille. Sérieusement, il y a cent ménages à Bruxelles à qui nous conviendrions et qui seraient enchantés d'avoir de si bons locataires. Le tout est de mettre la main sur une de ces cent maisons.

*Annonce à publier dans l'*Indépendance.

[*De la main de Milady*]

Un ménage sans enfants, sans chien et sans guitare, d'un âge mûr, quoique vert encore, et sans les inconvénients de la

(1) Jules Lacroix, frère de Paul et beau-frère de M^me de Balzac, née Rzewuska.

décrépitude, d'un très bon caractère, la femme surtout qui n'est ni exigeante, ni acariâtre, ni boudeuse, ayant l'humeur toujours égale par la pluie ou le soleil ; le mari aimable garçon aussi, un peu original et pas mal sauvage, d'un esprit charmant, causeur agréable, philosophe profond, critique caustique, pas méchant du tout ; se levant tard, sortant peu, pouvant, au besoin, garder la maison et faire une partie de piquet — désire trouver le logement et la pension dans une famille respectable — pas bigote — habitant une maison simple, propre, ayant un jardin, autant que possible, dans un des faubourgs de Bruxelles. Prix de la pension : 120 francs, 150 au plus.

On donnera les meilleurs renseignements.

[*De la main de Thoré*]

On pourrait ajouter que ce ménage modèle donnerait *gratis* aux enfants de leurs hôtes, s'ils en ont, outre l'exemple de toutes les vertus domestiques et sociales, des leçons de littérature et de broderie, de philosophie et de gymnastique, de latin et de couture, de géographie et d'histoire, de florimanie et de bibliomanie, de chasse et de natation, de dessin et d'architecture, mais pas de leçons de danse ni de calcul.

Au besoin on parle anglais et allemand, on lit l'espagnol et l'italien, et on devine toutes les autres langues vivantes.

La femme est de première force pour les fins travaux à l'aiguille et pour les jeux délicats de l'esprit ; l'homme pour la physiognomonie et la bonne ou mauvaise aventure. Tous les deux ont beaucoup voyagé et beaucoup regardé, beaucoup ri et beaucoup pleuré. Aussi ont-ils à la fois le mot pour rire et le mot pour penser. Tolérans par-dessus tout, et vivant volontiers avec les petits, les simples et les pauvres.

Il y a encore beaucoup à dire pour décider quelques bourgeois du Marais à nous prendre en pension, mais vous ajouterez le nécessaire.

13 octobre 1853. — Nous avons reçu votre lettre du 11. *The poor delicate Milady is very afraid !* Gallait lui a communiqué ses appréhensions. Pour moi, je pense que ce doux ar-

tiste exagère beaucoup, afin de ne rien faire. Ne parlons donc plus de son intervention. On se passera d'autorisation officielle. Le tout est de trouver un bon nid, et nous commençons à être pressés. Nous partirons demain avec plaisir, si vous nous écriviez qu'on nous attend quelque part.

J'ai retrouvé, dans l'*Indépendance* d'hier 12, le programme du concours de la *Société de la paix*, de Londres, 6 250 francs à gagner, et une des plus belles questions du monde à traiter, politique et socialisme ! Et je sais déjà une partie du travail ! Le reste nécessiterait des recherches à la Bibliothèque. Voulez-vous que nous fassions cela à nous deux ? Nous mettrons nos deux noms. Nous partagerons l'honneur, et, si vous méprisez l'argent, je ne serai point embarrassé pour le prendre. L'*Histoire du développement des armées permanentes en Europe*, quel texte admirable pour démolir notre ennemi le soldat ! Et nous pourrions y mettre toutes nos idées, la *Société de la paix* étant pour l'abolition de la guerre. Nous ferions un chef-d'œuvre. Je me sens toutes les qualités pour cette œuvre-là : passion, clarté, concision, etc. Seulement il me faut un collaborateur, car je ne puis aller publiquement aux bibliothèques et à la recherche des nombreux documens nécessaires. Je vous en prie, unissez-vous à moi dans cette bonne action. C'est votre devoir de travailler à l'émission de vos idées, aussi bien qu'à la propagation des idées des autres.

Allons, cher Félix, pensez-y. Lisez le programme, qui est simple et net. Prenez, comme moi, la chose en passion, et mettez-vous y tout de suite. Ce sera une noble occupation pour nos deux mois de fin d'année, car il faut envoyer le mémoire le 1er janvier 54. Mais nous avons le temps. Le plus long est la récolte des documens. Pour écrire, je m'en chargerais bien en huit jours. Rappelez-nous donc sans retard à Bruxelles et nous commencerons (1).

Ostende, 18 octobre 1853. — *Dear saviour* (2), le docteur (3) nous a signifié vos « instructions diplomatiques », à savoir de lanterner ici et de ne pas nous exposer, pour le moment, à de nouvelles complications. Mais nous ne tenons pas plus compte de votre conférence pacifique, que si nous étions, moi le Czar, et Milady le Grand Turc. Nous voulons envahir la principauté du Brabant et occuper quelque fortification sur les bords de la Senne. Du diable si la diplomatie et toutes les ruses nous en chassera. Nous en subirons toutes les conséquences. C'est pourquoi, malgré vous et Verhaegen et le reste, nous demandons à faire, le plutôt possible, notre

(1) Une note jointe à cette lettre prouve que le manuscrit de ce travail fut envoyé en temps utile à M. Henry Richard, secrétaire du Comité du *Congrès de la Paix*, 19 New Broad street, Finsbury, à Londres. Voir, d'ailleurs, la lettre du 10 septembre 1854.

(2) En anglais; « Cher sauveur »

(3) Le docteur Verhaegen, dont le fils dirigeait le casino d'Ostende.

entrée à Bruxelles, avec l'intention d'y hiverner. Arrangez-vous donc en conséquence, et préparez y, sans retard, notre quartier d'hiver.

Nous avons assez de la mer. L'air salé nous porte sur les nerfs et nous exaspère le sang. Et puis, surtout, je veux travailler. Je veux faire, avec vous, *hic et nunc*, ce travail séduisant sur l'abolition de l'armée, qui est tout à fait dans nos convictions, qui ne peut manquer d'être utile, quoi qu'il arrive, et qui peut produire 6,250 francs ! — Soyez sûr que, si nous le faisons à temps, nous aurons soit le premier, soit le second prix. Mais il faut nous presser : le mois de novembre tout entier n'est pas de trop pour récolter les renseignemens. En décembre, on les mettrait en ordre et on écrirait la chose, avec quelque plume de fer ou d'acier, digne de lutter contre toutes les épées des soudards de l'Europe.

J'ai passé aujourd'hui, chez le docteur deux heures à *blanchir* ensemble un petit travail qu'il a écrit sur... *la Teigne*. C'est extrèmement intéressant et ce sera expliqué et peigné en bon français. Je revois aussi deux brochures, la *Phosphorescence* et — la *Suture du périnée* — dont il prépare nouvelle édition. C'est un élève extrèmement inquiet de bien faire, et, comme je suis un excellent maître, son style profitera certainement à ces amicales conversations.

Ostende, 26 octobre 1853. — Enfin, enfin, la veste est faite et parfaite. La voici qui vous arrive

par ce même convoi. Combien de fois Milady s'est « insurgée » contre la qualité de l'étoffe, qu'elle appelle irrévérencieusement « une toile à torchon » ! Combien n'a-t-elle pas regretté de n'avoir pas choisi quelque fin piqué blanc qui fît valoir la correction et la finesse de son travail ! Au moment d'abandonner son chef-d'œuvre à la publicité et à la critique, elle éprouve cette terreur modeste de l'écrivain, le jour où paraît son premier livre ; du peintre, le jour où son tableau reçoit le plein soleil de l'exposition.

Quant à moi, qui suis responsable du dessin général et de la coupe de l'œuvre, je ne vous cache pas que j'ai l'aplomb des vieux artistes et que je défie, du haut de ma science architecturale, tous les examens et toutes les expériences des plus indécrottables critiques.

C'est pourquoi je n'ai pas hésité à signer en rouge, de mon triangle républicain. Là dessus, nous avons failli brouiller notre ménage, Milady prétendant que c'était de la dernière insolence, et qu'elle retournerait plutôt son aiguille contre son propre sein que de l'employer à ce caprice ; que son inscription d'*Ostende* suffisait au souvenir ; et mille autres raisons que je suis obligé de soupçonner, car elle n'a jamais voulu me les déduire. J'ai donc été réduit à exécuter moi-même ma marque symbolique, avec une aiguillée de coton, dérobée dans la boîte aux fils.

Qui a été bien surpris du résultat de mon travail et de mon adresse à broder ? C'est Milady !

Quoi qu'elle soit fort experte en toute sorte de *point*, il lui a été impossible de deviner le point que j'ai inventé pour cet usage. Je l'ai même défiée de le défaire, tant mon procédé est à la fois compliqué et simple, comme toutes les choses naturelles que l'instinct révèle aux hommes naïfs.

Alors elle a eu, du moins, la bonne foi de convenir que c'était très joli, et que cette petite triade ne faisait point de tort à son « Ostende ». Entre nous, je trouve mon *point* plus délicat et plus nerveux que le point boursouflé et mou de ses lettres grossières. Dites votre avis sur les deux points en question, mais avec impartialité et indépendance, en dehors de cette prévention qui vous est habituelle pour les faits et gestes, dires et manifestations quelconques de Milady. Après tout, si ce triangle ne vous plaît pas, défaites-le — si vous pouvez.

A présent vous êtes prié de remarquer la façon régulière dont la veste se plie. C'est là où est « la preuve », comme on dit en mathématiques. C'est là ce qu'il faut faire remarquer au tailleur, si vous lui donnez ce modèle, avant que je sois là pour nous faire faire tous deux ensemble quelque paletot d'hiver. C'est cette égalité des morceaux et cette concordance de toutes les parties qui constitue l'invention et le chef-d'œuvre.

Nous avons été embarrassés pour le placement des boutons, et vous nous avez manqué, à cet instant suprême et décisif. Mais si les boutons

sont trop écartés ou trop rapprochés pour votre carrure, il est toujours facile de les recoudre autrement.

Il va sans dire qu'un paletot d'hiver exige d'autres combinaisons, par exemple une doublure entière, et peut être quelques perfectionnements, pour lesquels votre présence nous eût été nécessaire. On exécute mieux d'après nature, que de simple « chique », comme disent les artistes.

Si vous voyez master Charles Mainz, ayez soin de lui montrer votre veste, pour lui prouver que je suis tailleur. J'ai aussi, depuis longtems, l'idée de faire des chaussures, et nous pourrons combiner cela ensemble; Milady me refusant avec obstination son concours, sous prétexte qu'elle n'aime pas à toucher au cuir, vu la délicatesse de sa peau. Mais vous, vous comprenez, comme moi, l'importance du soulier, pour la bonne humeur et la vertu !

De la Glaize, Dimanche 23 avril 1854. — M'y voici, mais si mal qu'il m'est impossible d'y rester. J'ai pris le parti de retourner, dès demain, par Spa, voir M. Deschênes, et s'il n'y a rien de mieux immédiatement, comme je le pense, j'irai coucher à Tirlemont, où j'attendrai de vos nouvelles pour rentrer dans la bonne capitale. Ne vous effrayez pas, pour moi, de Tirlemont. L'alerte était fausse, ou exagérée. Il n'y a pas eu la moindre apparence de surveillance, aucune inquiétude, et je m'arrangerai, d'ailleurs,

pour y arriver la nuit et gagner, tout seul, par des ruelles détournées, la maison de notre ami.

Ne me trouvez pas non plus capricieux pour renoncer sitôt à la campagne : vous avez bien vu la chambre de la Glaize, une chaise et une petite table, mais ce que vous n'avez pas vu, c'est le lit, *en foin,* sur une couche de paille à cru. On peut coucher sur la paille, quand c'est nécessaire, mais par plaisir, non. Il est impossible de demeurer une heure dans cette petite prison, ni d'y travailler. Par la *lune rousse,* qui est enfin venue, cette vie de campagne, dans de pareilles conditions, est sotte.

Je suis resté tout le jour dehors, par la pluie et le vent, et j'ai vu un pays admirable, la cascade de Loo, qui est le plus beau morceau de l'Amblève, et, par conséquent de la Belgique, à ce que je crois. C'est plus beau qu'Aywaille et Aemouchamps. Ce serait charmant pour une vie de pêcheur, de chasseur, ou de peintre, pendant une ou deux semaines, durant la belle saison qui permet de rester dehors tout le jour et avec quelques camarades. Mais, quand il fait mauvais, on est bloqué, et nulle autre ressource que la salle de cabaret. Vous comprenez donc bien ma résolution, n'est-ce pas? Et c'est pourquoi je vous prie de me chercher un petit quartier dans un faubourg — Namur? Léopold? ou autre. Depuis 10 francs jusqu'à 30.

Il serait bien à désirer que je pusse manger dans la maison, mais à défaut de cette commo-

dité, je sortirai le jour pour manger un beafsteack, ou je m'en ferai apporter un à la maison. Arrangez-moi donc cela pour le mieux, et sans retard, pour que je ne reste pas à charge de notre excellent ami. Il faut, d'ailleurs, que je me mette à écrire, et je ne pourrai écrire qu'une fois un peu établi à demeure. Je resterais dans cette installation jusqu'à ce que Milady puisse revenir, et je crains qu'elle ne soit retenue assez longtemps à Paris, peut-être deux mois encore. On songera, alors, soit à Ostende, soit à autre localité.

J'ai reçu une lettre de Milady; elle est triste et pas encore réacclimatée, dit-elle. Les nouvelles de Paris ne sont pas gaies : « La guerre fait peur.
« Elle n'était plus dans les mœurs. Mais on
« reconnaît qu'elle est nécessaire et que tout ce
« qui pouvait être fait pour l'empêcher a été fait;
« que Nicolas seul doit en porter la responsa-
« bilité. Il y a à Paris — je ne sais pas si c'est de
« même dans toute la France — une rage com-
« primée depuis longtemps, et qui se porte, fré-
« nétique, sur la Russie. Ce sera bien autre
« chose lorsque la guerre sera commencée. On
« dit que le sentiment patriotique est mort en
« France. Ce n'est pas vrai. Il n'est qu'endormi,
« et il se réveillera au premier coup de canon.
« Jamais on ne s'est moins occupé de politique
« intérieure, en France, qu'à présent : on ne
« s'occupe que de ses propres affaires, de ses
« écus. L'indifférence générale se retrouve dans
« les choses particulières. Notre *amie* (le peuple)

« que j'avais quittée l'an dernier exaspérée
« contre son mari, semble être devenue insen-
« sible à ses mauvais procédés. On sent bien
« qu'elle ne l'aime pas, qu'elle le méprise, mais
« la souffrance l'a abrutie, et elle est tombée
« dans le marasme. Je prends la femme en pitié
« et le mari en haine plus que jamais. Si vous
« étiez ici, moins indulgent que moi, vous enve-
« lopperiez le mari et la femme dans la même
« réprobation etc., etc... »

Vous voyez que tout cela est désespérant...
Mais l'imprévu ? Qu'allons-nous voir cet été ? Je
suis encore bien aise de n'être pas trop loin pour
voir cela.

10 septembre 1854. — Notre situation poli-
tique est moins tendue, à présent : « L'état sani-
taire de nos troupes est assez satisfaisant »,
comme on dit en style impérial. Dans les pre-
miers jours, une soixantaine de soldats ont
« passé au bleu », suivant l'expression pitto-
resque et cadavérique de notre cordonnier Van
de Vynkel, qui prétend que les bottiers et les
tanneurs sont toujours préservés des épidé-
mies (1). Après les soldats, du fort Napoléon
principalement, où ils sont logés dans des case-
mates et mal nourris, et voisins des remuemens
de terre, la *classe pauvre* a été un peu attaquée,
le « bon Dieu » voulant enseigner aux riches leur
solidarité avec la canaille. Aujourd'hui, tout va

(1) Le choléra régnait alors en France, comme en Belgique.

mieux. Ne vous inquiétez donc pas de nous. « La pâquerette », d'ailleurs, est souveraine contre toutes les épidémies.

La lettre du respectable Richard(1) me redonne de l'espoir pour les 250 *pounds*. Non, certainement, il ne faut pas publier. Nous avons parole écrite du gentleman que *la décision sera bientôt connue.* Il me semble que nous avons des chances, surtout à cause du chevalier Bunsen (2) et de son gouvernement. L'attitude de la presse hostile à la guerre et à Bonaparte est pour nous.

Je suis aussi embarrassé pour rester que pour m'en aller. Rester encore, après bientôt deux mois de séjour, c'est abuser. M'en aller, juste à ce moment de crise, ça n'a pas bonne mine. Je voudrais bien servir à quelque chose au docteur, et dès le commencement, bien avant votre départ, je m'étais mis à sa disposition, mais je n'ai pas encore eu occasion d'ôter « mes mains de mes poches ». Vous pensez que je serais un fameux « frère de charité ». Pour ma part, je ne crains absolument rien, et je serais heureux de me dévouer à ceux que j'estime et que j'aime.

Vous, cher ami, et les vôtres, comportez-vous bien, quoique le danger ne soit pas imminent à

(1) On a vu plus haut, que ce M. Henry Richard était secrétaire du Comité du Congrès de la paix, à Londres. C'est à lui que Thoré avait envoyé son travail *contre la guerre.*

(2) Chrétien Charles Josias, chevalier de Bunsen (1791-1860); érudit et diplomate allemand, ambassadeur d'Allemagne à Londres.

Bruxelles. Croyez mon instinct de « carabin » et de bohémien. Prenez un régime tonique. Mettez-vous tous à aimer un peu plus le vin *généreux*. On l'a toujours appelé ainsi, parce qu'il donne : il donne la force, la santé, la gaieté, l'activité.

Ne méprisez pas la Matière, c'est-à-dire la nature, qui est notre mère et notre nourrice, comme l'Esprit est notre père et notre éducateur. Ce qui vous semble un excès dans vos habitudes excessivement tempérées, est à peine la condition normale. Une ou deux « gouttes » de vin aux enfants ; 3 ou 4 aux femmes ; 4 ou 5 aux hommes ; 5 ou 6 aux docteurs et aux carabins.

Trouvez-vous la proportion surnaturelle ? Si tout le monde buvait du Bordeaux et mangeait du roastbeaf, le choléra s'en irait au diable. Ne ferons-nous pas quelques articles ou quelques brochures sur ces idées confortables ? Mais il faudrait que je fusse à Bruxelles ; car l'air marin que nous vantons tant est plus apéritif pour l'estomac que pour la pensée. J'ai grand désir de travailler, et je rougis de ma paresse. Trouvez-moi donc, vite même, un gîte provisoire. Si je servais à quelque chose ici, je ne m'en irais pas, mais je n'y sers à rien, malheureusement — heureusement.

20 octobre 1856. — Merci de votre lettre affectueuse, Felicio. Votre amitié fraternelle que vous m'avez si assidûment témoignée par les faits, me fait toujours du bien, quand elle est parlée ou écrite. Je suis français par là. Dans ces dernières

heures, vous avez senti que j'étais très malade au moral, et vous m'avez bien soigné. Je suis un peu regaillardi par l'activité et la curiosité du voyage. Vous n'imagineriez pas tout ce que j'ai fait depuis mon départ. Je n'ai pas perdu un quart d'heure de jour, et avec mon emportement au travail. Aussi je suis très fatigué tous les soirs. J'ai vu La Haye en détail et en perfection, et je suis arrivé ici vendredi pour dîner. J'ai des notes pour faire des volumes, et j'ai fait des découvertes de dates et autres, les plus curieuses. J'ai passé un jour entier avec Lacomblez qui a été excellent pour M. Delhasse. Ici, j'ai déjà vu le musée, la collection Van der Hoop, l'exposition des artistes vivants, etc. Mais, je ne veux point vous raconter tout cela. Je vous le dirai en causant, ou bien je l'écrirai à Milady dans une lettre que vous lirez. — Mais voilà mon inquiétude! Pourquoi n'ai-je pas de lettre d'elle depuis quinze jours? Je suis fort tourmenté. J'attends de ses nouvelles pour lui écrire.

Peut-être resterai-je encore vendredi. Mais *certainement*, je coucherai samedi à Rotterdam; quoi qu'il arrive, je pense n'y rester qu'un jour. Si j'y suis vendredi, comme j'y compte, je reprendrai dimanche la route de la Belgique. Je serai toujours à Bruxelles lundi.

Oh! que c'est beau les villes de Hollande! La Haye, c'est charmant, *very pleasant*, mais sans beaucoup de caractère national. Mais Amsterdam, grand, vivant, actif, singulier, ori-

ginal, une des villes intéressantes de l'Europe. Je reste un peu plus que je ne croyais, car je veux voir tout — à peu près. Du reste, j'ai dépensé si peu, que je suis encore très riche et que je rapporterai de l'argent. Si, par hasard, j'en avais besoin, je vous demanderais de m'en envoyer. Le fond de ma vie n'est pas cher du tout ; ce sont les *gulden* distribués à droite et à gauche, à des riens, concierges, domestiques, etc., qui ruinent.

Que la *Revue*(1) a été indolente de ne m'avoir pas fait faire ce travail pour elle ! Je l'aurais alimentée pendant un an, et j'aurais assuré son succès. J'en aurais bien appris aux Français, car moi qui en savais déjà assez long là dessus, j'ai appris beaucoup moi-même en revoyant et en étudiant avec un soin minutieux. Ah ! si la Hollande voulait me faire faire les catalogues de ses musées ! Il n'y en a point de catalogues, que des notes insignifiantes, et pour tant de trésors ! Ils ne connaissent point du tout eux-mêmes leurs maîtres, ni les œuvres les plus célèbres de leurs maîtres. Personne ne peut rien dire sur la *Ronde de nuit !* Ah ! si j'avais un photographe sous la main pour cela, et bien d'autres tableaux !

Oui, je suis extrêmement inquiet de Paris, et cela seul me trouble. Qu'y a-t-il donc ? Dites m'en

(1) Il s'agit de la *Revue Universelle des Arts*, publiée par Paul Lacroix et Marsuzi de Aguire. Bruxelles, 1855-1866, 23 vol. in-8.

votre avis, et écrivez un mot, ou bien j'écrirai, en vous transmettant la lettre. Je l'aurais fait déjà, si je m'étais assis un moment. Mais, je prends le café à 8 heures, je sors à 9 pour prendre des notes devant les tableaux jusqu'à quatre heures, sans m'arrêter une minute. Je rentre dîner, et je me promène dans la ville le soir. Je l'ai aussi un peu vue le jour ; samedi les juifs, dimanche les bourgeois, et le port, et tout. Je m'y connais, à présent, comme chez moi, malgré les terribles canaux. J'ai la faculté des pigeons, vous savez. Sitôt arrivé, je suis sorti de l'hôtel tout seul, sans demander rien à personne. J'ai tournaillé un peu, et, bientôt orienté par le ciel et par la terre, j'ai connu les grandes lignes, bravé les zigzags, et je ne me suis pas égaré du tout. J'allais ainsi à Londres partout, sans parler à personne. Je me reconnaîtrais à Constantinople ou à Pékin.

Quel malheur que vous ne soyez pas venu avec moi ! Vous eussiez été bien intéressé à tout, et moi, bien gai d'avoir un compagnon. Peut-être y viendrons-nous quelque jour ensemble. Moi, j'y veux revenir, et voir, cette fois-là, les autres villes, quoiqu'elles n'aient guère de tableaux et d'objets d'art, mais elles sont curieuses par les mœurs ; les moindres villages aussi. On en reparlera. Je n'ai vu aucun français à La Haye, ni ici. Nous avons très beau tems, froid.

Poussez la *Revue*, pour qu'elle soit avancée, quand je reviendrai. J'ai vu, un moment, M. Ba-

kinsen qui me donnera des notes. Je verrai demain M. Scheltema (1).

A madame Thoré.

12 juin 1856. — Quoique je sois certain que *toutes les lettres* sont *ouvertes* par ordre de votre gouvernement, puisque vous vous méprenez absolument sur ma situation, je suis obligé de vous donner quelques explications. Si, par suite, il m'en survient malheur, et du trouble dans ma solitude, tant pis !

Vous paraissez croire qu'il y a eu une amnistie quelconque pour les citoyens que des condamnations ou des proscriptions ont éloignés de la France. Ce sont, sans doute, vos journaux bonapartistes et vos prêtres qui vous trompent. Il y a eu seulement un avis, répété depuis des années, portant que les *proscrits* qui veulent écrire une *demande en grâce* et une *soumission* à l'Empereur, peuvent en essayer, et que, si le gouvernement impérial trouve leur soumission assez dégradante, il leur permettra de rentrer chez eux. C'est aux proscrits à voir s'il convient de subir une position tout à fait exceptionnelle parmi leurs compatriotes, en signant une *acceptation formelle* du régime bonapartiste, laquelle n'est point exigée des autres citoyens.

(1) Le docteur P. Scheltema, archiviste d'Amsterdam, auteur d'une étude sur *Hobbema*, qui, traduite par M. Charles de Brou, de Bruxelles, et annotée par W. Bürger, parut, en 1864, dans la *Gazette des Beaux-Arts*.

Mais cela ne s'applique point aux *condamnés* par arrêt de hautes ou basses cours. Même avec une *soumission écrite*, ils ne seraient point relevés de cette condamnation, sans un décret spécial et *personnel* qui l'annulle.

C'est là précisément mon cas. Je ne suis point *proscrit* par arbitraire de l'empereur ; je suis *condamné* par arbitraire de ses magistrats. Si je rentrais aujourd'hui en France, ils m'enverraient tout simplement à Cayenne, quoique je ne sois condamné que par contumace, car ils ne prendraient pas la peine de rassembler, pour moi, leur tribunal.

L'espèce d'avis publié, je crois, au moment de la naissance de leur prince, et qu'on vous a expliqué, apparemment, comme une sorte d'amnistie, n'a donc modifié *en rien absolument* la situation antérieure. Avant cet avis, comme depuis, on a pu demander des grâces et en obtenir. Plusieurs *proscrits* sont rentrés ainsi presque tout de suite après le 2 Décembre. Il y a même eu des *condamnés* qui ont été *graciés*. J'ai toujours eu, comme eux, la faculté de *demander grâce*, et peut-être aussi la possibilité de l'obtenir. Mais il paraît que ce n'est pas mon idée, puisque, depuis huit ans, je n'ai pas usé de cette faculté.

Quand vous me parlez de rentrer en France aujourd'hui, c'est donc comme si vous me disiez — comme vous auriez pu me le conseiller il y a sept ans : « Ecris une belle lettre au gouvernement impérial pour déclarer que tu es un infâme

misérable, que tu as commis tous les crimes, qu'on a eu raison de condamner une pareille brute, aussi imbécille que méchante, aussi dépourvue d'intelligence que de moralité ; mais que tu te repens, que tu abjures toute ta personnalité, esprit et conscience, et que tu demandes la faveur d'être le sujet de quelqu'un qui dispose de la France et qui disposera de toi, à son bon plaisir.

Mais, si je pouvais consentir à me vendre ainsi, corps et âme, j'aurais été stupide de ne l'avoir pas fait dès le commencement ! Ayez la bonté de croire que je ne le ferai jamais.

Je ne puis donc pas plus rentrer en France aujourd'hui, qu'il y a un an, qu'il y a sept ans. Je n'y rentrerais que par une *amnistie sans condition*, si la fantaisie en prenait à votre souverain maître. En attendant, ma position à l'étranger n'a donc point changé, et mes *cachoteries si comiques*, comme dit ma sœur, tiennent seulement à ce que les gouvernemens étrangers, sous la pression de votre Empereur, peuvent disposer de moi. C'est pourquoi je ne puis pas même vous dire où je suis, car, si on le savait, on me *forcerait à m'en aller ailleurs*. Mettez que je suis en Angleterre, en Ecosse, en Belgique, en Hollande, en Suisse, en Allemagne, où vous voudrez. Où je suis, je vis dans une retraite absolue, ne voyant personne, sortant à peine, et travaillant toujours. J'ai l'avantage que mes faibles ressources pécuniaires, qui ne me suffiraient pas dans d'au-

tres pays, m'y suffisent. Je tiens donc à y rester. Mais si votre gouvernement le devinait, en lisant cette lettre, il ne manquerait pas de me faire renvoyer. Prêtez-vous donc, s'il vous plaît, à mes cachoteries, d'où dépend ma sécurité présente et future.

... Je ne comprends pas ce que vous appelez me *refaire une position* : ma position est toute faite — dans le passé. *J'ai été* un homme de lettres, et je le serais encore, si les circonstances changeaient, ou je ne serais plus rien. Je n'ai aucune ambition que de conserver ma conscience intacte et mon esprit indépendant. Je mourrai donc comme j'ai vécu — *libre*, de cette liberté morale que la prison, l'exil, les persécutions, les tortures ne sauraient atteindre. Cela me suffit, puisque cela ne peut pas être autrement. Et, pour vous dire en un mot toute ma pensée, je ne changerais pas ma vie, malgré mon isolement, ma pauvreté et mon obscurité, malgré l'oubli, la désapprobation et les railleries de mes plus proches, je ne la changerais pas contre celle des empereurs, des maréchaux, des ministres, des millionnaires, et de tous ceux qui *ont du succès*.

Ce que je regrette le plus, ma chère mère, c'est de ne pouvoir aller te voir, mais je n'en désespère point, cependant. Nous sommes en un temps archi-fou, où les peuples et les hommes ont perdu toute boussole et voguent au hasard.

Le hasard pourra me ramener près de toi.

Je t'embrasse de loin.

Madame Thoré à son fils.

23 juin 1856. — Que je désirerais, mon pauvre ami, te détromper, surtout de choses que tu t'imagines et qui ne sont point réelles !

1° Personne ne décachette tes lettres, ni les miennes, on ne s'occupe même plus, en France, de toutes ces choses, qui se sont passées depuis plusieurs années.

Tu parles de journaux, surtout de l'*Univers* ; je ne connais ici qu'une personne qui le lise, et c'est une vieille demoiselle ; les prêtres même ne s'en soucient point, ils ne s'occupent point de politique.

Est-il possible que tu te fasses volontairement, d'après tes idées fausses, prisonnier et même esclave... ?

Peut-on être plus malheureux que d'être renfermé avec l'idée que l'on sera pris si l'on sort, ou si l'on connait seulement le lieu qu'on habite ? Mon cœur saigne à cette pensée, et je voudrais à tout prix te rendre libre...

J'aimerais mieux, mille fois mieux recouvrer ma liberté en écrivant, s'il le faut, que jamais je n'écrirai, ni ne dirai, ni ne ferai rien de ce qui regarde la politique, ni le gouvernement que *Dieu* veut qui existe !

Tu n'as pas besoin de t'accuser d'avoir fait des crimes, on sait bien que tu n'en as point commis, mais il est juste, il est naturel de promettre qu'on

ne s'occupera point de choses *qui ne nous regardent point*.

Après cela, on doit se trouver bien heureux d'être libre et de vivre en paix et sécurité.

Il faut être fou pour vouloir imposer des lois au grand maître qui régit l'univers (Dieu) et se faire soi-même prisonnier, esclave de ses passions, toute sa vie. N'es-tu pas déjà assez vieux, et cet ordre de choses ne peut-il pas durer vingt, trente, quarante ans, si Dieu le veut? Au surplus, que t'importe, pourvu que tu sois libre?... Tu n'es obligé de *t'occuper que de toi seul*... Ah! si j'étais à ta place! il y aurait longtemps que je serais revenu dans mon beau pays où l'on est si tranquille, si en paix, mais pour cela il ne faut pas nourrir dans son cœur de la haine, de l'envie, de la vengeance; il faut en chasser tous ces vices, ou l'on ne sera jamais heureux.

L'Empereur est passé ici lundi 9 juin; je ne m'attendais pas, à mon âge, de le voir; je suis bien contente *de l'avoir vu*. Il allait porter des secours et des consolations aux inondés. Il est descendu ici avant le faubourg des Bancs, où l'attendaient les autorités, tout le collège et les habitans de la ville; il a passé les élèves en revue, s'est entretenu avec plusieurs personnes, avec le maire, les adjoints, dont fait partie M. Salmon, ton parent, et d'autres. Il a passé la ville au pas, il s'est arrêté sur la place du Pilory, où l'attendait le clergé.

Notre digne curé lui a adressé quelques mots.

L'Empereur, debout dans sa voiture, la tête découverte, lui a tendu la main avec bonté et simplicité ; il lui a témoigné combien il était reconnaissant de cette démarche du clergé. Puis il repartit pour Angers. Là, à Trélazé et ailleurs, seul, sans escorte aucune pendant tout son voyage, au milieu de *ces gens de la Marianne* qui criaient avec l'accent d'une vive reconnaissance : « Vive l'Empereur !... »

Il était dans un petit bateau, avec le maire et un autre ; il a exposé sa vie plusieurs fois (1).

Je te remets, ci-inclus, un billet de banque de 200 francs, dont tu m'accuseras réception de suite. Ta sœur te donne 100 francs et moi autant, et tu ne diras plus que tu es pauvre, puisque tu as 1500 francs de rente et que tu travailles, dis-tu, tous les jours. Tu ne te donnes sûrement pas cette peine sans fruit, ou tu serais bien dupe.

Enfin, mon pauvre fils, j'ignorais que tu étais dans une si triste position ; je croyais que, restant tranquile, ne disant, n'écrivant rien qui pût te compromettre, tu avais au moins l'esprit en repos, mais au contraire, quel supplice tu t'imposes !... C'est incroyable !

Je désire te revoir, mais te revoir libre ; il ne faut pas tarder ; à mon âge le tems presse, et si tu ne veut rien faire pour te tirer de là, que tu préfères rester toute ta vie dans ta prison, il faudra bien que je fasse ce sacrifice.

(1) L'Empereur effectua, du 6 au 9 juin, un voyage dans le but de visiter les victimes des inondations de la Loire.

Adieu donc, pauvre aveugle qui s'obstine à ne pas voir la lumière !

Écris nous, à l'avenir, des choses plus raisonnables !

<div style="text-align:right">TA MÈRE.</div>

23 juin, anniversaire de ta naissance.

Ne m'écris donc plus sur ce vilain papier où l'on ne peut déchifrer l'écriture, et sois bien persuadé que personne ne s'occupe de nous.

[Les mots en italiques, dans l'original de la lettre qui précède, ont été soulignés au crayon rouge par Thoré.

A partir de 1853, toutes ses lettres à sa mère (à l'exception de celle du 12 juin 1856 ci-dessus, dans laquelle il se décide à certaines explications), devenant très laconiques, et n'offrant aucun intérêt pour nos lecteurs, nous nous bornons à des extraits de sa correspondance avec M. Delhasse.]

À M. Félix Delhasse.

Manchester, 5 mai 1857. — Je rentre à 8 heures du cérémonial. Je suis éreinté. Je suis resté debout, sans remuer, de 11 heures à 2 heures et demie, attendant prince Albert. Mon billet m'avait donné droit à entrer dans le sanctuaire, et j'ai eu bon à voir, de très près, mon prince et sa suite. Une des têtes les plus remarquables était celle de votre Van de Weyer (1),

(1) Sylvain van de Weyer. (1803-1874), ambassadeur de Belgique à Londres.

à ce qu'on m'a dit; longs cheveux blancs, une tête à la Franklin.

On a fait des speachs, de la musique, avec 300 *performers* (1), etc. Après quoi, prince Albert et sa mascarade ont visité en procession les galeries, et, à mesure qu'ils sortaient d'un salon, on y laissait entrer les assistants. Vous pensez que je ne me suis plus occupé de la fin de la cérémonie. *J'ai tout vu !* et jamais, jamais, je n'ai vu rien de pareil, en certains maîtres, pas en mon Rembrandt, malheureusement, etc., etc. Vous pensez que j'étais à tomber évanoui de fatigue. Je me suis refait au *refreshment*, quand on m'a mis à la porte, des derniers, et me voilà chez moi, très bien installé, grâce à M. Mégevaud, au coin du feu, éclairé au gaz. *C'est confortable.* Il n'y a plus qu'à écrire… rien que ça !

J'ai reçu votre lettre hier, avec les magnifiques incluses à cachets, lesquelles d'ailleurs ne me sont plus utiles, mais m'ont fait plaisir pour la bonne volonté du *Siècle* et de cet excellent Paul (2). Précieux autographes dans mon dossier.

Rassurez-vous sur la questions des chapeaux. Les dames ont pu apparaître avec des toilettes de toute couleur et des chapeaux bigarrés. Oh les belles couleurs de perroquets ! — *Without bonnets !* Ça m'a fait l'effet du : *Plus de prêtres !*

(1) Artistes.
(2) Paul Lacroix.

du bon évêque de Namur. Les hommes, Dieu merci pour moi, étaient en *morning coat*.

J'ai déjà eu de l'agrément pour plus de dix livres, comme ce sacré *Sacré* (1) qui disait devant la mer, à Ostende : « Ça vaut bien dix francs ! »

Mais je n'ai pas le temps de causer. Je dois écrire aussi à mon unique Lady, près de laquelle toutes les ladies que j'ai vues aujourd'hui (j'en ai vu de *beautiful*, la race du *country* est superbe !) ne me sont de rien. A ma mère aussi.

Vous devriez bien accepter l'invitation du révérend. Que de curiosités de toute sorte ! Pays, ciel, habitants, mœurs, outre les trésors d'art. Si vous étiez avec moi, je n'aurais jamais fait un plus intéressant voyage.

J'enverrai, demain, un premier article au *Siècle*, et un ou deux autres tout de suite, après quoi je me débrouillerai là-dedans, car je n'ai vu qu'en gros, dans un éblouissement. J'y passerais bien un ou deux mois d'études fructueuses. Mais bah ! dans une huitaine, je saurai tout.

Manchester, 13 mai 1857. — J'ai reçu, hier soir, votre bonne lettre. Je vois que la Belgique est toujours à sa place sur le continent. Mais, peste ! on y fait du bruit, avec ce petit volume de 300 pages ! Il ne faut à tout que de la patience, c'est-à-dire du temps. Le temps c'est non seulement de l'argent, mais c'est tout : la vie — et la

(1) Aubergiste du village de Louveigné qui tenait l'auberge du *Cochon gras*. (Voir *Les bords de l'Amblève*).

mort. Vous devez avoir un temps superbe. Ici nous avons eu froid comme en hiver, et, depuis hier, un temps épais dans lequel j'étouffe. Je n'ai jamais été bien depuis que je suis ici, et je serais incapable d'y travailler. Du diable, si on fera jamais ici des artistes, des hommes d'imagination, des poëtes ! Heureusement que leurs articles ne doivent passer qu'hebdomadairement. J'ai envoyé deux mauvaises petites tartines aussitôt après l'ouverture, et, à présent, j'attends le grand catalogue d'abord ; car le premier petit est plein d'erreurs et n'est bon à rien. Je ferai une douzaine d'articles sans quitter, une fois rentré *chez moi*, dans votre bon pays qu'on aime tant — surtout quand on n'y est pas. Mais du moins on y a du café et du vin. Ici, je suis lourd comme une machine à vapeur et aussi, comme elle, plein de fumée. Oh ! l'horrible pays ! Je pense partir dimanche 17. Berjeau, que j'ai vu le soir en passant, m'aura un *lodging* pour une semaine. Je verrai Buckingham, le British et le reste, et je *rentrerai*, si le destin le permet, samedi 23 par le bateau d'Ostende, peut-être même mercredi 20, si je ne puis pas voir, à Londres, ce que je veux.

Pensez donc, si ça se trouve, à me mitonner le placement d'un petit volume, soit l'*Exposition de Manchester*, mes articles du *Siècle*, refaits et complétés, soit une histoire de l'École anglaise. Vous pensez qu'elle est là tout entière, dans sa beauté. C'est peu de chose, sauf une demi-dou-

zaine. Mais encore est-il intéressant de connaître ça.

Les Rubens et les Van Dyck, vos deux grands maîtres, sont là en quantité et en qualité, et tiennent le haut bout, sur tous, sur les Italiens, sur mon Rambrandt aussi. Ils ont, de concurrens, les Valasquez et les Murillo, qu'on n'a jamais vu plus beaux, et encore quelques autres maîtres. Oh! les trésors qu'il y a là! Mais, entre nous, il n'y a pas la crème de ce que possède l'Angleterre. Rien de lady Peel, presque rien de Westminster, les plus riches. Peu de Buckingham palace, sauf en portraits. Des merveilles pourtant, en somme. J'ai parlé aussi à Paris de traduire les trois volumes de Waagen : *Art Treasures in England.*

19 mai 1857. — J'ai l'espoir de voir Buckingham palace et les autres. Si j'ai fini vendredi, je partirais samedi, en prévenant le docteur. Sinon, j'attendrai au mercredi suivant, 27. Ce qui me fait hésiter aussi à samedi, c'est que madame Mégevaud et son fils vont justement, ce jour là, par le steamer; n'est-ce pas singulier? Et je crains un peu les imbroglios de Bürger et de Francis, qui seul doit se trouver là. Arrangez aussi, autour de vous, dans votre maison, toutes choses pour éviter les embrouillemens avec madame Mégevaud qui, je crois, va passer vingt-quatre heures dans votre famille, et parlera de Bürger. Elle l'a reçu à dîner et a été, pour lui, pleine de grâce. C'est une femme très aimable et très distinguée. Je l'aime beaucoup, et

encore quelle singularité! Elle va, ils vont à *Kreuznach!* et c'est à Kreuznach que nous devons aller avec Milady. Le père va les retrouver en juillet, et ils y resteront un ou deux mois. Bürger, qu'ils y reverront peut-être, doit donc rester Bürger pour eux. Il a dit qu'il y irait peut-être, avec des *personnes de sa famille*, une dame malade et sa nièce, etc. Mais vous savez arranger toutes choses, et vous vous tirerez de là.

Les deux premiers articles du *Siècle* sont très mauvais, mais on se rattrapera plus tard. J'en envoie un aujourd'hui. Je ferai le tout, une fois rentré *Catharina's Street.*

J'ai rencontré, à Manchester, Charles Blanc, envoyé par le *Courrier de Paris* et l'*Artiste*. Voilà un concurrent. Que le diable emporte ce *veau!* comme nous l'appelons (1).

Londres, 23 mai 1857. — J'ai réussi à presque toutes mes tentatives. J'ai permission pour Buckingham, lundi et mercredi, pour la galerie Baring mardi, pour Ellesmere un autre jour; peut-être aurai-je Westminster, etc. Toute ma semaine sera donc occupée sans perdre une minute, et sans compter Hampton et Windsor que je retournerai voir, si possible : donc, je partirai samedi à 6 heures du matin et je serai vers six heures du soir à Ostende. Je préviendrai le docteur, chez qui je coucherai. J'enverrai d'Ostende ma

(1) Charles Blanc a réuni ses articles sous le titre *Les Trésors de l'art à Manchester* (1857, in-12).

malle pour les marchandises à Catharina, et j'arriverai, la canne à la main, dimanche, soit le jour, soit le soir. Approuvez-vous? Ne me grondez pas de rester un mois, quand je ne devais être que huit jours. Pensez à ce que je vais voir!

Donc encore, au lieu d'user du bon sur M. Mégevaud, ce qui est ennuyeux pour vous, pour eux et pour moi, envoyez-moi lundi ou mardi un papier de *five pounds* par la poste, à ma même adresse: *Tilmann, 7, great Titchfield Street, Cavendish Square*. J'aurai bien plus qu'il ne me faudra, car je suis habillé maintenant, un *suit* complet pour 3 livres, et j'ai encore 3 *sovereings*. Mais il y a l'imprévu! Je me suis ruiné en catalogues.

Bruxelles, 28 juillet 57. — Hélas oui! il fait les plus beaux ciels du monde, et des couchers de soleil comme on n'en voit guère, et l'eau de la mer est bien bonne, et j'ai un cruel besoin de me baigner — mais il faut encore retarder de quelques jours. *Le veau* fait là-bas, contre moi, des abominations que je vous raconterai, et Renouard est bien pressé de finir son volume. Je dois donc terminer mes derniers articles et attendre épreuve de tout ce qu'ils ont qui va être enlevé *subito*. J'espère, chaque jour, recevoir ces épreuves que je corrigerai nuit tenante, et, cela fait, j'irai vous trouver, mais probablement pour deux jours de Blankenberghe seulement, sans *peregrinage*, car je devrai être à mon poste pour corriger la suite!

Bruxelles est en pleine bacchanale, comme on ne l'avait jamais vu. Ça doit tenir à la comète. Il y avait, hier soir, plus de monde autour de l'Hôtel de ville qu'on n'en avait vu amassé nulle part aux grandes fêtes de l'anniversaire. Et des illuminations! J'ai vu avec peine que M. Jan avait laissé toute sombre votre maison. Quant à moi, j'avais mis à ma fenêtre un transparent jaune d'œuf, sur lequel j'avais composé une glorieuse devise de nos mœurs flamandes:

<div style="text-align:center">

FARO IN

SCHOLE

EN

NIET WORK! (1)

</div>

Cela a eu beaucoup de succès, et j'ai manqué d'être porté en triomphe. J'avais eu envie de mettre, au lieu de la dernière ligne: *FAR NIENTE*, qui est le vrai mot, mais j'ai craint d'être pris pour un proscrit italien, et impliqué dans la grande conspiration Mazzini, Ledru, etc.

Amsterdam 20 décembre 58. — Je vous remercie bien de l'initiative que vous avez eu l'idée de prendre auprès de L'*Indépendance*, à

(1) Le Faro à l'école, et pas de travail!
Les lettres qui composent cette phrase sont ornées, dans l'original, comme elles l'étaient sur le transparent. Les o sont des visages. Le mot IN est formé d'une bouteille et d'un verre. Deux longues pipes belges s'entrecroisent, au-dessous.

propos de la *Galerie d'Arenberg* (1); l'*Indépendance* est un journal très honorable, et dont la publicité est distinguée, sinon très-étendue. Je me féliciterais certainement de pouvoir y publier quelquefois des travaux intéressant la Belgique, et je conçois que la *Galerie d'Arenberg* ne saurait être mieux que là, pour l'auteur, et peut-être aussi pour le journal. Vous savez, comme moi, que cette collection *très-célèbre*, on peut dire, en Europe, est cependant à peine *connue*, parce qu'il n'en a jamais été publié d'examen quelconque. J'espère donc que mon *étude* excitera la curiosité, d'autant que j'ai eu la facilité de faire décrocher les tableaux, de consulter les archives de l'hôtel, de bien voir tout.

Mais que vous dire pour l'*Indépendance?* Je ne sais trop. J'avais presque promis mon travail à Paris. Et puis, le prix qu'on vous a dit est triste, pour un journal si confortable! Un feuilleton de l'*Indépendance*, à 50 lignes de 55 à 60 lettres, 8 colonnes, soit environ 24,000 lettres, ne fait que 60 francs. Je suis payé à peu près le double à Paris, partout : à l'*Artiste*, à 10 francs la colonne, il ne me faut que 15,600 lettres pour 60 francs. A la *Gazette* de Charles Blanc, 10 à 12.000 lettres seulement, la moitié. Chez Renouard, 35 000 lettres à peu près me donnent 250 francs.

(1) Ce travail de Thoré parut en 1859, sous le titre de : *Galerie d'Arenberg à Bruxelles, avec le catalogue complet de la collection, par W. Bürger*, Paris, Renouard. Bruxelles et Leipzig, Schnée.

Je ne tiens pas beaucoup à l'argent, mais encore suis-je forcé de vivre de mon travail. Il faudrait donc obtenir des conditions moins dures. Je conçois qu'on ne paye que cela une improvisation de compte rendu, qui s'écrit en une matinée. Le diable est que je suis enfilé dans un genre d'études plus sérieuses, qui me prennent beaucoup de temps.

Enfin ! Je vous laisse libre pourtant de faire comme vous voudrez, — comme vous pourrez. Et j'attendrai votre réponse pour disposer de la chose.

A *Charles Fournier* (1).

20 *Mars 1859*. — Je vous remercie bien de vos lettres sympathiques, et je serais très heureux si je pouvais vous aider un peu à ce que vous cherchez. Il me semble, comme à vous, qu'il est extrêmement difficile d'écrire et de publier sur n'importe quoi, en Belgique ; car il n'y a pas apparence de littérature en Belgique, et surtout pas de goût littéraire dans aucune classe de ce peuple. Sauf cela, qui est principal, toutes les autres conditions y sont pour un grand développement de journaux et de librairie, de critique et

(1) Copie de la main de M. Delhasse.

Charles Fournier, proscrit devenu, après l'amnistie, marchand de curiosités à Paris, rue Montmartre, et mort il y a quelques années. Il a collaboré à l'*Intermédiaire des Chercheurs*, sous le pseudonyme de *Jacques D.*

de mouvement intellectuel. Ils pourraient être la tête, ou du moins la langue de l'Europe, et il ne s'y fait rien — rien !

C'est le Français qui est le vrai peuple littéraire, et si intelligent, et si spirituel, et si intéressé à tout, et qui aime le style, l'invention, la poésie, l'art, la nouveauté, l'originalité ! Mais hélas ! ce charmant peuple est bien canaille, aujourd'hui ! Et sa qualité intellectuelle et littéraire a disparu.

Faire quelque chose en France, quand on est loin, c'est presqu'impossible. Les Français n'estiment rien au-delà de leurs frontières : n'ont-ils pas été plus d'un siècle sans soupçonner que Shakespeare avait existé ?

Mon cher ami, ne pensez donc point à la France — pour le moment — comme à une ressource. J'y connaissais tout le monde, en effet, et pendant des années, les premières de mes longs voyages, j'ai voulu y essayer la critique, des nouvelles, des traductions, etc. Je n'ai pas réussi à y imprimer une ligne. Seul, je ne sais quel hasard y a introduit Bürger, un mythe, un revenant qui court risque de s'évanouir au moindre souffle.

Ce que nous avons tous à faire, c'est d'entretenir et de perfectionner en nous-mêmes l'*Humanité*, et bientôt il reviendra un temps où ceux qui ne seront pas morts pourront montrer qu'ils sont des hommes par l'intelligence et le caractère. En ce temps-là, — futur — et peut-être pas

trop éloigné maintenant, il y aura une fureur de littérature, une véritable Renaissance, car la France s'embête : elle aime toujours, plus qu'aucun autre peuple, ce qui est beau, amusant, spirituel, vivant, singulier. Ah! ceux qui auront du talent auront un grand succès...

Au Ministre de la Justice.

Monsieur, j'ai publié divers travaux sur les Arts en Angleterre et en Hollande. A présent, la série de mes études m'entraine vers la Belgique et l'Allemagne.

C'est pourquoi je demande — non pas la permission de m'établir en Belgique, — mais l'autorisation temporaire d'y circuler librement, pour visiter les Musées et collections, qui sont l'unique objet de mon passage et de ma résidence momentanée dans votre pays.

Si d'autres explications semblaient nécessaires, seriez-vous assez bon pour me faire l'honneur de me recevoir? Il en est des hommes comme des tableaux : il faut les voir pour les connaitre.

Recevez, je vous prie, l'assurance de ma haute considération.

W. Burger.

*Au docteur ****.

Note sur les motifs, l'étendue et le caractère de la demande [de séjour en Belgique].

W. Bürger (T. T. *expatrié français*) a fait divers travaux d'art sur l'Angleterre (*Trésors d'art exposés à Manchester en 1857, les Dessins de Rembrandt au British Museum, la Galerie de Buckingham Palace, etc., etc.*) et sur la Hollande (*Les Musées de la Hollande, Amsterdam et la Haye, les Collections particulières d'Amsterdam, Études sur des maîtres Hollandais, etc, etc.*); soit en volumes publiés par la librairie Renouard, de Paris, soit en articles publiés par les revues et les journaux, tels que l'*Artiste*, le *Siècle*, la *Revue universelle des Arts*, la *Revue Germanique*, l'*Indépendance belge*, etc., etc.).

Il a l'intention de faire des travaux analogues sur la Belgique: musées, expositions, galeries particulières, etc., et il a déjà publié divers articles sur l'*Exposition d'Anvers*, sur la *Galerie d'Arenberg*, etc., etc.

Pour ces études sur les arts et les collections d'art en Belgique, il a besoin de pouvoir y venir, y circuler, y résider *momentanément*, en toute liberté, non point dans les conditions des proscrits qui demandent l'hospitalité, mais comme tout voyageur qui visite le pays, ledit Bürger n'ayant jamais accepté *d'hospitalité à conditions*, mais ayant toujours circulé, depuis onze ans, dans

les pays où il a pu vivre en citoyen libre : en Suisse d'abord, puis en Angleterre, et en Hollande. Il ne changerait pas cette position indépendante contre celle de forçat libéré, soumis à la surveillance de la police.

Il ne veut donc avoir aucune affaire avec la police, mais il en aurait, au besoin, avec le pouvoir politique, ou avec le pouvoir civique, ministres ou bourgmestres, dont il reconnaît la compétence et dont il respecte les fonctions. C'est de l'une ou l'autre de ces *autorités* qu'il demande autorisation.

Cette autorisation, qui lui servirait de *papiers*, devrait être à peu près dans la forme suivante :

« W. Burger (T. T. expatrié français) est autorisé *momentanément* à entrer en Belgique, à y circuler et à y résider où bon lui semblera. » Signé : Ministre ou Bourgmestre.

Si ça ne se peut comme ça, Bürger qui, dans tous les cas, conserverait son *domicile* en Hollande ou en Angleterre, restera dans les conditions où il est aujourd'hui, et, s'il lui plaît de venir en Belgique, il se passera de la permission officielle, — à ses risques et périls.

Ce n'est pas le moment, pour la nation belge, de faire des conditions aux ennemis de Bonaparte, ni pour les révolutionnaires français le moment d'en accepter du gouvernement belge, quand la Belgique va être envahie de nouveau par les bandes impériales.

Lundi 4 avril. — Cher docteur, ce ministre

est trop bon, vraiment, de vouloir connaitre la maison *où loge* Bürger, — pour le mettre immédiatement sous la surveillance de la police, — et bien naïf de croire que Bürger lui donnera son adresse. — Viens le prendre !

Quant à indiquer une fausse adresse, je n'aime pas ça. S'il tient à savoir *où je loge*, c'est pour que son agent M. Verheyen me fasse prier honnêtement de venir « régulariser ma position »; et, sur la fausse adresse, on demanderait la personne. Nous ne serions pas plus avancés.

Le malheur est que ça a pris une tournure de bureaucratie régulière, au lieu d'une simple affaire de coin du feu. Les commis de police disent déjà que Bürger s'est enfin décidé à une demande officielle ! Je suis attrapé par l'engrenage de leur machine, qui m'y ferait passer jusqu'à la tête. J'aime mieux y laisser un pan de ma blouse et l'ongle de mon petit doigt. Bürger, d'abord, ne devait pas paraitre du tout. S'il a écrit à ce ministre, qui aurait pu lui faire l'honneur d'une réponse, c'est sur la demande de l'excellent M. Liedtz, et sur la pression dévouée de son vieil ami Delhasse. Il a eu tort. M. Tesch, M. Verheyen, et le troisième Empereur des Français n'auraient pas, à présent, pour un million même, seulement la griffe pseudonymique et insignifiante de Bürger.

Donc, les choses étant ainsi, et la noble maison d'Arenberg ayant dénoncé à la police l'artiste Bürger, — ce qui a été l'origine forcée de ces

démarches vaines, puisque, jusque là, je m'étais passé de toute permission napoléonienne, — il n'y a plus qu'à s'en aller.

C'est ce que je vais faire.

Après avoir mis en train le petit volume sur la galerie d'Arenberg, qui s'imprime à Bruxelles, après avoir enlevé quelques articles auxquels je tiens rigoureusement, par exemple sur le Hobbema de M. Piéron (1), et aussi le compte rendu du livre d'un savant docteur, — je m'en vais.

Si, d'ici là, M. Tesch et M. Verheyen découvrent *où je loge* et me font comparaître à la barre de police, je leur dirai mon sentiment, et, après, je subirai la force organisée qu'ils représentent.

Mais, auparavant, je veux vous remercier et vous dire que je suis à vous, comme un homme qui vous comprend et vous apprécie. Je commence à être vieux, j'ai connu, depuis 25 ans, ce qu'ils appellent *tout Paris*, j'ai été en relation avec toutes les notabilités de France, dans la politique, dans les sciences, dans les lettres et les arts, j'ai beaucoup voyagé, et je n'ai jamais rencontré, dans toute ma vie, une centaine de vrais hommes. Vous êtes de ce petit nombre, cher docteur.

(1) M. Piéron, directeur de la Banque nationale à Anvers. Bürger cite son tableau d'Hobbema, dans un article de la *Gazette des Beaux-Arts*, du 1er octobre 1859.

Au docteur Scheltema (1).

8 mai 59. — C'est William Bürger lui-même qui vous écrit aujourd'hui, et c'est lui, en personne, qui a eu l'honneur de vous voir à Amsterdam, sous le nom de Félix Delhasse. *William Bürger* est le pseudonyme de Théophile Thoré — moi-même, qui ai beaucoup écrit sur les arts, à Paris, de 1833 à 1848, dans les revues et journaux, dans le *Constitutionnel* et le *Siècle*, dans la *Revue de Paris* et l'*Artiste*, etc., et qui ai dû m'expatrier par suite de la révolution de 48. Ayant repris, dans l'exil, en Angleterre ou sur le continent, mes travaux sur l'art, j'ai adopté le pseudonyme de William Bürger, puisque le républicain proscrit n'avait rien à voir dans ce qu'écrivait l'artiste.

Dans cette situation excentrique, pour pouvoir voyager et aller où m'appelaient mes études, j'ai dû me servir souvent des passeports de mon ancien ami M. Félix Delhasse, de Bruxelles, avec qui j'étais en Hollande, quand je vous ai vu à Amsterdam. De là tous les *embrouillamini* qui en ont résulté dans nos relations depuis deux ans, et qui paraissent vous intriguer aujourd'hui. Comme je suis souvent en voyage, il s'est trouvé que c'est Delhasse lui-même qui a toujours correspondu avec vous. C'est un homme très connu

(1) Copie de la main de M. Delhasse.

à Bruxelles, et de la plus honorable position ; savant bibliographe, écrivain politique distingué, grand ami des Arts.

Je ne sais, Monsieur, si ces explications seront assez claires pour débrouiller une pareille confusion. Afin de vous éclairer complètement sur ma personnalité et celle de Delhasse, ainsi mêlées ensemble, vous pouvez lire ma biographie, et aussi la sienne, dans la *Biographie des Contemporains* (Paris 1858), par M. Vapereau. Au besoin, vous pouvez aussi vous renseigner en écrivant à vos confrères M. Wauters, l'archiviste de Bruxelles, à M. de Brou, conservateur des estampes du duc d'Arenberg, au chevalier Camberlyn, de Bruxelles, ami de M. Mazell, des affaires extérieures de la Haye, à M. l'administrateur de l'Académie de Mons, etc., etc.

Pour la *Revue Universelle des Arts*, voici ce qui en est : elle a été fondée par mon ami le bibliophile Jacob, de Paris, qui m'a prié d'y donner mes soins à Bruxelles. M. Delhasse a bien voulu, de son côté, y prêter son concours, et c'est à lui qu'elle a dû la collaboration de vos compatriotes MM. Piot, Wauters, feu Schayes, etc. C'est donc nous deux qui sommes les faiseurs de la *Revue*, jusqu'à un certain point, du moins pour ce qui concerne les pays étrangers.

A M. de B*** (1).

21 mai 1859. — Mon cher ami, nous ne sommes plus au tems où les auteurs étaient obligés, pour vivre, de faire des dédicaces aux *grands*, comme le pauvre Corneille à l'éminentissime cardinal de Richelieu, et l'honnête Molière au « grand roi ». Nous n'avons plus qu'un seigneur, avec lequel nous vivons en pleine égalité et liberté : le public. Je n'ai donc rien à faire avec le duc d'Arenberg. Je ne le connais, ni n'ai envie de le connaître. Je n'ai point besoin de lui, et n'en veux rien. Cependant, s'il n'y avait point eu toutes les misères qui se sont passées, je lui aurais envoyé un exemplaire, par galanterie d'artiste à bourgeois.

A présent qu'un travail désintéressé et honorable m'a valu, de la part de cette noble maison, des persécutions honteuses, au lieu de remercîmens, c'est à eux de se remettre, si ça leur plaît, dans une position digne, ce dont je ne me soucie, car je n'ai point du tout pensé à eux, mais seulement à l'Art, que j'aime.

Otez les conditions *sociales*, et regardons la chose naturellement. Voici le fait normal : un artiste indépendant de tout, fait, pour son plaisir, un travail qui donne de la valeur à la propriété de quelqu'un : ce quelqu'un, s'il a de l'entregent

(1) Copie de la main de M. Delhasse. Cette lettre est très-probablement adressée au chevalier de Brou.

et du savoir-vivre, doit simplement remercier l'ouvrier, et ils sont quitte à quitte, pair à pair.

Si le propriétaire fait son devoir vis-à-vis de moi, je lui écrirai une lettre galante, comme à un gentleman bien élevé, car je suis extrêmement *aimable* avec tous ceux qui se tiennent, comme il convient, sur un pied d'égalité avec moi.

Si le noble propriétaire ne fait rien, il restera à sa charge ce qui est advenu sous sa responsabilité, et qu'il aurait pu effacer.

Il y a une chose que je puis faire, si ça vous est agréable, c'est d'en envoyer un exemplaire à M. Staedte (?) en lui écrivant une lettre *habile*. J'ai eu des relations avec lui, je puis donc faire cela. Là-dessus M. S. peut montrer livre et lettre audit duc, de sa propre initiative, et me répondre un billet qui me permettra de repasser la grille de la maison — *pour aller vous voir*, ce qui est absolument mon seul objet, en cette grave diplomatie.

A M. Félix Delhasse.

Bressuire 3 octobre 59. — Tout s'est fait comme c'était dit, et sans intervention de fatalité. J'ai passé deux jours à Paris, deux jours chez ma brave vieille mère, qui se porte à merveille, et me voici chez Firmin depuis samedi. Donnez-moi donc de vos nouvelles à son adresse : docteur Firmin Barrion, à Bressuire. Le plus tôt

possible. Moi, je ne sais plus écrire, une fois hors de mon cabinet de travail à Bruxelles, et je n'ai le *temps* que de vous écrire ce billet.

Milady et Firmin, et sa femme et sa fille, qui vous connaissent de Tilf (1), nous parlons tous souvent de vous, et on serait bien content de vous avoir dans notre village, où nous sommes si libres et si bien. Il faut que j'y fasse quelques abattis de perdrix, après quoi je referai ma malle pour retourner vers Ixelles, en repassant par Paris, où je dois terminer plusieurs affaires avec Renouard et avec Buloz.

Donc, vers la fin du mois, je rentrerai *chez moi* dans le pays flamand, d'où nous irons ensemble wallonner vers le gentil pays de Sart.

22 décembre 59. — J'ai eu un temps cruel, depuis mon arrivée ici : la Seine qui charriait, et, depuis hier, un incomparable gâchis de dégel. Mes journées ont, cependant, été si employées, que je n'avais pas encore pu me mettre à écrire devant une table. On est, d'ailleurs, assez mal installé, ainsi en camp volant, dans une chambre garnie, *rue de Rivoli, n° 42,* tout près de l'Hôtel de ville, et, par conséquent, pas loin de chez Milady. Ecrivez-moi à cette adresse, *à M. W. Bürger.* — Je conserve le nom, et personne ne m'en demande davantage.

Vous avez vu le bohémien millionnaire (2) qui

(1) Tilf, ville située à 12 kil. de Liège.
(2) Ce millionnaire doit désigner le collectionneur Suermondt.

ne peut pas tenir en place et qui est reparti deux jours après mon arrivée. Encore a-t-il manqué de me glisser dans la main. Et, ce que je ne lui pardonnerai pas, c'est qu'il m'a forcé à lui demander de l'argent, car il ne parlait de rien, même après que je lui ai remis le volume. Il s'est, d'ailleurs, complètement exécuté le lendemain. Singulier homme, à qui je ne comprends rien du tout. Je ne sais pas même s'il est content de son volume. Enfin !

Quoi de nouveau par chez nous ? Donnez-moi des chroniques. Mais à propos, est-ce que les journaux belges ont annoncé la rentrée de T. T., ainsi que d'Étienne (Arago) et autres ? Il paraît que cela a été mis dans plusieurs journaux, et la *Presse* ayant répété cette note, j'ai prié Nefftzer de rectifier le fait tel qu'il est : « que le citoyen est venu à Paris pour ses études sur les arts, mais qu'il a conservé son domicile à Anvers. » Je pense que cette note y est aujourd'hui, ce qui, d'ailleurs, ne m'importe guère. Mais je n'aime pas que mon nom vienne dans la publicité.

Avez-vous enfin le reçu de Deblond, en bonne forme ? Je tiens à me débarrasser de ce Sart (1), car je vois bien que nous n'y revien-

sur la galerie de tableaux duquel Thoré venait d'écrire une importante étude : *Galerie Suermondt à Aix-la-Chapelle*, par *W. Bürger*, avec le catalogue de la collection par le docteur *Waagen*, directeur du musée de Berlin, traduite par *W. B.* Bruxelles et Ostende, F. Claassen, 1860.

(1) Bourg qu'avait habité Thoré, à peu de distance de Spa.

drons pas, ce qui, d'ailleurs, n'aurait pu être que pour un ou deux mois de printemps, tout au plus. Si quelque occasion se présentait pour les meubles et le loyer, ça me dégagerait d'une grande charge. Au printemps, j'irai certainement voyager — à Vienne, probablement, — pour compléter mon *Allemagne*. Et ce n'est guère qu'à l'automne que nous pourrons villégiaturer, Milady et moi. Marie (1) est accouchée aujourd'hui d'une grosse fille : un rejeton de plus à Henry Martin qui est bien heureux, le brave homme !

La France me parait toujours de même, comme je l'avais vue l'autrefois, et comme je vous l'avais dit. Personne ne semble s'occuper de politique. Tout va d'en haut, et le bas fait ses affaires. Mais venez donc y voir vous même ! Milady et le Bibliophile seront bien contents de nous réunir à dîner. D'elle et de lui, mille compliments.

Et moi, votre dévoué,

W. B.

Paris, 2 janvier 1860. — Vous ne viendrez donc pas ? Moi, je retournerais cette semaine, si je n'étais retenu encore par une affaire de la plus extrême importance pour mon présent et mon avenir. Vous savez cette *queue* de nos anciennes affaires de l'*Alliance* avec le Bibliophile, cette prodigieuse créance d'usuriers dont

(1) Fille de Jean Duseigneur, mariée au docteur Ch. Martin, fils de l'historien,

M. Jules d'Hauregard vous avait écrit pour vous demander s'il devait en prendre, elle va être vendue publiquement dans quelques jours, sur une mise à prix de 500 francs! (1) Et, en conscience, elle ne vaut même pas ça, car ni moi, ni Paul n'en reconnaissons la légitimité, et jamais nous n'en aurions donné un sou. Ça prouve aussi la confiance qu'on y a.

Mais, cependant, ces dettes fictives et ces paperasses sont toujours un terrible ennui et un obstacle à la liberté. C'est pourquoi j'avais toujours eu le désir d'éteindre cette vieille affaire. En voici l'occasion, et nous allons avec Edouard Lacroix (2), l'avoué, faire en sorte d'y réussir. Nous allons *racheter* la créance et nous aurons les *papiers*! Vous comprenez, cher ami, que le *secret absolu* est indispensable à notre réussite, afin qu'on ne pousse pas contre notre enchère, car nous n'irions pas très haut, parce qu'un sacrifice d'une certaine somme dépasserait l'importance de la chose. Comme ça ne vaut rien du tout, l'avoué espère, s'il n'y a pas de mauvaise chance du diable, que nous aurons pour presque rien, si l'on ne sait pas que c'est nous-mêmes qui intervenons.

(1) Une lettre de *Milady*, en date du 28 novembre 1859 nous apprend qu'un hasard avait révélé à M. Paul Lacroix la mise en vente de ces créances, dites « créances Jacquin ». Elles furent achetées par Thoré, les 28 et 30 janvier 1860, au prix de 1500 francs.

(2) Frère de Paul Lacroix.

C'est le 11 que se fait cette adjudication. Je serai, sans doute, forcé d'attendre ici jusqu'à ce jour-là, au cas où ma présence serait nécessaire. Sans cela, j'aimerais à rentrer plus tôt à Bruxelles, car j'ai presque terminé toutes mes autres affaires et j'ai hâte d'aller travailler dans ma cellule à tant de bonnes choses productives que j'ai à faire. Ce que j'ai de travail arrangé pourrait me tenir un an. J'en suis très heureux, car, à présent, le travail est pour moi plus qu'un besoin, c'est une passion.

Pardonnez-moi, cher ami, de ne vous parler, aujourd'hui, que de cette affaire. Vous en savez, d'ailleurs, autant et plus que nous, en Belgique, sur les affaires politiques. Il y a une *agitation* assez profonde dans plusieurs couches de la population française: *clergé* et *dévots*, *orléanistes* et *financiers*, ces trois classes sont hostiles, c'est certain, à l'odieux régime autocratique, et, comme ce sont les classes les plus influentes, s'il y avait quelque occasion imprévue, elles ne seraient pas éloignées de se débarrasser de leur maître. On peut espérer qu'il y aura du nouveau, peut être, en l'année 1860, que je vous souhaite bonne et heureuse, à vous et aux vôtres.

Paris, 20 avril 1860. — Cher ami, votre lettre est bien arrivée lundi dernier, mais j'ai eu tant d'embarras pour m'installer à peu près, dans mon

belveder au 6º, que je n'ai pas encore pu toucher une plume. Oui, à présent, je tiens que vous viendrez nous voir à Paris, puisque vous en avez fait un terrible serment. Le plus tôt sera le mieux. Dans le mois de mai, Paris sera charmant. Venez, et nous irons à Saint Cloud, à Fontainebleau, dans les environs, nous promener, en bande, avec Milady, avec les Vendéennes, avec Mary et la famille Martin. Et vous reverrez tous les théâtres qui vous intéressent, et nous causerons sur ma terrasse, qui sera feuillue, et d'où l'on voit Saint-Denis et les hauteurs à l'Est. Mon logis est délicieux, et je vais y vivre en solitude, comme chez Catherine. Je n'ai encore vu personne; je commence par me remettre dans les choses : les hommes viendront après.

Donc, puisque je suis installé maintenant, écrivez à W. Bürger, nº 55, Boulevard Beaumarchais. Mais ne donnez mon adresse qu'à de Brou, et, si vous le jugez convenable, à Leclercq, à Paul aussi, bien entendu. Je vous serre la main affectueusement.

La Flèche, 10 avril 1860. — Je vous écris un bonjour de chez ma mère. J'ai trouvé Milady et tout notre monde de Paris en bon train, et, ici, ma mère toujours énergique et active. Vendredi je rallie, à Saumur, Firmin et ses deux femmes, lesquelles je ramènerai à Paris dimanche matin. Le 15, donc, je me tiendrai enfin tranquille, et je commencerai à me reposer, dans mon belveder parisien.

Avez-vous des nouvelles de Deblond ? Si la chose n'est pas faite encore avec lui, priez Paul et M. Dommartin, s'il vous plait, de faire vendre les meubles, sans retard (1). Il est temps, car Spa doit se préparer à sa saison, qui commence dans une quinzaine. Que tout soit fini la semaine prochaine, je vous en prie.

Je n'ai passé que 48 heures à Paris, et j'ai presque terminé une grande affaire avec Ethiou : *Le Louvre*, in-4°, avec quantité de gravures, superbe publication de luxe (2).

Figurez-vous qu'Ethiou est furieux et presque fâché avec moi, d'abord, du rajeunissement que Claassen a donné à sa fin d'édition des *Trésors d'art*. Il prétend qu'il n'avait vendu que les vieilles feuilles, et point du tout cédé le droit d'ajouter quoi que ce soit. J'espère lui faire entendre que c'est même dans son propre intérêt.

Quoi de nouveau par chez vous ? Nous correspondrons souvent, mon ami, si vous le voulez bien, car je conserve toujours des attaches avec votre pays, qui était presque devenu le mien.

Ecrivez-moi donc, à l'adresse de Milady, pour dimanche. La semaine prochaine, je vous répon-

(1) Les meubles de sa maison de Sart.
(2) Ethiou était l'imprimeur de l'*Histoire des peintres*, à laquelle Bürger a, nous l'avons dit, beaucoup collaboré. Quant à la publication *Le Louvre*, elle resta à l'état de projet et ne parut point.

drai de mon belveder, et nous continuerons à causer, de loin, jusqu'à ce que vous vous décidiez à venir revoir le grand et superbe Paris.

Les lettres suivantes ont beau faire ressortir la puissance de travail de Thoré, il nous est impossible — vu leur caractère de lettres d'affaires — d'en publier, sous peine de monotonie, autre chose que des extraits succincts. Ceux qu'on va lire font connaître les dispositions dans lesquelles l'exilé rentrait à Paris :

« C'est à vous, écrit-il à M. Delhasse, que je dois d'être devenu cosmopolite, et d'avoir dépouillé bien des idées injustes qui sont stéréotypées et immobilisées dans les têtes françaises. » Quoique la Belgique lui soit devenue une seconde patrie, il est obligé de reconnaître qu'elle ne vaut point l'autre : « Ce que je regrette de la Belgique, c'est le tabac et le *faro*. Pour tout le reste, Paris, sans le vanter, vaut mieux ». Pourtant, il n'aura garde de se replonger dans la fournaise, de « se remettre dans Paris, dont les mœurs lui sont antipathiques... Je n'ai qu'une attache indissoluble, ajoute-t-il, ma chère Milady, et une attache occasionnelle, le travail. »

D'ailleurs, qui sait? qui peut dire qu'il ne sera point, quelque jour, obligé de repasser la frontière? « Paris n'est pas à moi, mais à un autre souverain maître, et il n'est pas dit que la Fatalité ne me renverra pas encore, quelque jour, à

l'étranger, qui, heureusement, n'est point du tout étranger pour moi. » (1).

Il se garde donc d'ébruiter son retour. Par malheur, son ami Hippolyte Lucas, critique au journal *Le Siècle*, n'observe point la même discrétion. Il salue l'arrivée de *Willem Bürger*, démasque son vrai nom, et annonce qu'il prépare une nouvelle étude sur *Rembrandt et son œuvre*. Aussi Thoré écrit-il à M. Delhasse : « Lucas a brûlé Bürger au profit de T. T. Mais Bürger tient à vivre, et ne veut pas du tout disparaître devant l'autre, qui, d'ailleurs, n'est pas encore ressuscité (2). »

L'homme politique est bien mort en effet, mais le critique, l'érudit survivent, et vont reprendre leur poste dans une carrière dont le niveau paraît avoir singulièrement baissé : « Il n'y a plus, en France, de vrai journalisme, écrit Thoré; ni littérature, ni critique, ni art, ni philosophie, ni rien qui procède de l'esprit et du sentiment, pas plus qu'il n'y a de politique. On n'écrit plus et, par conséquent, on ne lit plus, puisqu'il n'y a rien à lire. Je n'ai pas ouvert trois journaux depuis deux mois. On n'y apprend rien, pas même les faits. C'est avec la librairie, sans doute, que j'aurai à faire des bibicules ennuyeux et plus ou moins insignifiants. Le temps est aux canons rayés et aux zouaves, non

(1) Lettres du 17 mai 1860 et 27 décembre 1861. Lettres de 1864.

(2) 23 juillet 1860.

pas aux lettres et aux hommes naturels. C'est le grand Carnaval annoncé par le fin Rominagrobis (1). »

Appréciation qui ne l'empêchera point de donner d'excellents articles au *Siècle*, au *Temps* et aux principales Revues d'art.

Ses premières visites ont été, naturellement, pour les *Vendéennes*, c'est-à-dire pour sa mère, sa sœur et pour son vieil ami le docteur Firmin Barrion, de Bressuire. Ici un croquis de l'existence qu'il a menée dans son pays natal : « Nous avons parlé de vous bien souvent, à Bressuire, et Firmin a deux de vos portraits accrochés dans son cabinet doctoral. Les femmes se souviennent de votre visite à Tilff, où nous avons fait promenade et joué le whist. La vie que nous faisions là vous eût bien convenu : courir en gros souliers et en blouse, déjeuner sur l'herbe, aller en voiture et en bateau, dîner au coin du feu, en gilet rouge et en pantoufles, lire un peu, causer beaucoup. Tout le monde de bonne humeur, s'entr'aimant et s'entr'amusant. Quand on ne sortait pas dans le jour — rarement — on mettait des fauteuils dans le jardin, sous l'ombre des arbres. Les femmes faisaient de la tapisserie, ou rien du tout, les hommes leur cueillaient des bouquets de violettes, dans les platebandes, lisaient les journaux, professaient la haute politique et tout ce qui leur passait par la tête.

(1) *Rominagrobis*, surnom donné à Proudhon. — 17 juin 1860.

Bonne vie, à la fois campagnarde et confortable ! Venez-y voir quelque jour ! (1) »

Il n'a garde d'oublier ses anciens amis, Théodore Rousseau, Millet et Jules Dupré qu'il a perdus de vue depuis douze ans : les deux premiers sont à Fontainebleau, le troisième à l'Isle-Adam (2). Malheureusement il ne donne aucun détail sur ces visites, à l'issue desquelles Rousseau, attristé du changement produit par l'exil, dans les idées artistiques de Thoré, disait avec mélancolie : « Il n'y est plus, les savants l'ont gâté ! (3) »

Parmi ses intimes, on compte Burty, Champfleury, le baron Taylor : « N'est-ce pas, écrit-il, en 1867, à M. Delhasse, au sujet du baron qui approchait alors de sa quatre-vingtième année, que ce père Taylor est extraordinaire ! Quelle activité ! Quel remue-ménage ! Avec votre concours, il aura réussi à sa toquade des concerts ! (4) »

Car, de loin, M. Delhasse continue ses bons offices à l'ancien proscrit et à ses amis. Burty et Champfleury ont-ils besoin de renseignements bibliographiques, l'un sur la *Caricature allemande*, l'autre sur la *Lithographie ?* Il s'empresse de les leur procurer. Il oblige encore M. Viardot (5), mari de la célèbre cantatrice :

(1) 29 octobre 1860.
(2) 17 juin 1860.
(3) *Revue des Deux-Mondes* (Déc. 1892). *L'art réaliste et la critique. Théophile Thoré*, par M. Larroumet.
(4) 2 juillet 1867.
(5) Louis Viardot, critique d'art, a laissé des études sur la

« Merci de ce que vous avez fait pour Viardot, lui écrit Thoré. Il vous le rendrait, si vous aviez la chance d'aller à Bade, où vous seriez intime de M^me Viardot. Ils ont, dans leur villa, un pavillon de chant où la cantatrice chante en petit comité de ... la reine de Prusse, du grand-duc de Bade, et d'autres princes et princesses, familiers de la maison (1). »

Un des hommes que Thoré voyait le plus souvent était son ancien collaborateur de l'*Alliance des Arts*, Paul Lacroix, chez lequel il fréquentait aisément, ayant élu domicile à proximité de la bibliothèque de l'Arsenal, où le Bibliophile, — comme on l'appelait — demeurait en qualité de conservateur. Chargé par le Tsar de rédiger une *Histoire de Nicolas I^er* (2), Paul Lacroix fit, à Saint-Pétersbourg, un voyage dont Thoré rend compte à M. Delhasse dans les termes suivants, où perce une pointe de malice : « Nous n'avons point encore de nouvelles de l'eau de Bruxelles (3). Le Bibliophile eût été bien heureux d'en emporter aux dames de Saint-Pétersbourg, car il est parti jeudi dernier, et c'est ce soir même qu'il arrive et débarque sur les bords de la Néva. Il a été forcé de partir

plupart des grands Musées d'Europe. Il a été directeur du Théâtre italien.

(1) 8 février 1867.
(2) *Histoire de la vie et du règne de Nicolas I^er*, 8 vol. in-8 (1865-1868).
(3) Eau parfumée dont Thoré avait sollicité l'envoi.

subito, sur une dépêche télégraphique de la part de l'Empereur de toutes les Russies. Et ce terrible homme (je parle du Bibliophile) ne m'a pas remis le complément de son petit volume Schnée (1), mais nous allons aviser, milady et moi, à vous envoyer ce qu'il faut. Patience d'une huitaine, s. v. p... (2) »

— « L'eau de Bruxelles est enfin arrivée. Vous voulez en faire présent au Bibliophile, soit, et je vous en remercie pour lui. Nous avons reçu, hier, de ses nouvelles. Il a d'abord été malade quelques jours, mais, à présent, il est en plein succès. Son arrivée là bas a fait grand bruit, et les ambassadeurs de toutes les puissances s'en sont émus! — Je crois que ce voyage sera une des grandes chances de sa vie. Il reviendra fin juin... (3) »

Proudhon était peut-être l'écrivain de son temps pour lequel Thoré professait le plus d'admiration. Sûr, à ce point de vue, de trouver de l'écho chez M. Delhasse, il lui écrit, à propos du livre *La Guerre et la Paix*, qui vient de paraître : « C'est admirable, et si ébouriffant ! Je serai heureux si Rolland peut m'en faire avoir un exemplaire, qui ne sera pas perdu (4). »

(1) Il s'agit soit des *Impressions de voyages en Italie*. (Bruxelles, Schnée, 1859), soit de *Ma République* (Schnée, 1861), ouvrages de Paul Lacroix.
(2) 7 mai 1860.
(3) 26 mai 1860.
(4) 25 mai 1861. — Thoré intitule inexactement ce livre *Le*

Le public n'ayant point ratifié ce jugement, M. Delhasse affirme que, loin de se sentir découragé, Proudhon songe déjà à sa revanche. « *Rominagrobis* va se *revenger* du fiasco de son *Droit de la force?* Tant mieux ! Son idée sur la Pologne n'est pas neuve, mais vraie : un vieux peuple catholique, imbécile et archi-mort ! C'est l'avis des esprits sans préjugé (1). »

Les années s'écoulent : Proudhon a quitté Bruxelles. Touché des preuves d'amitié que lui a données M. Delhasse, il l'a nommé son exécuteur testamentaire, comme Thoré le nommera le sien. Il s'est installé à Passy où, en janvier 1865, nous le trouvons à l'article de la mort.

Le 17 en effet, Thoré écrit à M. Delhasse : « Je reviens de Passy. Je n'ai pas pu le voir. Il est très malade. J'ai causé un quart d'heure avec sa femme. J'espère que je serai admis à le voir un de ces matins.

« Je crois qu'il y a grand danger ! Et je suis extrêmement peiné de ce qu'il est entre les mains de médecins qui vont le laisser mourir !

« Il ne s'agit pas d'avoir pour médecins des amis — quand il s'agit de la vie, et de la vie d'un grand homme ! C'est Crétin et Curie qui le soignent — des homœopathes — quand il faudrait la médecine la plus énergique, une

Droit de la force. Son titre véritable est : *La Guerre et la Paix; recherches sur le principe et la constitution du droit des gens.* (2 vol. in-12, 1861).

(1) 27 décembre 1861.

révolution héroïque dans ce tempérament replet, Bouillaud ou le fameux docteur anglais Olyf. Comment donc faire? Si vous étiez là, on aurait confiance en vous, et vous pourriez risquer de proposer un appel à Bouillaud, une consultation, je ne sais quoi! Mais moi, je n'y puis rien; c'est bien triste, et, en cas de malheur, il ne faudrait avoir aucun reproche à se faire.

« Je n'ai pas le cœur à vous parler d'autre chose... »

21 Janvier 1865. — « Vous savez déjà que c'est fini, et vous verrez dans les journaux quelques détails sur les obsèques du vaillant philosophe. Dans les derniers temps de sa vie, il semblait égaré et éclipsé. Il va grandir, à présent. J'espère que ses plus intimes, comme Chaudey (1), vont s'occuper de republier ses œuvres d'autrefois et d'éditer les œuvres qu'il laisse inachevées. Pour moi, je serais bien heureux d'être l'éditeur de son travail sur l'esthétique et les arts, dont vous m'avez parlé. »

5 février 1865. — « Est-ce que vous ne venez pas bientôt à Paris pour les affaires de Proudhon? J'entends dire qu'on veut faire une souscription, et déjà même on m'a présenté une liste en tête de laquelle est Michelet. Je ne sais si votre idée sera la mienne, mais il me semble qu'on ne

(1) Ange-Gustave Chaudey, jurisconsulte et publiciste, défenseur du livre de Proudhon : *De la Justice dans la Révolution et dans l'Église.*

devrait pas procéder ainsi, pour l'*intérêt* de la famille, et, à la fois, pour la dignité du grand mort.

« Il me semble qu'il serait bien plus beau d'assurer l'avenir de la femme et des enfants par le produit du travail accompli durant une vie si prématurément coupée. Il me semble même que le résultat serait plus certain et plus confortable.

« Vous êtes des exécuteurs testamentaires, et c'est vous autres qui pourriez faire ce qui me semble faisable — et excellent : par exemple, vous choisissez dans l'œuvre ce qui est le meilleur (et qui peut être publié). Mettons qu'on arrive à… dix volumes, à 3 francs le volume, soit 30 francs : on aurait, du premier coup, mille souscripteurs.

« Puis, engageant à l'étranger, comme en France, la souscription sur cette publication à 30 francs, payable en deux ans (je suppose), que la préparation et la confection de l'œuvre nécessiterait, — est-ce que vous ne croyez pas qu'on arriverait au chiffre de 5.000 souscripteurs, soit 150.000 francs ? A déduire la fabrication de 50.000 volumes, soit environ 50.000 francs, au plus. Produit net pour la famille : 100.000 francs — 5.000 livres de rente.

« Ce que je vous esquisse là ne me semble point du tout chimérique, à condition, toutefois, que l'on concentre les efforts sur la souscription à l'œuvre du maître.

« Venez donc. Vous avez de l'autorité pour

faire ce qui sera jugé le plus convenable. Il ne faut pas abandonner ces intérêts aux amis très dévoués, sans doute, mais plus ou moins capables...

19 juin 1865. — « J'avais lu en épreuves l'*Esthétique*(1) de Proudhon. Je vous avoue que je n'en suis pas enchanté. Il y a, comme toujours, de belles pages par moment, mais il ne connaît rien à ces choses dont il parle. Il faudrait être initié aux monuments de l'art, pour en résumer ou en expliquer l'histoire ; il faudrait un certain sentiment de l'art pour en construire la philosophie. Notre ami Proudhon était absolument fermé à tout ce qui est beauté, poésie, amour, femme, etc. Et, de plus, il n'avait rien vu des productions de l'art dans tous les temps et tous les pays. Aussi ne comprend-il guère l'art égyptien, grec, moyen-âge, renaissance, moderne, etc. Il confond l'art avec la prédication morale. Ce n'est pas la même chose, quoique ça tende au même aboutissement. J'en dirais pendant un volume là-dessus, mais j'aime mieux laisser à d'autres la critique de ce livre d'un ami mort.

« J'ai aussi les *Classes ouvrières*(2), mais je ne l'ai pas encore lu. J'ai envoyé un exemplaire de l'un et de l'autre au fanatique Firmin...

« A propos, encore, sur la préface de l'art de

(1) Publiée sous le titre de : *Du principe de l'art et de sa destination sociale.* (Garnier frères, 1865, in-12).

(2) *De la capacité politique des classes ouvrières,* œuvre posthume.

Proudhon, à laquelle est attaché votre nom, je trouve bien singulier qu'on ait fait *dix* chapitres laissés incomplets. Il me semble qu'on aurait dû publier l'œuvre comme elle était, même en simples notes. Duchesne ou Langlois ne sauraient se substituer à Proudhon. »

Nous ne saurions clore le chapitre des amitiés de Thoré, sans parler d'un jeune publiciste dont le caractère, non moins que les idées politiques, lui avaient inspiré une franche sympathie. Un journal qu'il venait de fonder, sous le titre de *La Lanterne*, lui avait valu, en vingt-quatre heures, les honneurs de la célébrité : « J'ai dit à Rochefort de vous envoyer sa *Lanterne* ; ça vous réjouira. Le premier numéro, paru hier, s'est vendu à 10.000. Voilà un des seuls originaux de cette époque misérable ! (1) »

Quelques mois après, son protégé ayant été, à son tour, contraint de prendre le chemin de Bruxelles, Thoré le recommande à M. Delhasse : « Vous avez maintenant notre *lion*. Il était temps qu'il partît ! Il y avait un mandat d'amener. Le voilà donc aussi proscrit pour longtemps ! Vous devriez voir ce galant homme, si vous ne l'avez déjà vu. Il est de mes amis, et vous lui ferez mes compliments (2). »

Thoré, tout en renonçant à la politique, n'a

(1) 31 mai 1868.
(2) 12 août 1868. La *Lanterne* continua à paraître en Belgique.

cependant point désarmé contre un gouvernement auquel il attribue tous les maux de la France, y compris... le choléra. Nous n'exagérons point ; on en jugera par ce qui suit :

31 juillet 1866. — « Je suis inquiet de vous, par ce temps de crise sanitaire, de crise financière, de crise militaire, — de crise humanitaire ! J'ai su, cependant, que vous aviez eu l'obligeance de faire ma commission du *Van Utrecht*, puisque le tableau est bien arrivé à Amiens où, hélas ! le choléra terrible a empêché l'ouverture de l'Exhibition.

« Vous avez aussi le choléra à Bruxelles et en Belgique. Point de malheur autour de vous ? Bon régime, et solide santé je vous souhaite. Nous aussi, à Paris, maintenant, 200 par jour. Ça commence à être bien, mais les journaux n'en parlent point, ou qu'indirectement. Il faut vivre galamment au milieu de ces fléaux, jusqu'à ce qu'on en meure.

« Et les affaires ! Vous avez été en Angleterre ? Vos intérêts ont-ils souffert de ces désastres ou de ces variations ? Qui fait tout ça, même par contre-coup, dans la nature ? Qui fait la guerre, la ruine, les ténèbres, les épidémies, massacres, pillages, incendies, etc., etc. ? Le Césarisme, et surtout la bêtise humaine. Garibaldi lui-même brûle des villages. La *gloire* est plus forte que la raison, que la justice, que la liberté.

« Pour moi, je vis dans une colère perpétuelle,

en présence de ces infamies et de ces malheurs. Si l'on employait, à sanifier le monde, ce qu'on dépense en canons, fusils et engins de meurtre, le mal serait bientôt vaincu... »

30 octobre 1866. — « Allons! c'est à merveille, *all right!* puisque vous et les vôtres se portent bien, après ces dangers de l'épidémie, et au travers de temps si tristes, de toute façon. Que d'épreuves et que de ruines! Tous les fléaux, la guerre et la peste, les inondations, la crise financière. La nature et la société sont également troublées. En France, surtout, inquiétudes permanentes. Il y a comme un vague sentiment de la fin d'un odieux régime, je ne sais quelle attente partout, dans toutes les classes... »

On ne peut méconnaître le ton prophétique de ces dernières lignes; en voici le pendant : « Le temps n'est pas gai, hélas! Et les affaires sont dures pour tout le monde! Les faits sont durs, surtout pour les consciences! Quel avilissement de l'Italie obéissant à l'étranger! Quel avilissement de la France obéissant à un maître! Et après? La lutte des bonapartistes contre la Germanie? Il me semble que l'Europe entière doit être contre Napoléon (1)! »

En religion comme en politique, les opinions de Thoré sont restées ce qu'elles étaient au temps où sa mère s'efforçait de le convertir. Et pourtant, nous ne lisons point sans surprise les

(1) 7 novembre 1867.

lignes suivantes dont le style diffère sensiblement de celui auquel il nous a habitués :

« Le bon Dieu est en baisse : avez-vous lu la profession de foi de Sarcey, dans *L'Époque?* Voilà les littérateurs qui se mettent, comme les savants et les naturalistes, à répudier la Providence, l'immortalité et autres balivernes (1) ! »

Ce passage fait allusion à une polémique engagée entre Francisque Sarcey, rédacteur de *L'Époque*, et Louis Veuillot, directeur de *L'Univers*, au sujet d'un article du premier sur un livre de Büchner, intitulé *Force et matière*. Sarcey déclarait « que toutes les spéculations métaphysiques sur l'existence de Dieu, l'immortalité de l'âme et tant d'autres questions inaccessibles, n'étaient bonnes qu'à fournir de beaux thèmes à l'éloquence ; qu'elles étaient indignes d'occuper un esprit bien fait. (2) »

Une pareille doctrine ne pouvait manquer de séduire notre sceptique. A Thoré athée, nous opposerons Thoré artiste. Son premier *Salon de l'Indépendance belge* (1861) fit — c'est lui-même qui nous l'apprend — une sensation à laquelle il était loin de s'attendre. La franchise avec laquelle il se prononçait sur l'art en général, et sur certains exposants en particulier, en fut la cause :

1ᵉʳ juin 1861. — « ... Malgré les protestations

(1) 26 janvier 1868.
(2) *L'Époque*, 9 janvier 1868.

contre mon premier article, qui m'ont beaucoup contrarié parce qu'il me semble qu'elles me ferment l'*Indépendance* à l'avenir, je commence à me rassurer, en voyant que tout le monde est de mon avis sur Gérôme, et qu'il est attaqué par ses amis les plus chauds. Il n'y a qu'une voix sur l'inconvenance de ces caricatures et la faiblesse du peintre. Il doit y avoir aujourd'hui, dans la *Revue des Deux Mondes*, un article décisif contre Gérôme, par M. Delaborde, le directeur de la bibliothèque des Estampes, un homme très italien, très partisan du grand art, point du tout réaliste.

« Dites à Bérardi de parcourir cela. Rien ne peut mieux justifier Bürger auprès de ses lecteurs. Il a seulement été le premier qui ait osé parler un peu franchement. Peut-être aussi mon second article, qu'ils ont depuis quelques jours, aidera-t-il à convaincre les plus féroces, bien que j'y attaque encore tous ceux qui ont le *succès :* Baudry, Bouguereau, et je ne sais qui. Enfin, on verra !

« Aujourd'hui a paru, dans la *Germanique* (1), un article sérieux sur les *Tendances de l'Art*, et qui, je crois, défendra encore indirectement ce pauvre Bürger, qui persiste, cependant, plus que jamais, et va son train. L'article doit être reproduit en *Variétés* dans le *Temps*, et je vous en

(1) *La Revue germanique française et étrangère*. Bureaux, 41, rue de Trévise, à Paris.

enverrai des exemplaires ce soir, je suppose. L'idée de Bürger sur les arts est mieux expliquée, là, qu'il ne l'avait encore jamais fait. (1) » Cette idée était qu'il n'existait plus d'art, en France : « Il paraît, ajoute Thoré, que le scandale a été terrible, dans un certain monde. » Un second article n'en suivit pas moins celui qui avait déchaîné ces tempêtes (2).

Celles-ci n'étaient point — contrairement aux craintes de Thoré — faites pour déplaire à Bérardi, qui continua à lui confier les Salons de *l'Indépendance* ; il lui écrivait, en 1864, que son succès avait été aussi complet que possible.

« J'en serais bien aise, écrit Thoré à M. Delhasse. Qu'en dites-vous et qu'en avez-vous entendu dire? Je suis à un point de vue qui doit vous convenir, à vous autres libres penseurs et honnêtes gens, et qui est très étrange en France! Je suis le seul et unique en mon genre. Peut-être n'est-ce pas mauvais signe (3)! »

Thoré avait, on le sait, plus d'une corde à son arc ; il avait publié à Bruxelles, chez l'éditeur Schnée, deux volumes de nouvelles intitulées *Dans les bois* et *Çà et là*.

Il avait, de plus, écrit, en collaboration avec M. Delhasse, la relation d'une excursion sur les bords de la Meuse et en pays wallon, intitulée

(1) 1ᵉʳ juin 1861.
(2) 25 mai 1861.
(3) 4 juillet 1864.

En Ardenne, par quatre Bohémiens (1), dont les exemplaires sont introuvables aujourd'hui. Le sujet prêtant à l'illustration, il avait conçu l'idée de s'adresser à un jeune artiste dont le talent et la réputation s'affirmaient tous les jours, Gustave Doré : « Bonne nouvelle ! écrit-il à M. Delhasse, Doré, l'illustre petit génie, se charge de nous illustrer ! Ce sera un livre immortel ! Je dois aller ces jours-ci chez lui, savoir ses conditions, qui sont rudes, ordinairement, mais qui seront plus douces pour moi, et je transmettrai à Schnée le procès-verbal, pour qu'il avise... Ah ! nous allons avoir bonne mine, là-dedans, et les paysages des Ardennes vont être à faire trembler ! Regardez les paysans des *Contes drôlatiques* ! (2) On n'en donnera pas moins, si nous voulons, nos portraits *authentiques*, d'après photographies (3). »

Ce projet eut le sort de beaucoup d'autres ; par exemple de ceux qu'il énumère dans la lettre suivante, à M. Delhasse : « Je voudrais continuer avec Mitscher les *Trésors d'art de la Belgique*, musées, églises, collections, de manière à faire plus tard deux volumes, en pendant à nos deux volumes de la Hollande. Ajoutez deux volumes que je ferai sur l'Allemagne, et deux volumes

(1) *En Ardenne, par quatre Bohémiens* (F. Delhasse, P. Dommartin, T. Thoré et H. Marcette), Bruxelles, Vanderauwera, 1856, 2 vol. in-32.
(2) Doré avoit illustré, en 1856, une édition de ces *Contes*.
(3) 28 décembre 1860.

sur l'Angleterre, car je ferai aussi un volume sur l'exposition de Londres, comme sur celle de Manchester. Et voilà mon *Nord* fait ! Restera seulement Pétersbourg et Copenhague. Il ne faut que le temps pour bâtir un Paris, faire un globe : sept jours pour l'univers ! (1) »

On voit à quel point il poussait l'amour du travail. Pour transformer ces rêves en réalité, il ne lui manquait que l'auxiliaire dont il vient de parler, c'est-à-dire le temps, et, ce temps, des occupations d'un autre genre l'absorbaient. Confiants en sa haute compétence comme en sa stricte honnêteté, les collectionneurs le chargeaient, pour leur compte, d'expertises et d'acquisitions : Thoré n'en a pas moins constamment repoussé tout ce qui eût pu le faire passer pour un expert de profession, témoin le billet suivant qu'il écrivit à M. de Metternich, en réponse à une lettre dont ce prince avait libellé l'adresse : *A M. W. Bürger*, EXPERT *en tableaux* :

« J'ai l'honneur de vous adresser une note rapide sur les tableaux que vous avez bien voulu me faire montrer. Permettez-moi d'ajouter que je ne suis point expert, mais simplement un artiste et un critique, très amoureux de peinture, surtout des écoles hollandaise, flamande et allemande. J'espère bien que je pourrai renseigner (sic) sur le superbe tableau de *Saint-Luc peignant la Vierge*. Pour cela et pour toutes

(1) 29 octobre 1861.

choses concernant les arts, l'artiste absolument désintéressé se met à votre disposition. J'ai l'honneur, etc. (1) »

De ce désintéressement, la meilleure preuve qu'on puisse fournir est la lettre suivante de Léopold Double, à un courtier en tableaux nommé Sablon, qui, soupçonnant ou affectant de soupçonner Thoré d'avoir dénigré, auprès du célèbre collectionneur, une galerie dont il était chargé d'opérer la vente, avait écrit à ce dernier une lettre aussi pleine de fiel que de calomnies. Avant de lui adresser sa réponse, M. Double eut l'attention de la soumettre à Thoré ; elle honore à la fois celui qui l'a écrite et celui qui en est l'objet :

« Mon bien cher ami,

« Je rouvre ma lettre pour vous donner connaissance d'une lettre infâme, injuste, haineuse, à laquelle je vous prie d'envoyer, sur l'heure, ma réponse.

« Tout à vous, de cœur et d'estime.
L. Double. »

Voici cette réponse :

« Monsieur,

« Je dois à la vérité de déclarer que je n'ai nullement chargé M. Bürger d'aller voir vos

(1) Mars 1865 (minute).

tableaux... Ma santé m'a, malheureusement, privé du plaisir de le voir depuis longtemps, mais, puisque vous l'attaquez si légèrement, je dois vous confier toute l'admiration que j'ai pour sa loyauté, son désintéressement (*dont lui seul, en ce monde, m'a donné la preuve*), et sa grande connaissance des tableaux, à laquelle je dois des merveilles.

« Quant à vos tableaux, sur l'honneur, il ne m'en a pas parlé, et je me plains de ne pas l'avoir vu depuis trop longtemps.

« Je l'admirais pour la conduite rare qu'il a exigée de moi dans nos rapports artistiques, en ne voulant rien accepter, mais, depuis vos attaques haineuses et injustes, je sens croître en mon cœur la sympathique amitié pour un homme qui ne mérite que les éloges des gens de bien.

« Léopold Double. »

Comme tous les esprits supérieurs, Thoré admettait difficilement qu'on ne se conformât point à ses vues. Le 28 décembre 1860, il écrivait à M. Delhasse, à propos d'une vente de tableaux que les héritiers d'un collectionneur s'obstinaient à vouloir faire en Belgique, au lieu de l'effectuer à Paris, comme il l'avait conseillé :

« Les héritiers Van d. S. sont des imbéciles, et ils perdent plus de 100.000 francs à ne pas faire leur vente à Paris. Sans doute, les *marchands* de l'Europe iront à Louvain, mais les amateurs n'y iront point, et, sans avoir vu, ils

ne peuvent donner que des commissions insignifiantes. J'y irai moi-même, avec pouvoir de quelques collectionneurs, mais des commissions facultatives, en l'air, ne signifiant rien. Puisque c'est si difficile de leur rendre service, par la confortable publicité de la *Gazette* (1), bonsoir ! Un tableau reproduit par la *Gazette* pourrait être commissionné, et monter à 10.000 au lieu de 3.000. Ils hésitent à en donner photographie, bonsoir! S'ils avaient fait la chose galamment, on ne leur eût pas même demandé de payer les frais de gravure. S'ils se décident et s'ils veulent payer ces frais, en voici l'approximation : une grande planche de toute la page bois, pour tête de lettre et cul de lampe, environ 50 francs chaque. Encore faudrait-il que la résolution fût prompte; car il faut le temps de graver. Pour moi je n'en parlerai plus — bonsoir! Si je n'entends parler de rien, je ferai mon article sans illustrations, dans le mois de Janvier... bonsoir! » (2).

Il savait allier la bonne humeur au maniement des affaires. Facile à vivre, d'ailleurs, et ne connaissant point la rancune, avec ses amis, du moins, et avec ceux qui partageaient sa passion pour les arts, nous le voyons écrire à M. Delbasse, le 28 août 1865, au sujet du collectionneur Cremer, avec lequel il était en délicatesse, nous ignorons pour quel motif : « Peut-être bien que

(1) La *Gazette des Beaux-Arts*.
(2) 28 décembre 1860.

je rencontrerai cet ami Cremer à une belle vente (Essing) à Cologne, le 25 de ce mois, ou peut être à la vente Chapuis, à Bruxelles, quand elle aura lieu, car j'y viendrai. Ce n'est pas moi qui lui parlerai, puisqu'il n'a pas répondu à ma lettre amicale, mais, s'il vient à moi, tout s'arrangera, puisque, vous le savez, de mon côté, je n'ai jamais été brouillé avec *ce nerveux*. »

Un an après, la situation reste la même : quelle regrettable obstination ! Il pourrait être si utile à Cremer ! Il va, précisément publier dans la *Gazette des Beaux-Arts* des articles sur les peintres flamands Fabritius et Van der Meer, dont cet entêté possède plusieurs toiles ! A tout hasard il enverra ses articles « à ce terrible fantasque Cremer, malgré lui ! » (1).

En 1867, nul changement encore : « Il devrait se *débrouiller* avec moi, écrit Thoré, puisque c'est à moi qu'il doit d'avoir vendu sa *Guitariste* 4.000 francs, qui est quatre fois plus que ça ne lui a coûté ! » Personnellement, il lui offrirait bien 1 000 francs de son Fabritius qui n'en vaut que 300 (2) !

Dans quel intérêt cherchait-il donc à se réconcilier avec un homme aussi susceptible ? C'est ce que nous apprend une lettre du 7 novembre 1867 : « Venons à l'affaire sérieuse, écrit-il à M. Delhasse. Transformer en argent les tableaux

(1) 30 octobre 1866.
(2) 8 février 1867.

de Cremer. Ce Cremer est insensé! S'il est vrai que le musée de Bruxelles offre 6 000 du Hals et 4 000 des deux Van Ceulen, et 2 000 du de Heem, il faut les donner tout de suite. Voilà juste vos 12 000 francs!... »

Telle est donc la clef du mystère! Thoré, dans sa reconnaissance envers M. Delhasse, voulait lui assurer le recouvrement d'une somme dont Cremer lui était redevable. La délicatesse du procédé n'échappera point au lecteur.

La fin de la lettre nous initie à quelques prix de tableaux :

« Je vous répète qu'à Paris le Hals vaut, au plus, 3 000, quand on sait trouver un grand acheteur; que les Van Ceulen valent 2 000, au plus 3 000, pour quelques rares aristocrates. Un Salomon Ruysdaël à 2 500, ça ne s'est jamais vu. Le plus cher a été vendu, à ma connaissance, 1 200 francs. Un Salomon ordinaire vaut de 300 à 600. Une *Boucherie* de Victor, 1.500! Victor vaut 3 à 400 francs, 7 à 800 pour un exemplaire exceptionnel. Mais une *Boucherie*, voilà un sujet plaisant! Le portrait Fabritius à 1 800, c'est trop du double. Mettons de 500 à 1 000. Le Keyser, *Homme debout*, vaut environ 4 à 500. Les autres petits portraits de Keyser, je n'ai pas pu lire ce qu'en écrit Cremer, mais ils sont bons et peuvent être placés autour de 500. Le Robert Fleury 4 000, c'est le plus raisonnable, et je crois que M. Francis Petit le placerait facilement à 3 000, peut-être à 4 000.

« Je ne vois donc rien à faire à Paris, avec de pareils prix, sauf probablement le Robert Fleury. Mais, puisque le musée de Bruxelles offre un prix exagéré du Hals et des Van Ceulen, qu'on les donne donc! L'offre est-elle bien sûre? — Je suis contrarié que ma bonne volonté ne puisse servir à vos intérêts, dans ces conditions *impossibles*. Quand Cremer aura baissé ses prix, j'aiderai au placement, *sans aucune commission*... (1). »

Sans aucune commission! Il en prenait donc, quelquefois? Sans doute, et, ce faisant, il usait d'un droit très légitime.

Autre chose non moins permise, il vendait, parfois, ses propres tableaux. C'est ainsi qu'en 1867, il envoya à l'Exposition de l'*International society of fine arts* de Londres, quelques toiles anciennes, dont « un de ses fameux Van der Meer » peintre qu'il avait mis à la mode, comme il l'avait fait de François Hals. Il recommande la discrétion à son ami Delhasse : « Ne le dites pas, car c'est pour les vendre, et il ne faut pas que Bürger brocante trop les tableaux (1). » Le souci de sa dignité d'artiste et d'écrivain demeura toujours sa première préoccupation.

S'il vendait, il achetait aussi, et la preuve en est qu'il laissa, après sa mort, une belle collection. Il raconte que, lorsqu'il venait de découvrir un tableau de maître, il en perdait jusqu'au sommeil : « Je regrette, écrit-il à M. Delhasse, de

(1) 12 et 22 avril 1867.

ne pas voir à Paris l'aimable Suermondt, pour lui montrer quelques tableaux que j'ai et qui lui plairont : peut-être un petit Rembrandt, que j'ai d'hier seulement! Et je me lève la nuit, et j'allume une bougie pour le regarder ! (1) »

Les bonnes fortunes de ce genre lui arrivaient quelquefois : il trouva, à Bruxelles, dans le grenier du chevalier Camberlyn, parmi des toiles de rebut que celui-ci appelait « ses croûtes » un tableau représentant un *Chardonneret* qu'il reconnut pour être du peintre flamand Fabritius. Trop discret pour le demander, il attendit la dernière maladie du chevalier pour écrire à M. Delhasse : « Ce pauvre chevalier Camberlyn! Il est perdu! La paralysie ne pardonne point. C'était un brave homme! J'espère bien que j'achèterai son petit *Chardonneret*, vous savez, et l'autre Fabritius, qu'il appelait *Jeanne d'Arc*. Ne manquez pas d'être au courant de ce qui arrivera de ses collections — par de Brou ou autrement (2) ! »

Les mois passent; Thoré, qui n'entend parler de rien, ne perd cependant point de vue son *Chardonneret* : « Rencontrez-vous, parfois, le neveu Camberlyn ? Vouz devriez avoir, quelque jour, à l'occasion, en causant avec lui, l'audace de lui dire : « Bürger aurait grand besoin, pour ses travaux, de deux croûtes qui sont dans votre

(1) 28 décembre 1860
(2) *Ibid.*

grenier et qu'il n'ose pas vous demander de lui vendre. Si vous vouliez les lui céder ? » Car, vous ne savez pas, il y a deux Fabritius : *Karl* et *Bernard*. Et je voudrais débrouiller ces deux personnalités (1). »

L'héritier continue à faire la sourde oreille : « Ce neveu Camberlyn est un pleutre ! écrit-il plaisamment. Merci tout de même de ce que vous avez fait près de lui. Quand il vendra la collection d'estampes, il aura besoin de moi, pour lui faire une notice biographique du vieux galant chevalier, et pour patroner sa vente à Paris. Je mettrai alors pour condition ses deux *galettes* de Fabritius, qui ne valent pas deux louis, et j'espère que je finirai par les avoir (2). »

Il ne se trompait pas : trois ans après, M. Camberlyn neveu lui demanda une préface pour le catalogue de la vente de son oncle : « Le chevalier Camberlyn (pas le mort !) est venu me voir hier. Très aimable, et vrai brave homme. Comme souvenir du vieux chevalier et en compensation de la préface que je vais faire à son catalogue, il m'a offert les deux Fabritius. C'est à vous que je dois cela, puisque vous lui en aviez parlé. J'ai accepté avec plaisir, et il doit m'envoyer ses deux *galettes* (très intéressantes pour moi), sitôt son retour à Bruxelles (3). »

(1) 29 octobre 61.
(2) 27 décembre 1861.
(3) 21 janvier 1864.

Ses dernières années s'écoulaient ainsi, dans un labeur dont rien ne pouvait le distraire, pas même l'offre d'Émile Leclercq, l'écrivain belge bien connu, de faire des conférences au Cercle artistique de Bruxelles. La lettre suivante, dans laquelle Thoré motive son refus, est curieuse en ce qu'elle développe une théorie dont il était épris, à savoir que le premier objet de l'art doit être l'enseignement du peuple :

« Sans doute, j'aimerais bien à conférer de l'art et des artistes devant un public sympathique, et à dire, en causant, tant de choses qu'on n'écrit plus, mais, d'abord, *je n'ai pas le temps*, car il faudrait dépenser une ou deux semaines. Et puis, vous savez, nous autres écrivains français, nous ne sommes pas habitués à parler, ayant toujours je ne sais quelle préoccupation de la forme littéraire qui ne nous rend pas propres, comme les Anglais, par exemple, à des conversations familières et sans façon. J'ai quelquefois vivement parlé dans les Clubs, quand la passion politique nous exaltait et entraînait aussi notre public. Aujourd'hui, j'aurais peur. Si les circonstances étaient un peu modifiées, et s'il était permis de parler absolument comme on pense, en mêlant même à Rembrandt ou à Velasquez, ou à Watteau, ou à n'importe quelle futilité artistique, ce petit grain d'humanité et de sociabilité qui germe, pousse et fleurit, malgré tout, dans une œuvre d'art, et lui donne son caractère et sa beauté ! Vous savez bien que, pour interpréter l'histoire, il

faut la voir de trois points de vue : en face, c'est le présent ; en arrière, et en avant — l'avenir. Il me semble impossible de parler de Rembrandt, par exemple, sans abîmer l'hypocrisie et le despotisme, sans glorifier la lumière, qui est la liberté, et toutes les qualités humaines qui touchent à la politique et à la Révolution, au progrès et à la civilisation (1). »

Vers cette époque, il eut l'idée originale de faire réimprimer ses premiers *Salons* sous le titre de *Salons de T. Thoré (1844-1848), avec une préface par W. Bürger :*

« C'est assez baroque, remarque-t-il, de faire juger, corriger et critiquer le père T. T. par le *jeune* Bürger, la génération d'avant 1848 par la génération actuelle. Je m'y donnerais beaucoup d'agrément et ce serait curieux (2). »

Le libraire auquel il s'adressa hésitant à conclure, il résolut, en 1868, de réimprimer à ses frais : « Les salons de T. T. vont paraître enfin, cette semaine, chez Lacroix et Verbroecken. C'est Bürger qui les a faits à son compte, et qui boira un bouillon, mais ça lui est égal (3) ! »

Ce fut une de ses dernières satisfactions. L'Exposition de 1867 lui en offrit une autre. Il s'en faisait, par avance, une joie d'enfant :

8 février 1867. — « Sitôt levé, écrit-il à M. Delhasse, j'irai à l'Exposition, j'y déjeunerai,

(1) 21 décembre 1864.
(2) 18 décembre 1864.
(3) 26 janvier 1868.

j'y travaillerai tout le jour, j'y dînerai, j'y passerai la soirée dans les clubs (je vais me faire inscrire au Club américain), et je rentrerai à minuit, me coucher. Car vous savez qu'il y aura tout, là bas : restaurants, cafés, cabinet de lecture, cercles, etc.

« Et donc, où se loger quand il y aura, dans la grand'ville, des *millions* d'étrangers? Tout ce qui avoisine l'Exposition est inabordable, loué d'avance, prix insensés, hôtels, maisons, etc. Il faut donc se rejeter vers l'Est, dans nos quartiers, à peu près (1), ou vers le Nord-Est. Dites-moi vos intentions, et je vous trouverai des conditions comme pour des Parisiens. »

7 avril 1867. — « Je suis si bousculé de travail : Exposition Universelle, galeries Pommersfelden, Salamanca, etc., dont je fais les catalogues, que j'ai tardé à répondre à votre lettre du 24!

« Vous avez raison de ne pas venir encore. C'est un désert. Au commencement de Mai, on se débrouillera. En juin, ce sera superbe — sauf les affaires politiques, qui vont si vite! Peut-être la guerre dans huit jours! Paris est extrêmement inquiet. Moi je suis d'une humeur rabelaisienne, voltairienne, révolutionnaire, car ce qui règne en France est perdu! Dites m'en votre sentiment...

(1) Thoré demeurait alors 9, boulevard Saint-Germain, près le musée de Cluny.

« Que toutes les affaires personnelles sont de peu, en ce temps-ci, où nous touchons aux grandes luttes, à des faits d'une importance qui dépassera la grande histoire du XVIe siècle ! « Nous sommes entre deux mondes, — un qui finit, un qui commence ! », comme disait Leroux (1). »

Pierre Leroux ne voyait que trop juste !

Jusqu'à sa dernière heure, Thoré demeura le critique impartial — inflexible même, qu'il avait toujours été ; au reproche amical que lui adressait M. Delhasse de s'être montré sévère pour un jeune peintre, il répondait :

« J'ai cité sa *Vierge* sans éloges. Hélas ! Pourquoi M. Thomas fait-il de la peinture religieuse ? Mais l'homme, je l'accueillerai en ami, et j'espère que nous serons liés, désormais. J'aime encore mieux un brave homme qu'un bon peintre (2) ! »

Et quand M. Delhasse lui parlait de la timidité de son protégé : « Ce Thomas ! C'est moi qui suis timide avec lui ! Imaginez que, l'autre soir, j'étais dans le pavillon belge, avant l'ouverture, causant avec Leys, Alfred Stevens, Clays, de Knyff, Portaëls, je ne sais qui. On dit : « Tiens, voilà Thomas qui est aussi commissaire ! etc. » Je dis : « Ah ! je crois que M. Thomas ne m'aime pas, bonsoir ! — Enfin, dites à M. Thomas que je suis de ses amis, que je lui donnerai une poignée de

(1) 7 avril 1867.
(2) 2 janvier 1867.

main à la première rencontre, et que je ne violerai pas sa *Vierge!* » (1).

Aux joies succèdent assez communément les douleurs; Thoré en fit l'épreuve, cette même année 1867 : il venait de rédiger les catalogues des ventes Pommersfelden et Salamanca, dont la première avait eu lieu et dont la seconde allait se faire, quand Théophile Silvestre le prit à partie dans le *Figaro* du 26 mai. Thoré riposta par une allusion à des incorrections professionnelles dont son adversaire s'était rendu coupable à Londres. Silvestre répondit par un article plus violent encore que le premier. Quand Thoré voulut répliquer, le journal refusa d'insérer sa lettre.

Le 5 juin, il écrivit à M. Delhasse :

« Pensez combien je suis vexé d'être impuissant à me défendre vis-à-vis de l'homme par une réparation personnelle, et vis-à-vis du public par une réparation publique ! La loi française est faite pour protéger les coquins contre les honnêtes gens !

« J'ai consulté, hier, Jules Favre ; il m'a dit textuellement : « Villemessant *étant de la police*, gagne et gagnera tous ses procès. Malgré votre bon droit, je ne vous engage pas à faire un procès, que vous perdriez probablement, et alors le public pourrait encore dire : « Tiens, tiens ! c'est donc le *Figaro* qui a raison ! »

« Si l'on pouvait publier les plaidoieries, tout

(1) 22 avril 1867.

serait bien, quelle que fût l'issue du procès. Mais rien ! Les ténèbres !

« Recueillez-moi tout de même tous documents en Belgique. Je fais récolter aussi en Angleterre, car je ne sais pas encore comment ça finira. J'ai envoyé, aujourd'hui, par huissier, une lettre. Passera-t-elle ? Ils en ont déjà refusé une, trop vive, dit Jules Favre. Celle-ci étant très convenable et très insignifiante, peut passer... »

Et comme, en pareil cas, l'imagination bat assez souvent la campagne, Thoré ajoute : « Est-ce que, par hasard, l'*Indépendance* serait ébouriffée des articles Silvestre et s'inquiéterait de l'honorabilité de son rédacteur Bürger ? Ils ont, depuis plusieurs jours, un article *Exposition* qu'ils réclamaient vivement, et ça ne passe pas. Ils attendent peut-être une réponse décisive ! Vous devriez voir Bérardi pour lui faire connaître Silvestre, s'il ne le connaît pas, et même pour faire défendre Bürger par l'*Indépendance !* »

C'est, dit-on, dans les mauvais jours qu'on reconnaît ses vrais amis. Thoré reçut une nouvelle preuve de l'affection de M. Delhasse en voyant arriver, peu après, les documents dont il avait besoin, accompagnés d'une lettre de Berardi, lettre chaleureuse, qui le tira d'inquiétude au sujet de son article.

Il mourut le 30 avril 1869, entouré de ses amis les plus chers : M. Delhasse, appelé de Bruxelles

par dépêche, Maurice Duseigneur, le docteur Firmin Barrion, Milady.

La lettre suivante du docteur à Milady fait connaître la nature du mal qui l'emportait : « Vous demandez : de quoi meurt-il ? On vous répond qu'il meurt exsangue, et c'est vrai ; et vous maudissez la science, et vous avez raison. Mais vous lui demandiez plus qu'elle ne pouvait faire ! La chirurgie a prolongé de quelques semaines son existence, mais il y avait, antérieurement, une atteinte profonde à la constitution, aux forces vitales. Que voulez-vous faire à cette anémie, cette consomption, cette étisie ? Lampe dont l'huile s'écoulait tous les jours goutte à goutte, sans pouvoir être remplacée ! On vous l'a dit. La fin était donc prévue, inévitable.

« Mais une telle fin n'est pas la *fin*. Songez à tout le bien qu'il a fait autour de lui ! Ce bien est partout : dans ses livres, dans ses relations, à Paris, à l'étranger, ici, parmi nous ! Il y est et y restera. Nous verrons cette figure si calme, si douce, si bonne, si honnête, cette physionomie toute empreinte de génie et de grandeur ! »

Thoré fut, en effet, une des belles intelligences de son temps. Il fut même quelque chose de mieux : un caractère, et les caractères ne sont point si communs, à l'époque où nous vivons, qu'il ne soit à propos de les mettre en lumière quand on a la bonne fortune d'en rencontrer. Aussi le lecteur qui, par l'examen de sa correspondance, a pu le suivre dans les différentes

phases de sa vie et pénétrer dans les replis intimes de son âme, jugera-t-il, sans doute, que le mot d'Hamlet, gravé sur sa tombe du Père La Chaise : « *Ce fut un homme !* » lui a été justement appliqué (1).

(1) C'est lui qui avait demandé cette inscription : « J'ai vu son testament, écrit M. Delbasse : il dit qu'il aimerait à être *brûlé* après sa mort, à être détruit par le feu, ayant vécu au milieu des flammes ; qu'il estimait la terre pour être dessus au soleil, mais que c'est froid d'être dessous ; que, s'il faut absolument être *enterré*, il sera content d'être avec Lamennais, et avec Tout le monde ; que si, cependant, on le couvre d'une pierre, il demande, pour souvenir gravé, le seul mot de Shakespeare : *He was a man!* (*Ce fut un homme !*). »

IMPRIMERIE E. CAPIOMONT ET Cⁱᵉ

PARIS
57, RUE DE SEINE, 57

www.ingramcontent.com/pod-product-compliance
Lightning Source LLC
Chambersburg PA
CBHW071527220526
45469CB00003B/677